BTS : THE REVIEW

방탄소년단을 리뷰하다

BTS
THE REVIEW

當我們討論BTS

在嘻哈歌手與IDOL之間的音樂世界
專輯評論╳音樂市場分析╳跨領域專家對談，深度剖析防彈少年團

———

著 金榮大 김영대

試著揭開BTS現象的祕密

韓國流行音樂產業於一九九〇年初期，以「徐太志和孩子們」為首，迎來全新的轉捩點。曾經只是「流行歌」的歌謠，逐漸趨向美國流行音樂的時代性和完成度，九〇年代中期首次透過完整的系統，正式進入產業化階段。到了二十一世紀，韓國流行音樂跨越狹小的內需市場，將目光投向世界，才獲得「K-pop」這個新名字。在這新命名的音樂潮流中，我們經歷了兩次堪稱「現象級」的重要反曲點。第一次當然是掀起全球性病毒式傳播和K-pop熱潮，成為韓國流行音樂

史上最厲害世界暢銷歌曲的PSY〈江南Style〉（2012）；第二次則是本書想要仔細研究的防彈少年團崛起，也就是BTS現象 BTS phenomenon 。

每當出現某種新現象時，人們總是以自身的立場出發，尋找自己最能理解、並能簡單說出的「準確」分析，我非常理解這些人的想法。我也是以分析這種現象為業的人，盡可能解釋得簡短易懂，努力符合所有現況。不過在研究、教學和評論音樂的過程中所學到的教訓是，看似完全吻合現況的分析，大多是較誇張或虛假的。大眾文化的所有現象必定有其發生的原因，但不一定總能完全符合邏輯；再者，即使能從邏輯上環繞著現象解釋，其本質可能既複雜又多層次，無法直接用一兩句話或文字完整說明。所謂「BTS現象」正是如此。

防彈少年團（以下簡稱BTS）有什麼不同之處？BTS現象的本質是什麼？他們的成功告訴了我們什麼？人們常常向長時間鑽研BTS音樂和活動的我詢問這些問題，也許聽起來會有些失望，但我在書裡不會針對上述問題提出明確直接的答案；另外，如果遇到有人篤

定地回答，希望不要全然相信他的話。關於BTS有哪裡不同、他們的成功有什麼特別之處，可能會隨著各自的看法、專業領域及觀點，產生無數種不同（且經常出現錯誤）的解釋。不幸的是，據我所知到目前為止，圍繞他們成功的任何分析，皆未能準確指出其本質，因為我們過度在乎他們的「成功」這個結果本身，忽視他們一路走來的歷程。BTS的成功並非一蹴而得，也不是誰召喚魔法的功勞，他們的成功融合了出道至今的所有過程。

在本書中我將以多種角度提出從2014年起，BTS以美國市場為中心展開的活動，還有他們與粉絲一同創造的BTS現象其各種含義。然而我相信這項觀察從開始到結束，都必須聆聽他們的音樂、體會其中所傳遞的訊息，而非進行任何他們有多偉大的說明或分析。大眾似乎較容易忘記BTS是「音樂家」而非其他角色的事實，因此很多分析只將結果著重在「紀錄」、「金錢」或是「成果」上，雖然有趣卻往往脫離本質。BTS是音樂家，他們最大的魅力和成功的祕訣不在於別的，而是音樂和表演本身，卻尚未有人針對他們的音樂進行深入、真摯的講述，由於音樂分析既困難又

抽象，加上普遍都認為偶像音樂不需要那麼真摯的鑑賞。這本書將透過聆聽他們的音樂尋找答案，但光聽不能解決問題，如果不縱觀流行音樂的過去和現在，了解其中差異；還有不單只是K-pop，在世界流行音樂的潮流中，如果不更立體的觀察他們音樂所具備的價值，不管用什麼方式回答「為什麼」，都無法輕易使人信服，因此我將著重在這部分。

我在這本書中安排大量篇幅，仔細研究BTS和成員們所發表的共十六張專輯，雖然可能會對讀者造成閱讀上的負擔，但以我的立場而言，這是個沒有苦惱餘地的必然選擇。為了這本書，我將早已聽了無數次且熟悉不過的BTS音樂作品，重新像「追劇」般再聽上無數次，以全新的心態分析正規專輯、所有歌曲、個人專輯和他們的活動。也因為同一首歌重複聽太多遍，經常發生其他事情都想不起來的狀況，儘管如此，我仍想澈底使用音樂理論闡述BTS音樂所蘊含的意義和魅力，同時也希望可以作為說明書，提供第一次聽到他們音樂的人使用，為此我在反覆不斷聆聽中試圖找出新觀點。這本書既是「評論」又是「評價」，同時也是「印在唱片封套背面的說明文字 liner note（說明

書）」；書中也將回答BTS為什麼走到了被稱為時代精神的地位，但並非一篇或幾篇文章就能說明，而是從書裡提到的所有歌曲、歌詞，還有環繞他們發展的各種解釋中得到的答案，這段話絕對不是吹噓。

希望閱讀這本書的各位，可以拿出心愛的音響或是耳機，隨著我準備的文字一同閱讀，再次品味BTS的音樂，回顧他們的發展之路。想想音樂評論家的觀點如何，比較跟自己感受到的有哪裡不同、又有什麼相同，也許會蠻有趣的。最後當蓋上這本書時，期待各位能對於BTS的本質和成功祕訣得到滿意的答案。

「喝一杯熱茶，仰望那片銀河。」

2019年2月 於美國西雅圖

音樂評論家 金榮大

Contents

2部 K-pop的新典範BTS

Contents

3部 地球上最好的流行音樂團體BTS

1部

嘻哈偶像
BTS

多角度分析「嘻哈偶像」BTS的登場

之於韓國流行音樂史的意義。

從「BTS現象」的端倪──2014年美國KCON開始，

全面觀察BTS早期生涯的音樂和活動。

2014年KCON現場
發現BTS現象的端倪

2019年的現在，轟動全世界流行音樂市場的BTS現
象，雖可以從不同角度探索本質，但對於韓國流行音
樂，也就是K-pop史上最具意義的成果，當然是以能
打入《告示牌^Billboard》專輯榜，這個象徵「征服北美市
場」的里程碑來說明。回顧過去在海外市場中，可以
找到不少韓國流行音樂留下的足跡，2000年初期韓國
流行音樂正式敲開世界市場的大門後，歌手BoA和
Rain獲得開創性的成就，尤其BoA是K-pop採用精密
的本土化策略後首位成功的案例，而後被評價為

K-pop產業可以努力前進的方向；2010年以後，偶像團體的人氣掀起全球K-pop和翻跳Dance cover的熱潮。不過，PSY的〈江南Style〉和所謂的「騎馬舞」也許堪稱韓國最全球化、具中毒性的熱銷金曲，但任何情況都無法與2017年起，席捲全世界的BTS現象相比。

BTS現象和我們原先所熟悉，以韓流為基礎的K-pop熱潮有幾點不同。第一是地域，現有的韓流以韓、中、日等東亞地區為中心爆發，延伸至東南亞後逐步擴展向美國、歐洲、南美等地；相反的，BTS的人氣卻是從流行音樂的心臟地帶——美國開始，其爆發性的反應向亞洲、南美等地蔓延。這個意想不到的海外人氣成為一條導火線，提升韓國大眾的關注度，是全球K-pop歷史上首次出現雙向或「復運進口」的現象。第二個差異是由前所未有的全球「粉絲fandom」支持而獲得成功，一般認為現有的韓流或K-pop人氣，是從電視劇原聲帶轉移的潮流，他們基本上也是韓國大眾文化愛好者，但BTS的成功是與過去電視劇等傳統韓流澈底分離的「音樂現象」，特別在一群與他們齊名的「A.R.M.Y [1]」這具有極專一特性的粉絲們強而有力的支持。雖然後面會再次提及，但他們經常主張

自己不是K-pop迷，而是「BTS粉絲」這個獨特的身
分；另外，他們極度的熱情在最近任何K-pop粉絲群
中都無法找到。

雖然韓國將BTS描述成像是一夕之間受到關注、並躋
身明星行列的灰姑娘，但身為國際巨星，他們的潛力
早在出道時期便有所展露。這股潮流的源頭是2014年
夏天於美國洛杉磯舉行的北美K-pop慶典
「KCON」，在那裡發生了意料之外的景象，美國
K-pop樂迷給予當時以新人身分參加、連名字都陌生
的BTS非比尋常的回應，雖然無法與GD、少女時代、
IU等當代K-pop超級明星相比，但現場掀起意外驚人
的歡呼，這並非是我的錯覺，當時美國樂迷對他們的
破格款待，也迅速引起包含《告示牌》等海外媒體的
關注，從KCON回來的我，看到專欄和社群網站上的
反應，是近來在K-pop社群裡沒見過的「破格」狂
熱，感覺就像開啟新世代的「啟示」一般。

1. BTS粉絲A.R.M.Y是軍隊的意思，因防彈衣和軍隊總是在一起，帶有防彈少年團和
粉絲團也一直在一起的意義。這也是以「Adorable Representative M.C for Youth」
縮寫命名的詞彙。

BTS的成功是與過去電視劇等傳統韓流澈底分離的「音樂現象」，特別在一群與他們齊名的「A.R.M.Y」這具有極專一特性的粉絲們強而有力的支持。

接下來我們來看個有趣的事實，2014年的BTS不僅是新人，在K-pop產業中也非出於SM、JYP、YG這些具主導影響力、尤其在海外市場擁有宣傳和知名度的「三巨頭」大型經紀公司，反倒是Big Hit這個幾乎是新經紀公司旗下唯一的偶像歌手。其製作人房時爀曾是JYP暢銷金曲作家與製作人，雖然在音樂企劃和製作面確實具備專業技術，但他們從出道起便未能受到媒體的善意關注。當然在這之後過了很長一段時間，才在國內擁有穩定的粉絲團及迴響，加上BTS首次在美國受到矚目的2014年，正值PSY〈江南Style〉熱潮猶存、可說是迎來K-pop的全盛時期，這時期IU榮登K-pop女王寶座，少女時代和BIGBANG仍在偶像圈享有巔峰的人氣；EXO橫跨韓國和中國，成為全球K-pop最受期待矚目的新星；擁有嘻哈風格設定的偶像B.A.P和Block B幾乎同時登場，當時出現眾多男子

團體、女子團體展開激烈的競爭。在其中更難受到關注，自然也沒有人會預測BTS是符合美國市場、具有國際潛力的團體。

但美國K-pop樂迷突然間開始關注BTS，顯然是個難以預料的進展。單從團體本身的構成來看，與擁有旅美僑胞或外國成員等完善全球資源的大型經紀公司偶像相比，絕對不「親美」或「親全球」。Big Hit可能擁有音樂的自創力和專業技術，卻不過是一間小型娛樂經紀公司而已，無法和當地具有影響力的出資者或媒體協力合作，也未符合系統性進軍美國的各種條件。雖說嘻哈音樂是新興人氣音樂，但帶有嘻哈的偶像形式經常被評價為「太生疏」，實力也總受到過低評價，任一家韓國媒體都沒注意到BTS這個不知名的男子團體。在2010年初展開激烈競爭的偶像音樂圈中，他們並沒有以所謂「明日之星 next big thing」受到關注，真正理解他們潛力的反倒是偏見較少的美國K-pop樂迷和當地媒體，這些群眾的絕對數字不大，卻極具象徵性的意義。

讓我們來回顧2014年前後BTS在美國的發展吧！

KCON舉行的前幾個月，BTS在洛杉磯「吟遊詩人
Troubadour」小劇場中，僅以兩百多名粉絲為對象，舉行
了類似游擊的演唱會，與K-pop產業引以為傲的奢華
感有差距，是個讓人聯想起獨立音樂家表演的小規模
場面，但現場氣氛非常熱烈。當然，音樂的成功並不
只是取決於規模或華麗程度，在小空間裡向少數粉絲
傳遞親切感、近距離互動的經驗和真誠的肢體接觸，
這效果也展現在不久後的KCON上。他們的粉絲見面
會和演出舞台上，出現了身穿黑色口罩和服裝，所謂
「A.R.M.Y」的粉絲隊伍；這樣熱烈的氛圍也使隔年
的北美和南美粉絲見面會獲得巨大成功，他們成為幾
年後BTS現象最重要的支持者，著實逐漸奠定K-pop
偶像中難以見到「獨立性」或「草根性bottom-up」的底
層人氣。沒有一首歌曲以英文版錄製的BTS，成為美
國市場中最受關注的新世代K-pop團體，兩年後，在
最大規模體育館「史坦波中心STAPLES Center」舉行的
KCON舞台上，作為主要演出者的他們引起響徹整個
體育館的歡呼，熱烈的吶喊聲似乎也預告著BTS隔年
將展開的首次美國巡迴演唱會。

細心觀察這個情況的人，可以在稍早就掌握到BTS在

美國受到矚目的線索。BTS這個名字正式廣受全世界
K-pop樂迷熟知的源頭，是2014年韓國有線電視臺播
放的真人實境節目《American Hustle Life》，這是部
描述只懷抱熱情、在各方面都還生疏純真的新人偶像
團體首次踏上美國土地，和景仰的美國饒舌巨擘見
面，透過他們指導和合作的樣貌，向韓國國內粉絲們
展現新嘻哈團體BTS魅力所企劃的節目。現在回過頭
來看，即使是看點很多的節目，實際上在韓國的樂
迷，特別是嘻哈社群裡未能得到正面迴響，在所謂
「嘻哈自豪感（嘻哈＋自豪感，嘻哈優越主義的新創
詞）」這些嘻哈狂熱愛好者的眼裡，看起來不過是舞
蹈偶像團體在生澀地模仿嘻哈歌手而已。

事實上《American Hustle Life》是以嘻哈這個音樂
類型的歷史特性，以種類、地域或種族的真實性為基
礎，確保落實「信譽credibility」這個基本精神的綜藝節
目；換句話說，試圖透過呈現在當地學習和打滾的樣
子，想展示BTS的嘻哈才能和「真誠」的熱情，但卻
發生了始料未及的反轉，遭到國內樂迷醜化的這個綜
藝節目，最終不是吸引到韓國大眾或嘻哈樂迷，反而
是美國當地樂迷的關注。最初並沒有特別瞄準海外市

場，這個看似謀劃好的綜藝節目小插曲，被海外樂迷們迅速的翻譯，成為美國「A.R.M.Y」形成的開端。

看著BTS在美國獲得關注的過程與非制式化的發展，不知為何感到無比興奮，想到流行音樂原是透過系統和宣傳製造出來的就更感興奮。他們的肢體接觸和努力都滿懷誠意，之中肯定也有意料不到的幸運因素，但最重要的還是這個過程毫無虛假，是所有因素緊密相連而成，BTS只是在自己的位置上努力完成可做之事，他們的謙虛、熱情，還有關鍵的直率面貌，打動了不同語言和文化的美國粉絲，比起過度熟練和完整，新人偶像如實展露不足和稜角分明的真摯樣貌，反而使人感到新穎。源自美國的BTS現象在無人察覺的情況下逐漸點燃。

Review 01

2 COOL 4 SKOOL

（2013·單曲專輯）

BTS的第一步竟然不是流行的嘻哈節奏或電子舞曲，而是以一九八〇到九〇年代刷碟風格的舊學派嘻哈呈現。隨著二〇一〇年代的序幕，嘻哈開始滲透到美國主流流行音樂圈的各個角落；在韓國的流行音樂界到不論主流圈和獨立音樂，都想把嘻哈奉為新時代精神。BTS的出道專輯，唯有透過觀察嘻哈音樂全方位的崛起，與區分偶像音樂的野心這兩條脈絡才能完全理解，表面上他們明顯具有「偶像」的形式，但在音樂和態度的根基則隱藏著嘻哈，這點在聲音和歌詞中早已毫無疑問，音樂錄影帶或是看起來稍微用力過頭的樣子，都表現出擁有嘻哈音樂「攻擊性」的意志。回頭來看，對於第一次接觸他們音樂的既有K-pop樂迷或偶像的粉絲來說，BTS未經過修飾的訊息與攻擊性的態度，多少顯得有些不明所以。但有趣的是，現在大家已熟悉的偶像們自我證明，或作為音樂家身分認同的渴望，BTS不僅從出道專輯就露骨揭示，且粗獷直率的方式可以說是當時的例外，這無疑是開創了新潮流，雖然任誰也沒想到BTS會成為這個新時代的先鋒就是了。

1 Intro: 2 COOL 4 SKOOL (Feat. DJ Friz)

"代替十多歲、二十多歲
簡單訴說我們的故事"

Produced
by Supreme Boi

雖然只是簡短的序曲,但僅用一句話就歸納了BTS的
關鍵字「青春」和「真誠」。這是K-pop偶像音樂中
幾乎找不到、正統嘻哈風格的碎拍和刷碟,也因此與
眾不同。

2 We Are Bulletproof PT. 2

"在雙重標準和無數反對下
突破我的極限"

Pdogg, "hitman" bang,
Supreme Boi, RM,
SUGA, j-hope

Produced by Pdogg

從急促的陷阱音樂Trap 2節奏和警報效果音3開場,緊
接著犀利的饒舌直至滿懷憤怒的副歌,看起來似乎都
在向舊學派嘻哈音樂致敬。歌詞時而直白時而隱晦,
講述BTS從練習生時期到出道後,曾經歷過的及現在
仍持續遭遇的各種偏見和誤會。如果單從音樂語法來

2 COOL 4 SKOOL

看，這首歌也可以視為日後登場的BTS音樂的「原型 prototype」。

3 Skit: Circle room talk

Produced by Pdogg

將概念設定成學校裡的「嘻哈音樂社團」，成員們第一次自我介紹的時間，有趣的是並非平凡列出簡歷，而是以童年和「夢想」為主題，反映了嘻哈音樂的傳統和特性，也因此讓人感受到他們的才氣。Rap Monster（以下簡稱RM）和SUGA提出他們的音樂根源，不是偶像團體中的前輩而是韓國嘻哈團體Epik High，特別令人印象深刻，不知不覺中強調根源於嘻哈音樂的自我認同，同時從主動賦予音樂「脈絡」這點來看，是個很好的嘗試。雖然從某個角度上，會

2. 美國南部嘻哈音樂的子類型，特點是強烈的舞曲傾向，著重於細碎的808鼓機節拍和極端性的音樂所主導的合成器聲音。

3. 如果非得要深究開頭所使用警報效果音的由來，可以追溯到美國傳奇性嘻哈音樂團體「全民公敵組合 Public Enemy」，這也是嘻哈音樂象徵性的效果音。

覺得像一種生澀的「演出」對話，但內容中展現了他
們的音樂志向，所以聽起來很自然。

4 No More Dream

"為什麼一直叫我走別條路
　呀 管好你自己吧
　拜託別再強人所難 "

Pdogg, "hitman" bang,
RM, SUGA, j-hope,
Supreme Boi

Produced by Pdogg

前首Skit中談論夢想的他們，現在猛烈批判夢想消逝
的世態，完成自然的敘事。雖然大力採用了一九九〇
年代於美國西岸興起，成為嘻哈音樂新主流的幫派
gangsta嘻哈氛圍，但加入學校背景和正面訊息這點，
和一般的街頭嘻哈Ghetto有所差異，反而與九〇年代
被稱為歌曲時代精神的「徐太志和孩子們」其代表曲
〈Come Back Home〉、或H.O.T.〈Warrior's
Descendant〉在音樂上擁有相似的意向，運用幫派
嘻哈強烈的聲音，表現當時青少年的煩惱，一語道破
學校制度的不合理、吞噬夢想的社會，讓人想起「徐

2 COOL 4 SKOOL

太志和孩子們」的〈Classroom Idea〉，同時也讓人聯想到申海澈歌詞裡批判軟弱世態、敦促青春覺醒的思想，從這角度來看還建立起與一九九〇年代韓國流行音樂的紐帶。

5 Interlude

Produced by Slow Rabbit

這是製作人Slow Rabbit首次以抒情面貌亮相的歌曲，他在日後也與Big Hit首席製作人Pdogg在眾多BTS專輯中相當活躍。作為一首沒那麼複雜、僅以幾個和弦展開的器樂instrumental，比起歌曲本身具備的完整性，更為Slow Rabbit製作的下一首歌曲擔任開場的角色。

₆ Like

**"現在你已不屬於我
　為什麼卻有種被搶走的感覺"**

Slow Rabbit, RM,
SUGA, j-hope

Produced by Slow
Rabbit

雖然是首浪漫的節奏藍調^{R&B}歌曲，但以藍調音樂常
使用的小調音階創作，讓人感到微妙的苦澀。音樂帶
來的這種微妙苦澀，最終與看到社群網站中分手戀人
的幸福模樣後，感受到的複雜情感相呼應，在這點具
有音樂的連貫性。基本上標榜為嘻哈偶像的BTS，首
次突顯主唱隊抒情的音色和優點，這首歌讓人們預見
日後將成為大眾男子樂團的潛力。

₇ Outro: Circle room cypher

**"全都震撼個精光
　因為我們非常厲害"**

——————

RM, j-hope, SUGA, V,
Jimin, Jung Kook, Jin,
Pdogg

Produced by Pdogg

這首可以說是BTS「獅吼」般的Cypher系列之始，
整體雖然青澀粗糙，卻也感受到他們並存的熟練技

術，更像年輕氣盛的饒舌歌手們一陣喧鬧。現在難以想像Jung kook的饒舌吸引了大家的耳朵；Jin直到最後都盡最大的努力加入饒舌，令粉絲們露出滿意的微笑。作為標榜嘻哈偶像的新人專輯，撇除其技能的完成度，能從燃燒熱情的樣貌本身找到他們的魅力。在都市化且成熟感的偶像音樂中，流露「大邱」、「光州」這些地方色彩，不刻意使用漂亮的語彙修飾，毫無保留展現肆意大膽的魅力，這個樣貌肯定是BTS獨有的。

8 **Skit: On The Start Line** (Hidden Track)

"絕對不會忘記
我所經歷過的那片海洋與沙漠"

RM, "hitman" bang

Produced by "hitman" bang

身為隊長兼主要饒舌歌手的RM極其個人的自白，以隊長身分代替團體訴說出道在即的心境。雖然總時長不到三分鐘，卻將漫長的歲月裡，作為練習生的不安、即將出道的期待和決心，時而樂觀時而擔憂的心

情融入其中，是偶像音樂中很難見到的稀有感性，彷彿凌晨錄製的嗓音，充滿個人情感的色彩非常獨特。

9 **Road / Path** (Hidden Track)

**"以為出道近在眼前 憂慮將隨之消失
但面對毫無變化的現在 我閉上雙眼"**

RM, j-hope, SUGA,
"hitman"bang, Pdogg

Produced by Pdogg

專輯裡的最後一首歌，流暢銜接前首Skit的主題，在 Boom Bap 4 簡約風格的古樸嘻哈中，以有些沉重而真摯的語調，講述各個成員們從練習生時期到出道的旅程。BTS所具有的直率面貌，從沒有任何人刻意編造自己的故事這點便顯露出來，這首歌之所以能讓人感到獨特，是因為比起強調偶像出道的興奮激動或正向積極的一面，以更平靜的視角面對開展的未來。

4. 指源自一九九〇年代美國東岸，歷史最悠久的古典嘻哈音樂風格。

2 COOL 4 SKOOL

讓我們與出道作品《2 COOL 4 SKOOL》一同比較，雖然在音樂構成的基本要素或態度上，暫時看不到很大的變化，但主題從「夢想」擴大至「幸福」這個關鍵字時，音樂企圖似乎也朝著更多元的方向展開。

更進一步來看，屬於「學校三部曲」主題曲的〈N.O〉歌詞，即是描寫在填鴨式教育下，青春受到壓抑的挫折和反抗，與一九九〇年代K-pop大抵有著相似的脈絡；〈We On〉和〈BTS Cypher PT.1〉的犀利反叛，僅在標榜嘻哈態度的歌曲裡才能聽到，不止如此，這同時表明必須經歷自我證明的鬥爭意志正式萌芽。與即將到來的《花樣年華》系列相比，BTS早期的音樂未能得到合理的評價，對於無法與他們的音樂產生共鳴的人來說，這個時期也確實經常被笑稱為「黑歷史」，不過單從音樂成就的觀點來看，Big Hit的製作人陣容和BTS成員們想表達的企圖及音樂的純粹，其獨特個性的發展是無庸置疑的。透過〈Attack on Bangtan〉展現偶像獨有的蓬勃能量和魅力；〈Coffee〉流露更為成熟的感性；〈Paldogangsan〉中充滿各種實驗性的嘗試。儘管還不知道將會活躍到哪裡，但這是張從任何角度都可以看出一定可能性的專輯。

1 INTRO: O!RUL8,2?

"捫心自問
我的夢想是什麼？"

———————

Pdogg, RM

Produced by Pdogg

氣勢雄偉而戲劇般的主題，與激動人心的饒舌相互輝
映，暗示了專輯將延續BTS嘻哈曲風的傳統。這首的
特別之處，是作為主饒舌RM漸漸開始發揮音樂特性
的歌曲，極具意義，從對「夢想」的存在和理由提出
疑問這點來看，是延伸出道專輯主題的作品。

2 N.O

"別再說以後這種話
別繼續困在別人的夢裡活著"

———————

Pdogg, "hitman" bang,
RM, SUGA, Supreme
Boi

Produced by Pdogg

從詢問幸福的意義、作為人生的主人向生命提問來
看，可以視為「學校三部曲」的核心主題曲，同時也
可以評價為定義BTS歌手生涯早期性格的代表曲。粗
獷的氛圍、陷阱音樂的節奏，還有弦樂部分的調和，

多少帶來一種「俗氣」的感覺，但從某個角度來看，
像這樣的「嫻熟感脫離」，也許創造了在當時K-pop
潮流中，和其他偶像之間有所區分的BTS特色。

3 We On

"Uh 引起爭論的實力 現在對我妄下結論還太早
I'm killa Jack the Ripper 用我鋒利的舌頭刺痛你
I'm illa 我就算偷懶也比你忙碌，被刺痛了？"

Pdogg, RM, SUGA,
j-hope

Produced by Pdogg

與〈We are bulletproof PT.2〉相似，向給予自己不當批
評、特別是對「嘻哈偶像」這個概念不順眼的人表露憤
怒。是首以延伸〈No More Dream〉沉重感的嘻哈音樂
風格為中心，最大限度排除音樂上的裝飾，剛烈豎起饒
舌之刃的歌曲。

O!RUL8,2?

4 Skit: R U Happy Now?

對於實現「練習生時期夢想」的現狀應該感到滿足、幸福，是理所當然的結論。但無論是誰，都會經常忘記這個看似極為理所當然的結論，因此他們重新傾聽自己的聲音。

5 If I Ruled the World

> "我知道聽起來不像話
> 但只是想唱唱孩子氣的歌"

Pdogg, RM, SUGA, j-hope

Produced by Pdogg

這是一首充滿虛張聲勢和愉快訊息的曲子，大力呈現象徵嘻哈音樂態度的「Swagger」。以「if假設語氣」為基礎，擴展關於夢想的故事後，又對於音樂的誠摯情感作結，展現只屬於K-pop嘻哈偶像才具有的「完整」面貌。這首歌運用一九九〇年代初期在洛杉磯流行的「黑幫放克G-Funk」音樂類型，再次體現舊學派嘻哈的強烈存在感。

6 Coffee

> "離別是苦澀的Americano
> 回憶至今仍朝著
> 那間咖啡廳走去"

Urban Zakapa,
Pdogg, Slow Rabbit,
RM, SUGA, j-hope

Produced by Pdogg,
Slow Rabbit

這首歌雖然經常出現在BTS的音樂中，但相對來說並沒有占很大的分量，可以說是塗滿百分百浪漫色彩的歌曲。比起某些層次上的複雜涵義，取而代之的是直接以咖啡比喻分手的戀人，歌詞表現了離別後苦澀的心情像咖啡一樣，搭配與之相稱的抒情創作手法，其中電吉他的聲音襯托出浪漫氣息是這首歌的特色。

7 BTS Cypher PT. 1

> "儘管耍弄嘻哈自豪感吧 在我看來都是無力感
> 藏起忌妒心吧 你的IP我全都看得見"

O!RUL8,2?

Supreme Boi, RM,
SUGA, j-hope

Produced by
Supreme Boi

嘻哈偶像針對懷揣「嘻哈自豪感」的人（不論是地下饒舌歌手或是樂迷們）進行反擊，這是成為熱門Cypher傳奇的第一步。饒舌歌手，還是饒舌偶像歌手向地下嘻哈圈擲出挑釁，在音樂史上也可以視為有趣的場面。從聆聽音樂的角度來看，對BTS音樂不熟悉的人，可能會覺得這種挑釁毫無頭緒，但很難否認這種對外砲轟本身，帶有情感淨化般的痛快淋漓。

8 Attack on Bangtan

> "我們是誰？
> 進擊的防彈少年團
> 我們是誰？
> 毫不畏懼全部吞噬殆盡"

Pdogg, RM, SUGA,
j-hope, Supreme Boi

Produced by Pdogg

融合放克音樂Funk的節奏與銅管樂器，再加上充滿靈魂的旋律，完成這首復古的嘻哈歌曲。如同歌名的直白，帶著他們的「出師表」像要進擊般的輕快Swagger，是這首歌的主要魅力也是欣賞重點，比起

專輯，這首歌在舞台上更加閃耀。

9 **Paldogangsan**

"Why keep fighting
最終都是韓語啊
抬頭看看吧
仰望的都是同一片天空"

Pdogg, RM, SUGA,
j-hope

Produced by Pdogg

一連串的方言饒舌不只在偶像音樂，連在整個韓國嘻哈音樂圈裡都是罕見的嘗試；另外，他們在一片鼓吹成熟的表演及隱藏地方色彩的主流音樂中，果敢、直率展現地方認同，這點是值得關注的。毫不掩飾出身和地域，即所謂「邊緣情結」，這既是從早期開始樹立了只屬於BTS真誠的重要因素，也是對美國嘻哈音樂歷史中不斷強調「出身」的韓國版詮釋，應該給予更高的評價。不只是單純強調地方色彩，也嘗試消除地域情結等等的和解，從這個角度來看，是一首「善良」的音樂。

O!RUL8,2?

10 OUTRO: LUV IN SKOOL

"女孩啊 要和我交往嗎？"

Slow Rabbit, Pdogg

Produced by Slow
Rabbit, Pdogg

這首歌如實再現了風靡一九九〇年代的慢即興演奏 Slow Jam 5 浪漫風味，可以感受到BTS主唱隊演唱節奏藍調的潛力。與同時期其他男子樂團相比，既具備技巧也不老套的嫻熟感，可以說是BTS的魅力所在。

5. 強調浪漫的慢板節奏藍調音樂類型，其特色是著重表現出浪漫氛圍。

SKOOL LUV AFFAIR

（2014‧迷你專輯）

《SKOOL LUV AFFAIR》作為「學校三部曲」的結局，以更容易被接受的音樂型態展現各種嘗試，某種意義上來說，是一張更大眾化的專輯。也許是因為貫穿專輯的關鍵字，從「夢想」或「幸福」等概念性、哲學性詞彙轉換為「愛情」這個更實際的主題。

雖然「嘻哈偶像」這個陌生的形式對於大眾仍存在著違和感，但也確實感到更熟悉普遍了。

〈Boy In Luv〉不僅完整展現BTS的充沛活力，獨特直白的訊息與容易理解的音樂相遇，取得了商業性的說服力；另外，〈Just One Day〉是一首保證能引起K-pop偶像粉絲好奇心的現代感性歌曲，朦朧抒情美和青澀感，與團體過去所推出的嘻哈或都會風Urban不同，具有柔和的氛圍；儘管如此，專輯中的最佳歌曲還是〈Tomorrow〉，歌詞帶有文學性的美且感性，與戲劇般的旋律完美結合，為BTS初期的歌手生涯帶來最難忘的瞬間。

1 Intro: Skool Luv Affair

**"就像戀愛時一次也沒有受過傷一樣
即使奪走我的一切 也還要給予更多"**

Pdogg, Slow Rabbit,
RM, SUGA, j-hope

Produced by Pdogg

利用三段不同節奏展現每個成員的個性,同時流暢銜接前一張專輯的最後一首歌〈OUTRO: LUV IN SKOOL〉,是個很有才氣的設定。這是Big Hit製作陣容從最基本的音樂風格到具體節奏的選擇,用更整體的畫面來製作專輯的證據。以校園愛情的青澀氛圍為基礎,隨著節奏的變化,可以看出饒舌風格、關於戀愛方式的歌詞相互搭配的細膩編曲。

2 Boy In Luv

**"想要成為你的哥哥
太渴望你的愛"**

Pdogg, "hitman" bang,
RM, SUGA, Supreme
Boi

Produced by Pdogg

再次延續從出道起對舊學派嘻哈運用的基調。帶有失真$^{distortion\ 6}$的硬式搖滾吉他音色,令人聯想起一九八

SKOOL LUV AFFAIR

○年代的嘻哈名曲，像是美國Run D.M.C〈Walk This Way〉這類饒舌搖滾$^{Rap\ rock}$的曲風。從主歌verse到副歌chorus的鋪陳和主旋律的特色，歌曲整體雄偉的氛圍與其說是嘻哈音樂，更接近硬式搖滾。

3 Skit: Soulmate

"啊！不知道該怎麼錄Skit"

在錄音室捕捉到的自然瞬間。

Produced by Pdogg

4 Where You From

"我來自釜山 你來自光州
　但我們都是一樣的"

6. 讓效果器effecter失真的電吉他聲音，將影像及聲音訊號等轉換成電訊號來產生多種效果。

如果說首次嘗試方言饒舌的〈Paldogangsan〉是以地域融合為主題的話，那麼這首歌則講述了無論出生地在哪，所有人都希望得到真愛的心聲。音樂方面，都市嘻哈精煉的音樂風格結合方言有種不搭的新穎感，令人耳目一新，俏皮可愛的合成器演奏和歌曲後半部層層堆疊的和音很有魅力。

Cream, Hangyul, RM, SUGA, j-hope

Produced by Layback Sound

5 Just One Day

"只要一天 你和我可以在一起的話
　只要一天 你和我可以牽起手的話"

Pdogg, RM, SUGA, j-hope

Produced by Pdogg

簡約而帶點慵懶的音色，與誠懇哀切的歌詞相遇，引出BTS最溫柔細膩的面貌。雖然運用嘻哈音樂的節奏，但俐落整合了鼓、貝斯和鍵盤等所有歌曲的要素，特別是歌曲的後半部沒有節奏，主唱隊使用和音即興演唱銜接的部分極為流暢。

SKOOL LUV AFFAIR

6 Tomorrow

"要走的路還很遠 為什麼我還在原地
真鬱悶 即使吶喊也只剩空虛迴盪"

SUGA, Slow Rabbit,
RM, j-hope

Produced by SUGA,
Slow Rabbit

將SUGA出道前的創作再重新製作的歌曲。以挫折中發現希望的想法為核心，抒情和悲傷形成絕妙的平衡，第一小節之後，間奏帶來巧妙的餘韻與歌唱之間的鮮明對比（特別是V聲音經過處理的部分），以及歌曲後半部強烈激昂的電吉他很有魅力。這首是BTS的隱藏名曲之一。

7 BTS Cypher Pt. 2: Triptych

"我會在你音樂生涯的動脈上
畫下休止符"

Supreme Boi, RM,
SUGA, j-hope

Produced by
Supreme Boi

對BTS來說，Cypher系列表現出對「酸民」的憤怒以及正規嘻哈音樂的渴望，當兩種動機相吻合時，其本質便顯露出來。身為標榜嘻哈組合的團體，即使並

非他們所願，仍是不可避免的宿命，或許可以藉此緩和一直在偶像團體人設中所感受到音樂身分，這也是個優點。在Supreme Boi的節奏中盡情玩耍的饒舌歌手們，敏銳度和實力都較前作提高了一個層次，對那些持批判立場的地下饒舌歌手們，他們的攻擊更具體，這樣的犀利感在SUGA的饒舌中最為突出。

8 Spine Breaker

"But 我會做好我的事
不粉碎父母的脊椎
真正的Breaker是
徒增年紀還躲在房間角落的你"

Pdogg, OWO, RM, SUGA, j-hope, Slow Rabbit, Supreme Boi

Produced by Pdogg, OWO

這是一首參考Warren G、Dr. Dre等一九九〇年代西岸音樂特色的嘻哈歌曲，加入V渾厚的低音唱腔，以過去黑幫放克中流行的Nate Dogg等嘻哈歌手為榜樣。如同歌名〈Spine Breaker〉所說，影射社會問題「羽絨衣熱潮」，對於不懂事的年輕人，與造就他們的社會進行全面批評，斥責沒有自己的準則、連自

己的事都沒辦法打理的人就是「Spine Breaker」。

9 Jump

"就算只活一天
也絕不後悔
試著奮力跳一次吧"

SUGA, Pdogg,
Supreme Boi, RM,
j-hope

Produced by SUGA,
Pdogg, Supreme Boi

有趣的是，可以從這首歌發現，與美國嘻哈團體克里斯克羅斯二人組^{Kris Kross}演唱的一九九〇年代熱門金曲〈Jump〉，相似的音色和編曲，專輯介紹資料中提到的嘻哈製作人傑梅因・杜普里^{Jermaine Dupri}，正是發掘克里斯克羅斯二人組的製作人。像這樣參考 referencing 7 舊學派嘻哈或饒舌音樂，中間轉換為迴響貝斯^{Dubstep} 8 的編曲，是以現代音樂風格謀求變化的方式。

7. 參考特定歌曲，將其氛圍或旋律等部分要素以相似的方式呈現。
8. 一九九〇年代末，於英國興起的實驗性電子舞曲。

10 Outro: Propose

**"雖然曾有些難為情
但現在想把所有都給你"**

Slow Rabbit, Pdogg

Produced by Slow
Rabbit

這是一首以中等節奏為基礎，並使用非常古典抒情的嘻哈節拍為中心的節奏藍調歌曲。通常BTS專輯的Outro主要以饒舌隊為中心，但這次反而由主唱隊擔任此角色，整張專輯在流淌於學生時期獨特的青澀、甜蜜愛情氛圍下自然地結束。

SKOOL LUV AFFAIR

SKOOL LUV AFFAIR
SPECIAL ADDITION

（2014・特別版）

11 MISS RIGHT

"那身牛仔短褲和白色T恤
配上一雙高筒帆布鞋"

———————

Slow Rabbit, RM,
j-hope, SUGA,
"hitman"bang, Pdogg

Produced by Pdogg

BTS早期的音樂中，最流暢、浪漫的節奏和簡潔俐落
的製作，是一首完成度很高的歌曲。隨著主要和弦 9
不斷重複，節奏、主唱和饒舌自然融合在一起。對於
日後將發展成〈Converse High〉，這首歌第一次流
露愛意也是有趣的看點。

12 Like (Slow Jam Remix)

———————

Slow Rabbit, RM,
j-hope, SUGA, Pdogg,
Brother Su

Produced by Brother
Su, Pdogg

與強調節奏感的原曲不同，重混版的〈Like〉可以從
慢即興演奏的音樂類型中看出強調黏膩魅惑的律動
groove是其特色。

9. 泛指實際演奏和弦使用方法的用語。

K-pop偶像的進化

K-pop歷史中嘻哈偶像登場所代表的意義

二〇一〇年代以美國為中心的全球流行音樂，發生最大的變化可說是「嘻哈音樂占領主流」。嘻哈音樂原本是街頭文化，但到了一九七〇年代末首次透過大眾傳播媒體進入市場；八〇年代中期正式商業化，從九〇年代中期開始成為美國最具人氣和影響力的音樂類型。想要理解韓國的嘻哈音樂和饒舌，必須追溯到八〇年代後期，早在七〇年代末趁著迪斯可熱潮的興

起，在迪斯可舞廳和夜店中初試啼聲，特別是以梨泰院等外國人居住的地區為主，模仿黑人地板舞的舞者進入歌壇，有了流行音樂的樣貌；但以「徐太志和孩子們」、DEUX、玄振英為中心，享有「閃亮」人氣的饒舌音樂直到九〇年代後期，在主流市場也未占一席之地，因此嘻哈音樂從九〇年代末開始，將焦點放在線上同好會，開始摸索新趨勢，到了兩千年初期再次崛起，成為重要的「獨立」音樂之一。

二〇一〇年代韓國的嘻哈音樂與之前明顯不同，首先曲風以符合「陷阱音樂」舞蹈的新型饒舌為基礎，與過去只注重音樂本身不同，更全面跨及時尚和生活方式，嘻哈音樂獨特的文化開始流行起來。當然，造成決定性影響的契機是2013年開播的音樂綜藝節目《Show Me The Money》，這個綜藝節目成為分界點，將二十多年來一直處在地下的饒舌音樂拉進演藝圈，同時對包含偶像在內的整個K-pop圈，帶來極大的影響，原本一面倒的偶像音樂是合成器流行樂synth pop或hook song的電子舞曲，開始急速轉變為以BIGBANG、GD等標榜嘻哈音樂和節奏藍調等黑人音樂的都會風。無論如何，所謂「嘻哈偶像」想將饒

舌音樂作為主角而非音樂陪襯、同時成為K-pop男子團體的新策略非常具挑戰性。BTS正是在這個流行的轉折點登場,試圖將嘻哈音樂、態度融入偶像團體公式的組合。

從音樂史的角度看嘻哈偶像,顯然是個矛盾的語彙組合。眾所周知,嘻哈音樂是從七〇年代美國紐約普遍被稱為「ghetto」的市中心貧民區 inner city,這個底層文化開始的音樂類型,嘻哈音樂與其說是精心製作的音樂,不如說是文化的一部分,而正式走上商業化的道路是從八〇年代中期開始,特色是赤裸的展露黑人貧民生活,時而滑稽時而誇張地描繪,幫派嘻哈進而激發外部人士,特別是白人中產階級的「窺淫癖 voyeurism」文化,成為嘻哈主流化最戲劇性的契機。嘻哈音樂源自於被稱為「街頭 street」或貧民區 hood(指貧民社區的縮語)的「群體」,也是一種極具社會文化象徵的音樂,嘻哈音樂是「黑人」音樂的身份認同,更如實展現種族特徵,像放克搖滾和民謠一樣,特別執著於訊息的真實性。商業化之後,雖然成為超越種族和國界的「流行音樂」,但區分「真 real」與「假 fake」仍是嘻哈音樂最悠久的審查之一,饒舌歌手因為

這個原因沒能符合標準，生涯在一瞬間沒落的情況也時常發生。即使現在已成為造就億萬富翁的流行音樂，仍然必須記住嘻哈音樂秉持的自助DIY精神，在產業化的巨浪中依然以地下圈為主，且致力守護音樂「精神」。

相反的，端看整個流行音樂，「偶像」正巧是位於「嘻哈」另一側的音樂類型。偶像流行音樂源自於一九五〇年代節奏藍調的其中一個分支「無伴奏合唱團vocal harmony group」，並由名為「摩城Motown」10 的唱片公司正式確立為年輕族群的音樂定位。以經紀公司和製作人為中心的系統管理，比起實驗，認為聽起來輕鬆、容易理解且接近大眾的音樂更好，雖然之後會再次提到，承接美國流行音樂偶像傳統的是一九八〇年代的J-pop 11偶像產業，和兩千年代K-pop偶像產業，這兩者在音樂類型彼此無關的情況下，以製作人和公司為中心的音樂製作及訓練為必要條件，K-pop在J-pop的系統中更進一步，結合充滿視覺衝擊的音樂錄

10. 縱橫於一九六〇到一九七〇年代的傳奇性黑人音樂廠牌名，其淺顯易懂的大眾風格，被視為節奏藍調的子類型，其中以傑克森五人組The Jackson 5、至上女聲三重唱The Supremes等組合聞名。
11. 在全球音樂市場中，J-pop僅次於美國占據第二位。

影帶和專業舞者般的舞蹈，而且在流行音樂的歷史上，首次成功將嘻哈音樂這個陌生的素材，融入男子樂團悠久的傳統中。

偶像和嘻哈這兩個異質性的組合怎麼有辦法在K-pop中實現呢？最重要的原因是K-pop偶像的起源伴隨著「饒舌」和「舞蹈」兩種類型。正如同許多人指出，在「徐太志和孩子們」身上，早已形成足以稱為韓國偶像音樂原型的典範，「徐太志和孩子們」與現在的偶像不同，沒有依賴公司的企劃和系統，具備饒舌和舞蹈實力，又能將與音樂同等厲害的舞台表演和視覺效果作為武器，從這點來看與現有的唱跳歌手不同，可以稱為K-pop新主流的原型。「徐太志和孩子們」以饒舌走在前頭，他們掀起音樂產業中主流更迭的革命性遺產，恰巧由偶像音樂承襲。SM經紀公司李秀滿集結了五位訓練有素、舞蹈實力堅強的少年組成H.O.T.，他們融合了「徐太志和孩子們」展現的強烈訊息、相似的幫派嘻哈和甜美舞曲；出身於「徐太志和孩子們」的梁鉉錫創立YG經紀公司後，將偶像音樂模式與嘻哈音樂結合，成功推出黑人音樂雙人組合JinuSean，和最接近現在嘻哈偶像的1TYM延續了潮

BTS不僅是活用嘻哈音樂的團體，還是少數將嘻哈音樂融入本質的偶像之一，在直率的本質中揉合饒舌及嘻哈，這也和其他在音樂、態度上都未能充分體現的組合存在明顯差異。

流，這個脈絡時隔八年，由另一個都會嘻哈偶像團體BIGBANG承接，BIGBANG可以視為嘻哈等黑人音樂在韓國主流音樂圈成功的案例，這具有重要的歷史意義，也因此在K-pop歷史上，嘻哈音樂一直占據重要的地位。

這樣的情勢下，BTS可說是同時承接韓國嘻哈音樂和偶像音樂的脈絡，並進化到新方向的組合，最重要的是，比起先前任何偶像，更持續且深入探索「饒舌」和「嘻哈」。BTS不僅是活用嘻哈音樂的團體，還是少數將嘻哈音樂融入本質的偶像之一，在直率的本質中揉合饒舌及嘻哈，這也和其他在音樂、態度上都未能充分體現的組合存在明顯差異。事實上不只是偶像音樂，在整個K-pop主流中，饒舌更接近於陪襯的角色，而不是音樂的核心，甚至連兼具嘻哈偶像本質和

態度的偶像團體BIGBANG，實際上也未能完全突顯饒舌的範疇，但BTS在這方面卻有所不同，可以明顯從組合形式上看見他們的差異，Big Hit以RM和SUGA兩位饒舌歌手為中心構成組合，早在企劃階段企圖打造為嘻哈團體，而不是偶像團體。聽BTS的音樂時可以發現，饒舌既不是在舞曲中作為調味使用，也不是依慣例填補副歌和下一段副歌之間，就像Cypher系列明確展現的一樣，他們所傳遞的訊息強度很高，饒舌技巧聽起來更是不像偶像團體的高水準。

更重要的是他們的態度和真誠，與同時期的其他團體不同，沒有將嘻哈作為一次性使用的風格，儘管遭受地下嘻哈社群，甚至身為同事的偶像團體攻擊，他們仍持續提高完成度，始終沒有捨棄自己的本質。團體活動中難以展現對饒舌的急切渴望，則透過各自的混音帶和個人活動補足，這樣的方式也可以說是嘻哈而不是偶像的態度。對於標榜為嘻哈偶像的BTS來說，嘻哈並不單純只是代表音樂，前面提到的嘻哈音樂態度，即是關乎是否可以對自己的音樂（節奏）和歌詞行使主導權的問題，當然這部分他們也無法完全擺脫對於偶像音樂的批評，他們是被房時爀製作人選拔，

並訓練出來的一個「企劃」，其音樂受到Pdogg、Slow Rabbit、Supreme Boi等有能力的製作人很大的幫忙，即使如此，還是難以懷疑BTS的本質，因為他們總是帶著自主意識在音樂中不斷成長，從小毛頭練習生時期開始，他們就在編節奏、寫饒舌歌詞，製作人房時爀和Pdogg也不願刻意控制他們的本性，只協助他們補足專業性不夠的地方，因此製作出來的成品多半粗獷且有些生疏，卻是能讓人感受到真誠的音樂。

即使BTS以嘻哈偶像這個新身分獨具差異性，卻很難說是個考量到大眾的策略，然而這無疑成為BTS能在海外粉絲的拓展上獲得一大進展的原因，特別是在美國市場真誠談論非常重要。自己的音樂自己負責，且坦率講述自己故事的BTS，他們「偶像脫離」的方法論，可以對抗K-pop只是「被製造」的不自然音樂這個固有觀念，同時成為K-pop既有粉絲圈能向外擴展的重要動力。回想起來，BTS登場的2014年對韓國樂迷來說是2NE1、TAEYANG、EXO、少女時代等歌手展開角逐的偶像音樂全盛時期，在這競爭激烈的場面裡，似乎沒有BTS的立足之地，但美國市場的情況卻有些不同，對於首次站上KCON舞臺的他們來說，

BTS「偶像脫離」的方法論，可以對抗K-pop只是「被製造」的不自然音樂這個固有觀念，同時成為K-pop既有粉絲圈能向外擴展的重要動力。

台下已存在數量難以忽視的當地粉絲，當地媒體也關注他們的表演，還有當時同在現場的我謹慎預測，或許《Show Me The Money》和BTS最終會成為開啟K-pop未來的重要軸心，這在幾年後成為了現實。

流行音樂的趨勢反映出當代大眾的意識和需求，例如一九九〇年代以「徐太志和孩子們」為首的所謂「新世代」音樂熱潮，象徵了音樂消費族群的世代交替；進入兩千年後，音樂市場以串流音樂為中心，產生了急遽變化，音樂家的數量全盤縮減，市場開始呈現非常保守的趨向，在這樣的混亂之中，優先憑藉資本和企劃力壯大的偶像產業，取得了「K-pop全球化」的重要成就，而且這股潮流一直延續至今。另一方面，大眾之間加速了音樂喜好的分立也是事實，占據排行榜冠軍的多數音樂未能獲得大眾廣泛的共鳴；一些實驗音樂成為少數樂迷的專屬而縮小價值，海外K-pop

粉絲中肯定也有相似的苦悶，因為隨著二〇〇〇年代中期YouTube的推出，來到K-pop偶像音樂聲勢急遽上升的時刻，充滿了可以預測的音樂；雖然有PSY這個例外的成功，或是以K-pop為中心掀起的韓流熱潮，但是韓國流行音樂仍無法得到「珍奇看點」以上的評價，也是出於類似的原因。於此同時，海外歌迷所提倡的真誠態度、藝術家本質的嘻哈音樂或獨立搖滾，開始成為K-pop偶像音樂的新對策，他們新矚目的男子樂團則是將嘻哈作為養分，提出「真實」美學的BTS。回頭來看，這全是K-pop圈和粉絲間發生重大變化的訊號，儘管很少有人能覺察到其中微妙的差異。

DARK&WILD

（2014・正規專輯）

從故事和主題來看，這張專輯應視為「學校三部曲」的延伸，也是個過渡期作品，作為揭示接下來「青春系列作品」的線索；在作曲、音樂風格方面，具備學校三部曲完結及擴大版的性質，同時擺脫「學校」這個受限的主題，褪去少年的樣貌，以各種形式展現成為成熟男人的過程中，內心所經歷的衝撞和混亂。

如果要說這張專輯在歌詞和態度上的最大特色，可以歸納為對於傳統意義中「男子氣概」的強調，這個樣貌在專輯前半部特別突出，風格很直接。不知道是不是試圖展現少年卸下學生樣貌的青澀心情，和對愛情急切的渴望，專輯名稱直接以「DARK & WILD」解釋屬於男子的感性；音樂也大膽採用搖滾樂，比過去任何時刻都更加犀利，最能反映這個方向的代表作品是〈Danger〉和〈War of Hormone〉，雖然體裁和編曲在細節上存在差異，但在嘻哈音樂的大框架下，試圖融入搖滾、特別是刺耳的電吉他聲音，更突顯了男子氣概的歌詞。

另一個引人注目的地方，是節奏藍調都會風的歌曲明顯提升了存在感，雖然這是為了跟上K-pop圈的整體變化

而設定的方向，但也是隨著主唱隊的經驗成長自然轉變。從時間上來看，僅經過一年多的時間，可能是對正規專輯傾注了非常大的努力，在表演細節上感受到大幅度的成長，饒舌技巧比起出道時期更加犀利，歌唱部分的質感也更加流暢、細膩。與帶有學生喧鬧慶典感的學校三部曲相比，饒舌隊和主唱隊更明顯地忠於自己的角色，饒舌隊的個性也比起之前更突出。

1 Intro: What am I to you

"雖然沒有想要贏過你
可是也不想繼續輸下去"

———————

Pdogg, RM

Produced by Pdogg

《DARK & WILD》是學校三部曲畢業後的第一部作品，同時也是第一張正規專輯，意外地開始講述對愛情初出茅蘆的菜鳥少年，在戀愛關係中產生的挫折感。以弦樂編曲表現時而激昂時而混亂且逐漸高漲的情緒，RM的饒舌也與此相對應，隨著男子陷入挫折後的情感變化，爆發性的宣洩感情，歌曲中段的弦樂像是描述混亂的內心，隨著獨特的和弦，饒舌聲調陷入無法壓抑的矛盾中，最終好似埋怨心愛的對象般，呼喊了終極訊息「對你來說我到底算什麼？」，歌曲也在這部分抵達高潮，從某方面來看，雖然可以解讀為男性魅力十足的訊息，但另一方面，聽起來更像是對自身無力感的訴苦。最終如同專輯的主題，揭示「DARK & WILD」的自我，無法依自身想法掌控的「愛情」對象，以及在對方面前找不到解決方法，陷入混亂的軟弱故事。

DARK&WILD

2 **Danger**

> "你心裡沒有我
> 我卻滿腦子都是你 快要瘋了"

Pdogg, Thanh Bui,
"hitman" bang, RM,
SUGA, j-hope

Produced by Pdogg

以節奏口技開場，將受到嘻哈強烈影響的節奏藍調曲風「新貴搖擺New Jack Swing」風的舞蹈和重搖滾音樂相結合，讓人聯想起《危險之旅Dangerous》專輯的麥可·傑克森。進入副歌前由主唱隊的演唱多少減緩了饒舌堆疊的攻擊性，增強抒情調性；再次銜接直白強烈的副歌，可以看出是個邏輯縝密的結構，強烈卻細膩描繪整體音樂風格的畫面，但歌詞和音樂錄影帶依然強調了成員們青澀的魅力，這種奇妙的對比，使得整首歌呈現出的感覺比起嫻熟、俐落，多少有些俗氣、粗獷。這樣果敢的嘗試是這張專輯的特色，也是BTS初期展現的一貫魅力。

3 War of Hormone

**"贏過和賀爾蒙的鬥爭後
再研究妳這樣的存在是犯規啊 foul"**

Pdogg, Supreme Boi,
RM, SUGA, j-hope

Produced by Pdogg

以重搖滾吉他聲為背景的刷碟和饒舌組合，讓人聯想到一九八〇年代初期，發跡於美國和英國的搖滾、嘻哈混合體「饒舌搖滾」此音樂類型的全盛時期。這首歌的副歌是整張專輯中最突出的部分，帶點粗線條的描寫青春期少年對異性的好奇。整首歌曲添加了搖滾樂攻擊性的風格、激昂粗獷的節奏，還有似乎尚未定型的聲音，象徵學校三部曲時期的最後，以及嘻哈偶像時代的尾聲，之後BTS的音樂和概念出現了明顯的轉變。

4 **Hip Hop Phile**

"依然使我心跳不已
讓我想成為真正的自己"

Pdogg, RM, SUGA,
j-hope

Produced by Pdogg

以鼓機開場的急促陷阱音樂節奏和看似非常大膽的歌名，卻與第一印象不同，是一首坦率而和緩、講述他們對嘻哈誠摯感情的歌曲，充滿了反差。這首歌強調對BTS來說，「嘻哈偶像」的裝飾並不是單純的概念，而是構成他們DNA的本質，雖然不包含在他們的代表曲目中，但在主題方面占據重要的地位。從RM的口中湧現嘻哈音樂全盛時代那些偉大饒舌歌手的名字，接著是SUGA的告白，再次表達對嘻哈誠摯的情感，直到身為饒舌歌手身分逐漸成熟的j-hope部分，任一段都不能輕忽。在偶像音樂中，像這樣純真又懇切表達對嘻哈音樂熱愛實屬罕見，這正是BTS音樂所具有的辨識度。主唱們在副歌假聲falsetto 12流暢的和音也是這首歌的隱藏魅力。

12. 發出比起使用頭聲的正常高音更高的聲音，特別指男性的假聲。

5 Let Me Know

**"依戀在休止符前
抗衡著"**

SUGA, Pdogg, RM,
j-hope

Produced by SUGA,
Pdogg

繼〈Tomorrow〉之後，又一首能確立SUGA身為製作人能力的歌曲。戲劇性的氛圍和緊湊的結構，足以評價為這張專輯中最令人印象深刻的一首歌。現在回顧起來，這首歌飽含戲劇和抒情的氛圍，似乎預示著即將到來的「花樣年華」時代，V適度又充分發揮存在感的開場、Jung Kook細膩且無懈可擊的技巧突出了副歌、Jimin華麗的高音擬聲唱法，主唱們的多樣魅力毫不遜色增添了音樂上的滿足感。不失高昂的情感動力、奔放的編曲要素和絕妙的鋪排，即使將這首歌視為《DARK & WILD》時期的代表名曲，也毫不為過。

6 Rain

"雨停了 映在積水上的倒影

描繪出今天
格外淒涼的我"

Slow Rabbit, RM,
SUGA, j-hope

Produced by Slow
Rabbit

將演奏藍調音符^{blue note 13}的爵士鋼琴、爵士樂取樣等和嘻哈節拍相融合，是一首典型爵士嘻哈風格的歌曲，但這不會是一次性的嘗試，之後也將頻繁出現，是BTS音樂風格的軸心之一。「雨」這個素材不只在他們的音樂，也是日後在RM的歌詞中不斷登場的熟悉主題之一，如果考慮到這點來欣賞的話，會比較有幫助。以爵士樂這類型帶有的濃烈都會形象為媒介，強化首爾這座城市給予淒涼的他者感、孤獨感及憂鬱感，和雨的形象完美結合，誕生出高級優秀的作品。

7 BTS Cypher PT.3: KILLER (Feat. Supreme Boi)

"我在節拍上毫無畏懼
你窮得荷包乾扁 連實力都貧乏"

13. 主要使用於爵士樂或藍調等的長音階，將第三、七音降低半音演奏。

Supreme Boi, RM,
SUGA, j-hope

Produced by
Supreme Boi

主題明確、想法犀利又有效的攻擊,加上技巧嫻熟等,是首可評價為所有方面都抵達BTS Cypher系列最高峰的歌曲。瞄準的刀刃更鋒利些,這來自於遠比迷你專輯時期精煉的自我意識。儘管和其他Cypher系列差不多,但如果是第一次聽這首歌的人,可能會對其中的歌詞帶有「到底為什麼?」的疑問。和現在已成為世界頂級男子樂團的地位不同,考慮到當時受到輕忽和批評的情況,可以理解他們所具有的攻擊性脈絡。以爽快的饒舌亂鬥將身為「underdog(弱者)」的憂憤和自卑感一掃而光,這是唯有Cypher系列才能達到情感淨化的模範案例。

8 Interlude: What are you doing now

Produced by Slow
Rabbit

如果說Cypher是專輯前半部的Outro,那麼可以說這首Interlude擔任後半部Intro的角色。以九〇年代西岸嘻哈音樂,或稱黑幫放克風格的嘻哈節奏為範本製作。

DARK&WILD

9 Could you turn off your cell phone

**"儘管溝通變多
我們之間卻只剩嘈雜的沉默"**

Pdogg, RM, SUGA,
j-hope

Produced by Pdogg

除了對嘻哈的純真、自我證明，這首歌還有BTS在歌詞中重要的核心，也就是「批評世態」的目的。與整張專輯的氛圍相同，雖然粗獷不精煉的表現方式很顯眼，但作為成長中的藝術家，能夠感受到他們唐突和無所畏懼的能量，這點是魅力所在。想到訊息中流露出批判性面貌時，溫柔包覆的節奏和圓潤的歌聲，多少達到了緩和歌曲感覺的效果。

10 Embarrassed

**"為什麼會那樣呢 腦袋暈暈
只將無辜的被子 kick kick"**

"hitman" bang, Shawn,
Slow Rabbit, Pdogg,
RM, SUGA, j-hope

Produced by "hitman"
bang, Shawn, Pdogg

由電吉他澄澈的音色帶動節奏的搖擺讓人意外，歌詞隨著只有年輕人才能感受到的感情細膩變化，雖然以此為核心，但從音樂方面來看卻沒有特別的瑕疵，適

當分配要素，是一首完成度很高的曲子。SUGA的饒
舌和主唱隊以柔和假聲連接的細膩，形成清爽的平
衡，簡約而嫻熟的旋律持續在耳中繚繞。

11 24/7=heaven

"我最近是 Sunday
升起名為你的太陽的 Sunday "

Pdogg, Slow Rabbit,
RM, SUGA, j-hope

Produced by Pdogg

雖然帶有與〈Embarrassed〉音樂風格相似的情感，
但特色是比起嘻哈音樂更強調男子樂團的青澀感。透
過反覆進行熟悉的最低限度和弦，設定整體氛圍，不
帶強硬風格的饒舌和演唱依序登場，完成了流水般自
然的開展，主唱Jung Kook展現流暢的假聲橋段^{bridge}
特別悅耳。

DARK&WILD

12 **Look here**

"你是鮮花 而我是蜜蜂
你是蜂蜜 而我是熊"

250, Jinbo, RM, SUGA, j-hope

Produced by Hobo

專輯中最具異質性編曲和聲音的歌曲，也是整張專輯裡唯一採用非Big Hit製作人的DJ 250、創作歌手Jinbo其節奏和旋律，製作也是由Hobo擔任。從體裁上來看，以美國菲瑞・威廉斯^{Pharrell Williams}帶有摩城風的復古節奏藍調為範本，更具體一點來說，可以看出受到威廉斯製作羅賓・西克^{Robin Thicke}《模糊界線^{Blurred Lines}》所帶來的影響，將放克風^{funky}的靈魂流行音樂作為參考歌曲。

13 **Second Grade**

"老師這裡也有學測嗎？
得到第一名的話 就是成功的歌手嗎？"

Pdogg, Supreme Boi, RM, SUGA, j-hope

Produced by Pdogg

BTS音樂中不可缺少的特色之一，就是他們毫無保留地表達當下感受，一種「自我告白」。這是一首如實

呈現此特色的歌曲，在野心勃勃的首張正規專輯結束之際，延伸學校三部曲的概念，將大眾比喻成老師，自己則是二年級的學生（出道兩年的歌手），灑脫呈現出製作專輯時所感受到的各種苦惱和邁向未來的決心。編曲以流行的陷阱音樂節奏，輕鬆化解一不小心就會變得過於沉重的氛圍。

14 Outro: Do you think it makes sense?

"雖然討厭得要死
　現在卻依然想起你"

SiMo, Supreme Boi

Produced by SiMo,
Supreme Boi

不僅是專輯《DARK & WILD》的最後一首歌，也是作為學校三部曲時代結尾的最後一首歌。Outro罕見只以主唱隊組成，是頗為浪漫且具催眠氛圍的節奏藍調曲子，這類體裁所蘊涵的基本情緒通常強調流暢的性感，這首歌卻相對不精細的掌握節奏和聲調，想呈現出作為《DARK & WILD》歌曲的一貫性，雖然好似在訴說浪漫的愛情，但旋律的和聲與編曲卻讓人感受到一絲悲壯之美。

DARK&WILD

RM BY RAP MONSTER

（2015・混音帶）

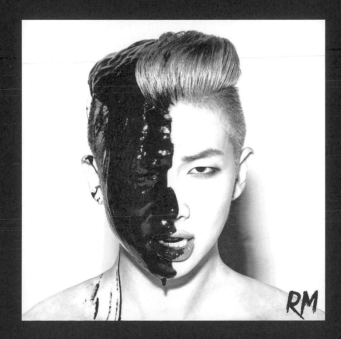

證明。BTS隊長兼主饒舌歌手RM的首張混音帶想傳遞的訊息，可以用這個詞總結。《RM》專輯忠實於自我證明的過程，我們得爬梳一下這張混音帶的登場背景。如許多人印象中BTS高舉「嘻哈偶像」的旗幟起步，對於嘻哈音樂是否真心的驗證總是很嚴苛，碰觸這個粉絲喜好大多數較難應付的音樂類型，付出這些代價是必經的關卡。「偶像」成為了批評者們的藉口，無論他們真正的實力如何，都認定他們應進行特定的音樂和表演。

部分嘻哈圈的人將矛頭指向RM和SUGA這些團體的主要饒舌歌手，遊戲的格局從一開始就對他們不公平，正是在這樣的背景下推出這張專輯。《RM》與「偶像饒舌歌手的個人作品」這個使人內心不爽快的標題不同，蘊含著即使藏起名字，聽起來也毫不遜色的饒舌，還精心選擇節奏，展現他的品味和多種技巧的特色。

在音樂上也有很多有趣的要素，技巧面必須關注〈Throw Away〉或〈Joke〉，特別是〈Joke〉的快嘴饒舌、巧妙押韻和流暢的傳達力 delivery 等，是一首展現精湛技巧，且與「Rap Monster」名字相稱的歌曲。雖然

〈Do You〉這首歌和BTS學校三部曲有著一貫的敘事脈絡，但焦點完全轉移到他的觀點上，並詢問人生中永不消失的課題「你真正想要的是什麼？」。

如果要選出RM身為饒舌歌手的最大優點，可以說是「多樣性」和「包容性」。雖然他是饒舌歌手，但比起嘻哈領域裡的優越主義者，更趨向於音樂家；比起技巧本身，總是在故事和想傳遞的訊息上費盡心思，自傳風格的〈Voice〉從這個意義上來看是最像RM的歌曲，同時也是一首讓人期待他作為音樂家的未來的歌曲。

我們再回到開頭提及的「證明」這個關鍵字，可以非常明確看出，他努力證明自己具有MC（麥克風掌控者）資格，不能因為偶像身分而受到低估，也因此率先展現多樣的風格和技巧，雖然多少顯得有些急切，但對他來說是必然的程序。儘管如此，RM依然是偶像，在體系裡仍舊是音樂家的事實也沒有改變，這樣的事實他本人最明白，這張專輯中RM從不試圖掩飾自己的本質。

1 **Voice**

————————

Produced by Slow
Rabbit

這首歌中的一句歌詞「悄悄提高我的音量」，可以說
是蘊藏整張專輯所有想傳達的訊息也不為過。作為饒
舌歌手，渴望證明自我的混音帶作品第一首歌曲是
〈Voice〉，內容是真摯的反思，可以感受他誠實的
態度。這首歌由簡單的鋼琴循環loop構成，目的不是
饒舌技巧或聲音的衝擊性，而是將焦點放在講述自己
的故事上，足以讓人重新評價RM身為饒舌歌手的本
質，是個坦然的序幕。

2 **Do You**

————————

Original Beat by
Major Lazer - Aerosol
Can

RM寫的歌詞中經常出現的訊息之一，是對「主導人
生」的忠告，這是「隨著你的想法過活」的另一種表
達，意味著對自由的渴求，同時也給予不迎合世界所
訂下的標準、追求只屬於自己的生活這樣的建議，在
歌詞中以「做你自己」這樣簡明扼要的語句表達。
RM的訊息雖然犀利卻也散發知性，饒舌的傳達力在

沒有過多起伏的節奏下也不會失去興致。

3　Awakening（覺醒）

Original Beat by Big
K.R.I.T. - The Alarm

從哪裡開始覺醒？在這首歌中，RM首次明確提出
BTS存在已久的議題「偶像vs.藝術家」，他不迴避
且坦率承認自己的身分。RM談及「相信」的同時，
還提出「誰會緊抓我的手直到最後？」的疑問，可能
是朋友，也可能是支持他的粉絲。這首歌所採用的原
節奏歌名是〈The Alarm〉。

4　Monster

Original Beat by J.
Cole - Grown Simba

RM將自己的名字比喻為「怪物」，以這個頭銜來介
紹自己，雖然一部分的歌詞是對「酸民」的警告，音
樂整體的氛圍卻非常積極。他的饒舌比起華麗的技
巧，更著重在與節奏的沉穩律動groove之間，自然產生
的和諧。

5 Throw Away

Original Beat by
Chase & Status -
Hypest Hype

將節奏所帶有的喧鬧感和強烈歌詞適當融合的歌曲，
除了副歌重覆呼喊要摒棄偏見和狹隘想法外，歌曲其
他部分所傳遞的訊息和敘事也很明確。RM獨特的男
中音音色在嘈雜的節奏中也顯露出存在感。

6 Joke

Original Beat by Run
The Jewels - Oh My
Darling

單從饒舌技巧進行評價的話，可視為專輯裡非常突出
的歌曲，也是偶像饒舌歌手展露平常無法表現實力的
一種「發表會showcase」性質的歌曲。這裡提到的「玩
笑」，在英文中比起「joke」更接近「nonsense」的
意思，代表一個想法接續另一個想法不間斷流動的形
態。雖然內容本身沒什麼重大意義，但在一連串看似
無意義的文字遊戲中，時不時感受到像錐子一般刺痛
的表現，引人注目。

7 God Rap

Original Beat by J. Cole - God's Gift

這首是我個人喜歡的歌曲，一方面是因為RM沉穩的中低音和Boom Bap風格節奏裡的大鼓低沉音色相稱，另一方面則是RM在處理抽象或象徵性的主題時，所展現出的獨特智慧和文學面貌非常突出。雖然運用了「宗教」和「神」的素材，但終極訊息的核心是自我證明。

8 Rush (feat. Krizz Kaliko)

Produced by Pdogg

這是與美國著名饒舌歌手Tech N9ne所領導的品牌Strange Music旗下饒舌歌手Krizz Kaliko共同合作完成的創作歌曲，而且RM的饒舌歌詞也全以英語演唱，別具特色。藉由輕鬆且大眾化的接近方式，RM的英語饒舌展現了相當自然的傳達力，也提高聽者對歌曲的注意力。

9 Life

Original Beat by J. Dilla - Life

這首歌採用嘻哈音樂歷史上最優秀的DJ之一J Dilla 的名品節奏，展現內心最深處且平靜的饒舌。從深入 探索活著、死亡還有孤獨的角度來看，與同時期BTS 音樂的敘事具有完全不同的性質，音樂的內容、情感 皆可視為RM獨有的感性，也和之後第二張混音帶 《mono.》的氛圍一脈相承。

10 Adrift

Original Beat by Drake - Lust 4 Life

RM將自己比喻成大海（或宇宙）中漂泊不定的存 在，深陷於孤獨，並思考生命和幸福真正的目的。不 僅延續前一首〈Life〉主題，沉穩的饒舌風格也帶來 相似的氛圍，是一首再次證明作曲家RM豐富旋律感 的歌曲。

RM BY RAP MONSTER

11 **I Believe**

Produced by Slow Rabbit

以「Voice」為故事開始的混音帶專輯，講述了RM對自我發聲的信任，並以積極的姿態結尾。之中雖然接連經歷對各種指責的犀利回應、對自身懷疑的眼光，還有種種對生命的疑惑，但算是定下正向的結論。儘管無法信服的世界和人們仍然存在，不過最終他帶著對自己的信任和克服一切的決心，似乎也預告著日後即將登場的BTS「LOVE YOURSELF」系列。

受到過低評價的
饒舌歌手，BTS

嘻哈音樂新聞工作者 **金奉賢**

BTS是標榜「嘻哈偶像」而誕生的組合，因此如果不瞭解「嘻哈」的音樂觀點，以及韓國流行音樂史中嘻哈和「偶像」之間產生交集的歷史，就更難深入理解他們早期作品的意義。接下來和韓國代表性的嘻哈音樂新聞工作者金奉賢一起探討出道後便圍繞的「嘻哈偶像」爭議、對BTS的偏見和誤會，還有他們的成就和意義。

金榮大	您是音樂新聞工作者中最早、也是最近距離關注BTS的人之一，一開始是如何知道他們的呢？
金奉賢	事實上我無法準確記得是哪一年的事情，不過某天房時爀製作人聯繫了我，說想推出偶像團體，而且以嘻哈音樂作為其本質，因此想向我尋求建議。大概是因為當時的聯繫，成為我對BTS感興趣的契機。
金榮大	平時對偶像音樂應該不太熟悉，第一次聽到他們的音樂時，覺得怎麼樣？
金奉賢	我記得在房時爀製作人的工作室提前聽到他們的出道專輯時，比想像中來得好，本來是故意不抱任何期待，卻超乎預期。之後才知道原來製作人Pdogg是資深嘻哈迷，也許是因為這樣而起了作用，另外RM和SUGA當時也很引人注目，感覺到他們不是因為要以嘻哈偶像出道才喜歡嘻哈音樂，而是從小就非常喜歡嘻哈，他們的饒舌在技術上也很遵守要領。

金榮大　　　　　BTS如房時嬚所計畫的定義為「嘻哈偶像」，雖然
現在的音樂風格稍微有些變化，但似乎仍保持原有
的態度。如果談論韓國的嘻哈偶像歷史，歸根究柢
應該會追溯至1TYM，並延續到BIGBANG的趨勢
吧？從嘻哈評論家的立場來看，嘻哈偶像的形式具
有什麼樣的意義？

金奉賢　　　　　1TYM是首個標榜「嘻哈偶像」登場的團體，當然
我認為在韓國最早提出「嘻哈」和「偶像」組合模
式的歌曲是H.O.T.〈Warrior's Descendant〉，但
對於H.O.T.來說嘻哈是「工具」的話，對於
1TYM來說嘻哈則是「本質」，差別在於工具可以
更換，但本質無法捨棄。與H.O.T.不同，1TYM
作為嘻哈偶像，在演藝生涯中持續展現以嘻哈音樂
和節奏藍調為基礎的音樂，從頭到尾都未曾偏離黑
人音樂，1TYM可說是YG梁鉉錫代表的前瞻性企
劃，梁鉉錫記取Keep Six的教訓，打造JinuSean，
再以JinuSean的經驗為基礎製作了1TYM，而
1TYM的養分成為BIGBANG的根基。1TYM意味
著出現了韓國嘻哈音樂歷史上不存在的類別，當然
Perry等製作人提供的優質製作也倍增說服力。

金榮大	事實上，在H.O.T.或1TYM的活動期，與其說是嘻哈偶像概念獨立存在，似乎比較像是「穿著嘻哈衣服饒舌的偶像」，能區分所謂「Rap Dance」與流行歌的大眾並不多。
金奉賢	我認為在1TYM活動的期間，「嘻哈偶像」的身分在韓國並沒有太大的苦惱，應該可以說是代表音樂風格和流行的「調查」，而人們也只是那樣接受了，但考慮到當時是一九九〇年代後期，也是可以理解的。當然，那時候線上嘻哈同好會也有部分地方出現包含1TYM在內YG的音樂是「假的」或「不是真正的嘻哈」的批判聲，現在回頭來看似乎是淺薄而抽象的批評。我認為當時的我們，包括我在內，都還處在沒有深刻且整體理解嘻哈音樂的狀態，因此自然有那樣的反應。
金榮大	即使嘻哈音樂在韓國兩千年初期被「宣布」，但至少大眾接受的時間是2010年以後，準確來說應該是在《Show Me The Money》的熱潮後吧？某種程度上大眾已經認知到嘻哈音樂是什麼，且在這個時期登場的偶像們，可能又會與1TYM被接受的方式

有所不同，當然對他們的指責也會比以前更具體，例如以前譴責1TYM的內容主要不都是關於音樂的「質量」嗎？像是「這不是我認識的正統嘻哈！」這種。

金奉賢 　　　　BTS標榜嘻哈偶像出道，因此遭到嘻哈樂迷的巨大指責，特別是在純粹度和變質的觀點上受到圍攻，煙燻妝和工整的群舞等，尤其成為人們指責的對象，例如「男生為什麼要化妝？」、「饒舌歌手為什麼跳舞？」等質問，我並不同意像這樣關於BTS的所有質問，但我認為這是過度期必然的局面，而且這個現象再次提醒了我，偶像和嘻哈先天具有相互衝突的屬性。

金榮大 　　　　美國音樂學會也發表過與此相關的主題，不過美國人覺得有趣的部分是「嘻哈」和「偶像」如何共存，是不是像「炎熱的冰」這樣矛盾的形容？

金奉賢 　　　　偶像歌手基本上包含「服務」的概念和「以策略打造的商品」這樣的形象（也是本質），與「街頭文化」和「反叛氣質」為基礎的嘻哈態度產生無法避

免的衝突。但因為偶像和嘻哈的態度、情感互相衝突的原因，而連帶貶低BTS專輯中所收錄正規「嘻哈」的歌曲、及RM和SUGA的饒舌實力，這部分令人遺憾。

金榮大 —————— 不是「對不對」的問題，而是單從嘻哈音樂影響的層面來看，也許就是嘻哈這種音樂類型帶來大眾影響力的一個例子。

金奉賢 —————— 追根究柢，嘻哈偶像是嘻哈音樂大眾化和擴張過程中必然會碰到的，儘管有些人會指明嘻哈的變質或討論「嘻哈的滅亡」，但我並不是這麼想，新的東西在一開始總是會被指責是假的，免不了會碰上抵抗，我認為嘻哈偶像是嘻哈音樂應該面對的未來之一，並不是說嘻哈偶像是更進化的型態，但也是嘻哈音樂應該包容的未來之一。

金榮大 —————— 比起執著在「嘻哈怎麼可以是偶像音樂？」的理論，不是更應該具體審視、評價他們所說的內容和態度嗎？

金奉賢

更根本來說，嘻哈和偶像這兩個已經成熟的領域無法用二分法完整解釋嘻哈偶像，例如iKON的BOBBY既身為偶像，又是偶像所禁忌的存在，也就是說該謾罵，還是該如何看待從出道開始就毫無顧忌展現自己的偶像呢？不要認為嘻哈掩蓋了他們偶像的樣子，或是偶像裝扮成嘻哈的角色，應該將這樣的情況視為兩個領域相遇而形成了新的型態，成立嘻哈廠牌AOMG的Jay Park也是如此，不應認為是偶像出身的角色進入嘻哈圈，而是Jay Park開闢新道路、創造新領域，這樣看不才是正確的嗎？

金榮大

嘻哈偶像的形式雖然看起來是「很淺薄」的運用了嘻哈音樂，但整體來說也可以看成向全球K-pop樂迷們展現韓國嘻哈和饒舌影響力的機會。K-pop的崛起或嘻哈偶像的登場，也讓韓國很多嘻哈藝人有了被認識的新機會，這不也是事實嗎？特別在國外，某方面來說，偶像和K-pop引領了獨立音樂或其他的音樂類型。

金奉賢

我同意，雖然一切都是如此，但隨著層次和觀點擺放的位置，判斷就會有所不同。我認為他們肯定具

有影響力，這是不應忽視的。

| 金榮大 | 再次回到有關BTS的話題，雖然現在已經變很少了，但他們的生涯早期，在所謂「國嘻（國內嘻哈）」的韓國地下嘻哈社群裡，看待他們的視線並不友善，當然全部的音樂家和粉絲都這麼說，其中在您的Podcast《嘻哈招待席》中的突發事件就具有某種象徵意義，實際上私底下存在更多批判的眼光。現在嘻哈圈裡，是否還有批判BTS的氛圍？ |

| 金奉賢 | 現在似乎減少了很多，不過這樣的現況對我來說，實在是一種諷刺。例如，RM和SUGA在出道初期反而展現了更「嘻哈」的態度和樣貌，當時兩人已經具備很厲害的饒舌技巧，所以他們出道初期我也沒有受到偶像這個包裝影響，試圖公平審視他們的實力，結果回到嘻哈圈卻遭受謾罵，像是「舔偶像」這類的話。現在BTS擁有世界最高的地位，嘻哈圈的態度又發生了轉變，這是一件令人感到苦澀的事情。 |

| 金榮大 | 如果只將BTS視為饒舌歌手而不是偶像團體的話， |

會如何看待饒舌隊的實力呢？畢竟那應該是能夠得到信任的部分。個人認為，RM可能是因為男中音的沈穩音色，從美國經典饒舌歌手到韓國嘻哈，處處能感受到那些對他帶來的影響；另外SUGA的歌詞和音調，似乎明顯受到Dynamic Duo等國內饒舌歌手的影響。

金奉賢　　　　RM從一開始技巧就很出色，聽BTS的Cypher系列或個人混音帶就能知道，SUGA也是如此，雖然給人的感覺比起RM更為粗獷（不是不好的意思，而是不一樣的意思），但也是從出道開始，饒舌就已經很優秀。雖然已經說過很多次，我從一開始就認為這兩位的饒舌很厲害。

金榮大　　　　BTS的音樂雖然也有加入嘻哈的舞曲，但Cypher系列或最近的專輯中，也有像〈Outro：Her〉、〈Outro：Tear〉等饒舌成分較高的音樂。他們的嘻哈音樂中，哪一首歌最令人印象深刻？

金奉賢　　　　Cypher系列我都很喜歡，其中最喜歡的是〈BTS Cypher PT.3：KILLER〉，這首歌是最真實的

「憤怒」，同時也是「真心」；將會記錄為韓國男子偶像團體「最高點」的時刻，也是最「嘻哈」的瞬間。

金榮大　關於BTS的成功，Pdogg、Supreme Boi等製作陣容的角色也非常重要，他們和其他培養偶像派歌手的製作人不同，對於舊學派嘻哈的理解度很深，以此為基礎與其他潮流音樂多樣融合，這也是他們的特色。從嘻哈音樂專欄作家的觀點來看，如何評價他們的創作手法和製作風格？

金奉賢　Pdogg在擔任製作人之前是狂熱嘻哈迷，和Pdogg對話後，感受到他對八〇到九〇年代美國嘻哈音樂的知識和理解程度相當深，更重要的是，Pdogg一直關注音樂潮流並將其融入BTS的音樂中，例如〈Go Go〉的狀況，雖然因為歌詞成為熱門話題，但如果是喜歡聽美國嘻哈音樂的人，就會知道採用了當時流行的歌曲元素 Plot Sound 。2018年我和Pdogg通話時，他對BTS的音樂和製作工作這麼說道：「BTS的音樂基本上是從嘻哈開始，但隨著時間的流逝，自然而然向流行樂的領域擴張發展也是

事實。BTS製作音樂的準則是符合『全球標準』，並不想因為是韓國組合，而特別強調韓國；相反的，也不想刻意製作美國人喜歡的音樂，只是想理解時代的潮流走向何處、世界普遍的標準朝哪個方向發展。」

金奉賢 雖然被稱為音樂評論家，但更喜歡嘻哈音樂新聞工作者這個頭銜。曾書寫或翻譯《嘻哈：黑人如何占領世界》（音譯）、《嘻哈革命》（音譯）等書。曾舉辦首爾嘻哈電影節，企劃了嘻哈音樂紀錄片《Respect》在電影院上映。

2部

K-pop的新典範
BTS

分析「花樣年華」時期以「真誠」和「青春敘事」

作為K-pop策略的BTS音樂和發展。

「眾多組合中，為什麼偏偏是BTS呢？」這個疑問，可以從他們既身為

偶像又偶像脫離的情感和音樂態度中，自然而然找到解答。

還有，他們的粉絲「A.R.M.Y」也宣告了K-pop的新時代。

BTS: THE REVIEW

非在地化策略的
自我陳述和真誠

BTS和A.R.M.Y所提出的K-pop全球化對策

以爵士樂、搖滾樂和嘻哈音樂為象徵的美國流行音
樂，在過去長達半個多世紀主宰了絕對中心，維持著
單方面的傳播和接收形態。美國音樂與流行音樂等於
同義詞，幾乎所有現代流行音樂的體裁和風格都從美
國誕生，隨後普及全世界。事實上，除了英國流行樂
這個應該獨自歸類成緊密相連的一個「音樂圈」外，
會發現過去一百年裡，音樂潮流沒有出現分裂或其它

相對策略登場的主體。雖然曼波mambo、巴薩諾瓦bossa nova、雷鬼raggae等音樂類型常常乘著舞蹈熱潮在主流音樂界大顯身手，但嚴格來說，拉丁音樂也僅只是美國流行音樂的一種潮流，籠罩在黑／白的種族結構中，如此看來，亞洲音樂更沒有立足之地。舊金山等西部海岸都市各自為中心建立的民俗音樂，實際上主要也是以移民為主要消費對象；兩千年代初期在紐約引起關注的J-pop也與主流無關，而是較接近枝節的「Hipster」文化。但是K pop突然登場了。

以社群媒體為跳板的PSY〈江南Style〉和K-pop的迅速崛起，首次證明了流行樂的盛行和傳播不再只是單一方向，更何況站在中心的不是美國或西方國家，而是新的主體，從這一點來看是個有趣的變化。流行音樂不是從美國，而是以亞洲、韓國為出發點占領最大的亞洲大陸，進一步融合西歐、南美、中東，最後則是北美洲等，展現了微小但多元結構的可能性，這在文化史上也是具有自身意義的事件。

K-pop並非一開始就擁有夢想稱霸世界的野心，起初只是作為內需市場飽和的替代方案，對日本等東亞國

家產生投資的念頭，或近乎乘著韓流電視劇伴隨而來的人氣。「韓流」一詞最初誕生的契機是H.O.T.在中國活動，還有酷龍Clon在臺灣取得意想不到的成功，當時並沒有像現在一樣研究策略，比較類似偶發事件，但這微小的成功卻成為重要的轉機，發現了連在「K-pop產業」地圖裡都不知道其存在的新大陸。當然，沒有周全規畫的進軍也是有限的，他們首先關注的日本和中國都是文化優越主義或「排外」較嚴重的地方；儘管同為亞洲圈，仍是語言排他性較強的地方，為了克服這道難題，最終研究出的策略是K-pop產業引以為傲的文化技術之一「在地化」。

K-pop產業最先關注的國家是日本，不僅音樂風格相似，在語言上也比其他國家更容易訓練。SM娛樂透過徵選挖掘了十二歲的BoA，並以「神秘計畫」為名，以同時進軍韓國和日本的歌手展開訓練。當時SM投資的金額足足達到三十億韓圜，考量到1997年國際貨幣基金組織IMF所象徵的經濟情勢，這無疑是果敢的投資。BoA除了唱歌和跳舞外，還接受了英語和日語教育，以J-pop歌手而非K-pop歌手打造身分，最終在2002年以日語專輯為起點展開活動，幾年後便登上巔峰。SM在

製作藝人BoA時所獲得的多樣專業技術，不僅適用於SM偶像，還可通用在所有K-pop偶像的製作。

繼BoA之後，偶像歌手們的在地化策略大部分都沒有脫離這個模式，將日本訂為首要策略也沒有發生太大的變化，但是要像BoA一樣在當地以歌手身分活動不僅需要很多準備，而且對於逐漸擴大的全球市場，也存在著無法靈活應對的侷限性。在這過程中，開始受到矚目的就是採用作為文化協調者的外國人或海外僑胞成員，觀察目前在海外人氣也很高的偶像組合，基本上可以得知從海外徵選所選拔出的外國成員包含一名或更多，少女時代的Tiffany和Jessica是美國僑胞、GOT7的BamBam和BLACKPINK的Lisa是泰國人；TWICE的子瑜是臺灣人，而Momo和Sana是日本人。在全球市場中，他們既是K-pop的宣傳大使，又擔任了類似文化翻譯的角色，負責英語、日語、中文的饒舌或採訪，同時在當地活動作為一種象徵性的存在，他們存在的本身對於當地人氣發揮了決定性的作用，這樣的情況也很常見。TWICE在日本市場的地位、GOT7和BLACKPINK在泰國爆發性人氣的秘訣，全都顯而易見。

K-pop產業引以為傲的在地化僅只在亞洲，其中東（南）亞洲的專門化模式；在西方音樂圈，尤其是流行樂的發源地，也是潛力最大的市場——美國，存在明顯的侷限性。

但是K-pop產業引以為傲的在地化僅止於亞洲，其中東（南）亞洲的專門化模式；在西方音樂圈，尤其是流行樂的發源地，也是最大潛力的市場——美國，存在明顯的侷限性。當然也不是沒有嘗試過，而且其實還取得了一定的成就，2009年BoA憑藉在日本的成功和知名度為跳板，發行了英文專輯《BoA》，成為首位進入《告示牌》專輯榜的K-pop歌手；同年，Wonder Girls也以K-pop最初打入《告示牌》百大單曲榜的熱門歌曲〈Nobody〉，受到媒體矚目，突破了原本被視為不可能的《告示牌》排行榜壁壘，這無疑是值得記錄的重要時刻。還有作為K-pop歌手，首次在美國國內大型體育館成功舉行演唱會的BIGBANG、首次參加無線電視臺脫口秀等重新書寫歷史的少女時代，在一定程度上確認了K-pop粉絲在美國國內逐漸上漲的實況。

不過可以明顯看出這些成果的可能性也有限，如果從打入《告示牌》排行榜這點來看，確實創造了可能性；但同時無論怎麼努力，也無法躍入猶如魔之壁壘的排行榜前段，如實呈現了明顯的侷限性。在PSY〈江南Style〉掀起全球性病毒式傳播之前，美國市場發行的任何一首K-pop單曲都未能登上被稱為「四十強」的排行榜前段；K-pop專輯也是如此，直到2016年BTS正式出現「現象級」的人氣以前，總共有十二張K-pop專輯打入前兩百名，但其中只有兩張勉強進入前一百名，當然，考慮到K-pop的整體地位，將這樣的結果斷定為「失敗」是不恰當的。雖然難以進行數值化，但是在現場看到BIGBANG、2NE1和EXO等K-pop組合的活動和粉絲們的反應，我充分感受到對於K-pop的關心、「熱氣」已與過去不同，K-pop的支配力顯然以空前未有的方式擴增。

在這過程中可以發現一個關鍵的共同點，在K-pop歷史上美國市場和《告示牌》排行榜的成功，主要都是由被稱為韓國大型經紀公司「三巨頭」的SM、JYP、YG旗下藝人們所包攬，他們不僅憑藉雄厚的資本實力和長期累積的經驗，擅長挑選流行且有品味的音樂，

也具備攻略當地的完善技術和專業系統。一名歌手或一首歌能夠受到矚目或取得成功，需要當地代理機構或出資者的角色、和媒體與電視臺的關係等，這些一般樂迷較不熟悉，但在音樂產業中堪稱為決定性的因素也不為過，特別像是亞洲圈的音樂家，一開始在很難大量曝光的情況下，幾次的宣傳露出或廣告對銷售量有著決定性的作用，就連PSY在美國市場中取得最有意義的成就，也是與斯庫特‧布萊恩^{Scooter Braun}這位業界頂尖的出資者攜手，一同持續贏得成功；而後2NE1的成員CL進軍美國，也是借助布萊恩的專業技術和力量。然而美國市場依舊穩固，就連擁有專業技術的三巨頭仍止步於限制之中。

BTS獨自克服所有限制，改變了市場的版圖，對於瞭解業界生態的人來說，這只能被視為奇蹟。自從出道以來，他們在美國市場的個人紀錄全都創下K-pop歷史上的新紀錄，在韓國幾乎是新人歌手般的2015年，兩張專輯打入《告示牌》二百大專輯榜，接下來憑藉《WINGS》突破「四十強」的壁壘，創下第二十六名這個難以相信的新紀錄，宣告新時代的來臨。從2016年至今 [14]，BTS總共發行了八張專輯、兩張個人專輯

（混音帶）皆登上百大，其中三張躋身前十名、兩張專輯奪得專輯榜冠軍；截至2019年二月，K-pop總共有十三首歌曲進入前百大，其中五首是BTS的歌曲，〈FAKE LOVE〉位在第十名，〈IDOL〉則是第十一名，雖然與PSY〈江南Style〉所創下的成績仍無法相比 15，但依然是一項驚人的紀錄。更重要的是在排行榜上的持續性，蟬聯多久的時間顯示其影響力，不過K-pop粉絲規模相對較小，尤其很難透過電視或無線電節目持續進行宣傳，這是K-pop最不利的部分，除了PSY之外，BTS之前的其他專輯和歌曲都未能停留在排行榜兩週以上，即是K-pop的「在地化」策略難以克服的侷限性。雖然紀錄不能說明一切，但依照客觀數據所顯示的狀況，BTS在一定程度上確實超越了K-pop的界限。

如果說K-pop的特性因為缺少「在地化」，要在國際上的取得成功幾乎是不可能的，還有在地化策略在流行樂的發源地——美國市場具有一定侷限性的話，那

14. 紀錄截至韓文版出版時間2019年三月之前。

15. 同為截至2019年三月之前的紀錄，2020年發行的〈Dynamite〉獲得《告示牌》百大單曲榜冠軍，改寫新歷史。

K-pop引以為傲的現代性，與既存典範的美國流行音樂競爭時，便失去最重要的優點。當K-pop缺乏「原創性」，必然伴隨著傳遞訊息與態度上真實度的薄弱。

麼BTS為什麼會成為唯一在美國躋身巔峰的偶像團體？為了回答這個問題，必須檢驗K-pop的本質，回想最初K-pop能在全球市場受到矚目的原因，從這個點上找到現有K-pop的界限與BTS成功的線索。

K-pop中偶像音樂的核心，是提供英語中稱為「total package」的綜合性、整體性體驗，簡單來說，就是好看外貌、時尚音樂和華麗表演的「三位一體」式組合，而這整體體驗的先決條件是去除國籍的全球美學。兩千年初正式開始累積專業技術的K-pop偶像經紀公司，為了打造終極組合，發展出幾套共通的方法論，其一就是被稱為「練習生」的訓練系統。K-pop特有的訓練系統將國籍、個人最小化，並持續打造高品質的音樂和藝人，事實上這也是兩千年以後席捲除了美國和西歐外所有市場的力量。但美國的情況卻不

同，首先K-pop引以為傲的現代性與既存典範的美國流行音樂競爭時，便失去最重要的優點，當K-pop缺乏「原創性」，必然伴隨傳遞訊息與態度上真實度的薄弱，對於真實性採取嚴屬標準的美國媒體和大眾，有意無意的對於K-pop系統的屬性產生反感，表面上似乎對K-pop的華麗給予驚訝的目光和讚賞，但很多時候並不會引起比珍奇「看點」更多的關注；另外，經常對K-pop特有的人為「造星」系統抱持否定立場也是事實。

2010年初，美國媒體在報導K-pop全球性的成功和美國國內的關注時，首次使用的就是「工廠偶像factory idol」，就像非人類一樣，以同個模子刻出來的相似歌手，包含這層負面的意義。雖然這樣的評價可能也反映出美國人對亞洲人特有的偏見，或是對K-pop崛起感到茫然而產生的警戒心。在美國歷史上，亞洲人總是被描寫成幾種既定形象，例如沒有性魅力的男子等等。K-pop偶像的外貌和強烈舞蹈確實有助於打破偏見，但同時導致了被認定或強化成無個性且音樂相似的偏見。

BTS能擺脫這個偏見嗎？自然也不能忽略他們是K-pop經紀公司所策劃並訓練的偶像，這點他們也具有根本上的侷限，而且顯然還無法完全脫離偏見，但他們以獨特的方式，在一定程度上也算是克服了這個限制，BTS沒有刻意使用英語製作或改編唱片再錄製。加上先前提及K-pop在地化的必備要素中，與外國作曲家或製作人跨國籍的合作，還有作為現代性象徵的存在，就是美國流行音樂界「協調者」的旅美僑胞成員或在地化必要的外國成員等，都未能攻占美國。準確來說，將BTS看成並沒有「進軍美國」的策略才是正確的，然而戲劇化的是，這個不存在的策略反倒證明了他們音樂的差異性，也帶來意想不到的成功基礎。他們透過這種最小化（或不存在）的策略，吸引了封閉的美國市場，進而創造前所未見的紀錄，這個既是K-pop又是脫離K-pop的本質，和提出真誠的音樂態度及自我陳述有著密切的關係。BTS也經歷了與其他偶像組合類似的訓練系統，持續受到音樂上的淬鍊，這是眾所皆知的事實，然而所有成員在具一定音樂創作能力的情況下受到選拔，或從歌手生涯初期開始，就以音樂家的身分參與音樂製作，這與其他組合有著決定性的差異，正是在這個基礎上，結合

K-pop的傳統強項，即時尚音樂和華麗表演，協同效應進一步擴大；再加上他們透過「嘻哈」語言表態，這個作為全球趨勢、時代精神同時也是最受美國大眾歡迎的音樂類型，儘管笨拙卻總是坦率表達自己的想法。這樣的形象讓對偶像文化具有排他性，及對藝術家的真實性特別敏銳的美國媒體、評論和聽眾都感到很新穎，不過這只能說是運氣好而已嗎？

過去數年間，我在美國當地所見到的「A.R.M.Y」一致認為BTS的音樂「不一樣」，BTS蘊含嘻哈的音樂，與他們至今接觸過的K-pop感覺不同，雖然有很多複雜的原因，但「不一樣」的核心可能在於訊息的共感與正向。BTS積極包容一直以來在偶像音樂中避而不談的青春成長故事，將其作為概念和本質，是唯一融入深奧訊息和嫻熟音樂的K-pop組合。透過「學校三部曲」後的「花樣年華」系列，他們開始講述的故事與採用抽象概念、虛構世界觀為主的現有K-pop偶像音樂不同；也與美國主流嘻哈音樂有時過度自我證明和沉溺在所謂「Swagger」中，虛張其男子氣概不同。〈DOPE〉和〈Burning Up (FIRE)〉展現沸騰的能量、「Cypher系列」和〈MIC Drop〉展示年輕音

樂家的精力，〈Go Go〉等歌曲中顯露的世態批判，最重要的是〈Epilogue: Young Forever〉和〈Spring Day〉等歌曲中飽含在脆弱青春裡的挫折和悲傷。我們能從中發現，述說希望的故事克服了K-pop中真實訊息和態度侷限的最大弱點。這樣多元、坦率、共通的訊息，單靠訓練和在地化策略是絕對不可能實現的。

BTS的發展方向以真誠敘事為中心，從他們平時的樣貌或是透過社群媒體與粉絲們的溝通中如實展現，即使大部分偶像團體的所屬公司以各種風險為由，限制藝人們的社群網站活動，或只在某些時候表現澈底企劃過的樣子，但他們仍持續累積與粉絲們的親密聯繫，同時以新媒體革命挽回資本上的不足，重要的是，其中一致的真誠態度，在社群網站上的樣貌和他們的自我陳述，在任何一處都沒有「刻意打造」的姿態，語言、行動還有音樂融為一體的BTS發展方向，成為自發且熱情的粉絲團「A.R.M.Y」更廣泛擴大的主因。A.R.M.Y們之所以能和國籍、文化不同的BTS音樂產生共鳴，且傾注超越對本國藝術家的熱情，是因為BTS基本上不會強求發展特定地域或文化的在地化策略，只坦誠的將他們自己的故事融入音樂，忠於

A.R.M.Y無論國籍，都能理解BTS作為「弱者」的悲傷、他們的成長和苦惱，還有他們的喜悅，且將這些與自己連結。
BTS將真實性的範疇擴大到音樂和生活中的所有地方，賦予了粉絲與藝術家「融為一體」的同伴意識。

音樂的基本方法。A.R.M.Y無論國籍，都能理解BTS作為「弱者」的悲傷、他們的成長和苦惱，還有他們的喜悅，且將這些與自己連結，在美國和日本的偶像文化中，「成長」的概念大多受限於表象式和虛構領域內，給人一種人造感，相反的，BTS將真實性的範疇擴大到音樂和生活中的所有地方，賦予了粉絲與藝術家「融為一體」的同伴意識，這是流行音樂中將粉絲對象化的革命性思維轉變。

在這裡必須關注，一體感和同伴意識的成果「A.R.M.Y」這個新概念的粉絲團，A.R.M.Y並不是單純去喜愛藝術家的演唱會或購買專輯的消極粉絲團，他們在粉絲團中製作重要的談話，像評論家一樣或更深入的解釋音樂和歌詞，有時為了消除對BTS的誤會而努力，從某種角度來看，A.R.M.Y在全球展現

的活躍程度，可以說是連K-pop經紀公司的公關部門也無法做到的高水準。2018年因「光復節」T恤爭議，BTS受到日本右翼媒體和國內部分媒體的指責，跨國A.R.M.Y們共同製作《White Paper Project》[16] 回應，這是能確認A.R.M.Y水準到達哪種程度的革新嘗試，媲美學者系統性論文的龐大研究和理論，無疑成為BTS優秀的後盾。對於研究文化的人來說，這成為告訴他們粉絲團能夠進化到什麼水準的有趣案例。

A.R.M.Y另一個獨創性的文化，就是獨特的網路和同伴情誼，從傳統觀念來看，普遍認為韓國粉絲握有

16. 2018年十月中旬，BTS成員Jimin的一張照片在網路上引起轟動，照片中Jimin穿著的T恤上出現長崎原子彈爆炸的場面，以及二次世界大戰結束，韓國人慶祝從日本帝國解放的模樣，並寫著「Patriotism（愛國）」、「Our History（我們的歷史）」、「Liberation（光復）」、「Korea（韓國）」等英文詞彙。因此十一月八日，日本朝日電視臺取消防彈少年團原定的《Music Station》演出，四天後美國猶太人權團體西蒙·維森塔爾中心Simon Wiesenthal Center，SWC也發表聲明譴責Big Hit娛樂和BTS嘲弄過去。雖然Big Hit娛樂在十一月十三日發表立場，但西蒙·維森塔爾中心對其所發表的聲明和國際媒體處理此問題的方式似乎仍存有質疑。對此感到挫折的三十多名A.R.M.Y為了觀察、回顧爭議和事件，發表了論文水準的「白皮書（原是英國政府正式報告書的名稱，指政府在分析政治、外交、經濟等各領域的現象和未來展望，並向國民公布內容時所製作的報告書。）」，其中包含該事件的概要、錯誤的媒體報導及虛假資訊調查、幫助理解這起事件的歷史背景、粉絲的反應和J-A.R.M.Y組成員的立場等。

BTS這個團體的文化所有權，這同樣適用於所有K-pop團體，但是BTS現象具有的特殊性是非常美國現象的特徵，扮演主要角色的北美A.R.M.Y，他們的作用不遜於韓國粉絲。在BTS創造了超越國界的現象面前，他們都肯定了彼此的存在，表現出比任何粉絲團都更強烈的凝聚力，將彼此的文字翻譯成多國語言傳播，有時討論文化的差異；有時在專輯公開後為了取得更好的成績互相鼓勵，以美國為首的海外BTS粉絲被稱為「外國小可愛」，是K-pop歷史上首次成為歷史主題的外國粉絲，之所以可以做到這點，根本原因在於BTS的音樂中不分國界都能夠呼籲傳遞的主題，自然而然將不同粉絲聚集在一起。

BTS率先展現「敘事真實性narrative authenticity」這個非策略的策略，對於其他K-pop團體是否具有意義目前仍不明確，綜觀最近K-pop內的潮流，可以看出不同於BTS的成功，K-pop的當地策略正朝向更高度化發展，JYP娛樂的朴軫永於2018年透過演講公開名為「JYP 2.0」計畫，宣布「透過在地化實現全球化globalization by localization」的時代，意味著從世界各國挖掘人才，運用他們的才能開發、製作並推出音樂，繼

2018年六月在中國發掘的成員組成名為「BOY STORY」的六人男子組合後，據說正在企劃2019年後半年於日本出道和活動的女子團體；SM娛樂早在2016年就透過「NCT」計畫展示他們的藍圖，SM也是以各國發掘的成員組成當地團體或分隊活動為基本架構，現在中國分隊已經公開。像這樣的K-pop已經不是單純的練習生系統，而是進入了以「地域」為基礎的技術模組化階段，但BTS在全球流行音樂市場，特別在美國所展現的成功，已為其他團體樹立典範，正在引領新的趨勢。MONSTA X、Stray Kids等越來越多偶像團體漸漸開始與他們的音樂有更深的關聯，也提出和過去不同的坦率、真誠訊息，展示具有一致敘事和個性的樣貌，似乎跟隨了帶領BTS走向成功的道路；不過與這個策略相反，比起敘事真實性，更集中於音樂專業完成度的代表性K-pop經紀公司SM，近期主力NCT也在最新作品中開始積極推出融入成員故事的歌曲。

雖然真誠和個性絕對無法複製，但至少BTS以任何人都未能預料到的方式為K-pop圈帶來新的教訓，BTS和A.R.M.Y正在揭開「K-pop全球化2.0」的序幕。

방탄소년단
The 3rd Mini Album

화양연화
花樣年華

pt.1

以《DARK & WILD》作為結尾，他們完成了探索青少年所感受到「夢想」和「幸福」意義的旅程後，現在透過捕捉青春最耀眼的瞬間，也就是被稱為「花樣年華」這個美麗的剎那，擴大敘事和形象。雖然過去散發強硬男性魅力的嘻哈偶像樣貌尚未完全褪去，但與其說「嘻哈」是BTS的概念本身，不如說是基本態度和構成音樂的多種面貌之一，也相對開始突顯歌唱的部分，饒舌不再像發表會般的展示技巧，而是隨著音樂風格與氛圍自然的調整。

體現這種變化和音樂新企圖最折衷的兩首歌就是〈I NEED U〉和〈DOPE〉，這兩首歌本身也是象徵BTS整體音樂作品的代表曲，比起出道早期偏向RM和SUGA等饒舌成員的音樂重心，隨著各成員們技巧的成熟更均勻發展，製作方向也嘗試更豐富的實驗。這也是張重要的專輯，作為BTS獨特世界觀和形象誕生的首個出發點，且在日後延續至《LOVE YOURSELF》系列。

1 Intro: The most beautiful moment in life

**"朝向籃筐 我拋出的是
無數的苦惱和生命的憂愁"**

Slow Rabbit, SUGA

Produced by Slow
Rabbit

「青春系列作品」的起步,竟然是從籃球彈到地面的
聲音開始,彷彿在觀看飽含成長和苦惱的青春電視劇
或動畫片中的一個場景。SUGA這個名字源自於籃球
場上位置之一的得分後衛^{shooting guard}。在聆聽時可以
聯想到運動和年輕這兩個關鍵字,同時也暗示夢想、
熱情和挑戰等訊息的形象。SUGA的饒舌實力比起
「學校三部曲」提升了一個層次,將技巧、哲學性歌
詞和情感全都巧妙融合。

2 I NEED U

**"對不起(I hate u)
我愛你(I hate u)
原諒我
Shit"**

花樣年華 Pt. 1

Pdogg, "hitman"
bang, RM, SUGA,
j-hope, Brother Su

Produced by Pdogg

這是BTS歌手生涯中，讓人絕對無法忘懷的一首歌。導入部分流淌出帶有異國風旋律的美妙抒情，與哀切的副歌相遇後，營造出強烈而淒涼的氛圍。如果要說這首歌最獨特的地方，不同於強烈陷阱音樂節奏的開場，以及主歌部分饒舌與和弦所產生的緊張感，歌曲整體留下抒情的印象。綜觀BTS的歌手生涯，這是嘻哈偶像走向「全國」的第一顆信號彈。

3 Hold Me Tight

> "你依然如此耀眼
> 你依然像朵香氣盎然的花"

Slow Rabbit, Pdogg,
V, RM, SUGA, j-hope

Produced by Slow
Rabbit

由於從類型上來看，是以黏膩魅惑且性感的慢即興演奏節奏藍調為基礎的編曲，所以如果不特別聆聽歌詞，是一首能以完全不同形象被記住的歌曲，但對照歌詞觀看的話，表現出青春渴望愛情的迫切感，比起性感更帶有哀切的感覺。這首歌突顯了主唱隊悠然踩在節奏上的律動groove感。

4 Skit: Expectation!

"能拿到第一名嗎？"

———————
Produced by Pdogg,
"hitman" bang

可以感受到現在已不是新人青澀的興奮感，而是BTS
成員們對眼前「成功」抱持期待和擔心的真實心聲。

5 DOPE

"輿論和大人們說我們沒有意志
 像股票般全都拋售
 為什麼在嘗試前就先扼殺
 他們是enemy enemy enemy"

———————
Pdogg, earattack,
"hitman" bang, RM,
SUGA, j-hope

Produced by Pdogg

除了〈DOPE〉這個印象深刻的歌名，開頭以「快
來，第一次聽防彈吧？」這個讓人心癢癢的開場詞，
還有音樂中瀰漫粗獷猛烈的氛圍等，是一首愉快展現
BTS獨特個性的嘻哈舞曲。因為歌名和旁白散發的幼
稚感，留下詼諧的印象，但歌詞中意外強調看不見的
「努力」，還有其反轉的正向積極感，就像歌詞「這

花樣年華 Pt. 1

就是防彈風格」說的一樣創造了個性，特別是副歌安排drop [17]取代旋律，提高表演破壞力的作法也是歌曲的新嘗試。

6 Boyz with Fun

"不要問我
　因為我本來就是這個樣子
　我也不太懂自己
　因為我就是我 始終如一"

SUGA, Pdogg,
"hitman" bang, RM,
j-hope, Jin, Jimin, V

Produced by SUGA,
Pdogg

英國製作人兼DJ馬克‧朗森^{Mark Ronson}的〈Uptown Funk〉掀起放克復古^{retro funk}的熱潮，對K-pop帶來不小的影響，其中代表性的例子之一就是〈Boyz with Fun〉這首歌。在音樂上要將這樣的類型融入K-pop時，特別需要注意的是在不失去歌曲原有律動^{groove}下，也不會感覺無聊，在這首歌中隨著持續變換的聲調，百變多樣饒舌成員登場、細微的助興聲，還

17. 指藉由節奏和低音的變化等突然改變音樂氛圍的部分。

有以即興發揮填補歌曲中的空白，始終不失興致。

7 Converse High

> "我要和創造Converse High的人見面
> 然後跟他說
> 你拯救了這個世界"

―――――――

Pdogg, Slow Rabbit,
RM, SUGA, j-hope

Produced by Pdogg,
Slow Rabbit

清亮的吉他演奏聲和抒情的和弦，完整延續「學校三部曲」時期的青澀感。附帶一說，嘻哈音樂經常使用特定鞋類品牌。這首歌與「花樣年華」的氛圍相襯，以「Converse High」的鞋子款式比喻對心儀對象的悸動之情。

花樣年華 Pt. 1

Pdogg, RM, SUGA,
j-hope

Produced by Pdogg

8 **Moving On**

"從偶像往更上一層前進
為了追逐夢想
現在 再見"

RM向SUGA說話的開場是在偶像音樂中很難找到的
呈現手法，因此本身就很獨特。雖然述說的是離開滿
懷情感的舊宿舍，將搬到更新更好的住處這樣自傳性
質的內容，但考慮到英文歌名翻譯為〈Moving
On〉這點，應該可以賦予更深的含義。對BTS而
言，雖然新人時期可能是終於出道的新人滿懷激動和
幸福的過去，但同時也代表仍遭受懷疑、忽視且貶低
的時期，最終他們拋開遺憾的時光，朝向音樂生涯以
及人生的下個章節邁進。「拿起行李準備要離開時，
再次停下來回首」平靜而真摯的訊息中，從一個時期
畢業，逐漸成熟的青春模樣，沉靜的打動人心。

9 **Outro: Love Is Not Over**

"我好像不能沒有你"

Jung Kook, Slow
Rabbit, Pdogg, Jin

Produced by Jung
Kook, Slow Rabbit

前半部只用簡潔的鋼琴演奏展開非常獨特，更加突顯主唱隊的表現力，特別是這首歌中Jung Kook的歌聲十分貼切地表現出歌曲所帶有的爵士樂風格，和抒情的一面，也是平時幾乎沒有參與音樂製作的Jung Kook首次擔綱製作且擴大音樂領域的作品。

花樣年華 Pt. 1

방탄소년단
The 4th Mini Album

화양연화
花樣年華
pt.2

花樣²
年華

BTS

「青春系列作品」的二部曲與充滿青春明朗和青澀氛圍的首部曲不同，將焦點集中在自我思索的樣貌，歌詞更加深入內心，音樂所蘊含的色彩也變得更微妙、複雜。

也許有人會認為，偶像音樂的轉型只是隨著企劃設定的概念而有了改變，但我想觀看的角度是，成員們在團體內經歷很多想法的變化，在這之中他們自己開始正式意識到BTS作為專業音樂家的存在，帶來必然的轉變。

如果說〈RUN〉和〈Silver Spoon〉是將《花樣年華PT.1》成功方程式中的BTS本質融入，完成度更加成熟的歌曲，那〈Butterfly〉和〈Autumn Leaves〉則證明了在節奏藍調歌曲中，BTS獨有風格也明顯成熟的高品質曲子；另外〈Outro: House Of Cards〉展現他們實驗性的嘗試，強而有力的表達出他們擺脫新人的框架，且以專業音樂家身分開始步入正軌的音樂自信和成熟。

1 Intro: Never Mind

"如果快撞上的話
　就更用力踩下去 小子"

Slow Rabbit, SUGA

Produced by Slow
Rabbit

與PT.1的Intro相同，Slow Rabbit的節奏與SUGA的嗓音相遇。如同開場穿插演唱會的歡呼聲一樣，儘管距離前一張迷你專輯的發行只經過幾個月的時間，可以感受到他們在處境和想法上發生了很大的變化，現在SUGA真摯談論「成功」，展現了不錯失艱辛取得的成果，且想要更前進一步的渴望和意志，似乎從開始實現的事情中獲得信心，在所有方面都充滿自信。

2 RUN

"即使無法擁有 我也滿足
　傻子般的命運啊 斥責著我"

召喚異國風氛圍的前奏，彷彿暗示與前一張專輯的熱門曲〈I NEED U〉有著情感上的聯繫，如歌名

Pdogg, "hitman" bang, RM, SUGA, V, Jung Kook, j-hope

Produced by Pdogg

〈RUN〉的描寫般，毫無畏懼奔馳的節奏、和副歌中迸發粗獷的搖滾節奏，如實展現電子舞曲的音樂語法和情感，兼具真實的年輕能量和巧妙的抒情美，可以說是很防彈的音樂。

3 Butterfly

"時間停下吧
　如果這一瞬間消逝
　會變成不曾存在過的事嗎　會失去你嗎
　害怕　害怕　害怕"

"hitman" bang, Slow Rabbit, Pdogg, Brother Su

Produced by Pdogg

這張專輯中音樂質地最豐富的歌，含有「Butterfly」一詞的副歌，藉由幾個不同的和弦配置，變成飽含成熟感的優美樂曲。感性的旋律固然很好，但歌唱表現出細膩而深沉的情感幅度，是這首歌的另一個核心。後來重混推出兩個不同的版本，是BTS花樣年華時期的代表名曲，也像是轉換新方向的宣告曲。

4 Whalien 52

"像座孤島般的我
 也能綻放閃耀光芒嗎"

Pdogg, Brother Su,
"hitman" bang, RM,
SUGA, j-hope, Slow
Rabbit

Produced by Pdogg

採用「high pitch sample」技術的嘻哈歌曲，像快速轉動的音樂般，達到提高人聲音程的效果。這個技術是兩千年中期包含肯伊・威斯特 Kanye West 等美國嘻哈歌手，在嘻哈音樂中流行的作法，但這首歌不是展現音樂的核心方法論，而是更接近調味的使用。以「發出頻率52赫茲聲音的鯨魚」這個獨創性點子為基礎的歌詞，比喻他們艱苦、時而孤獨的前進步伐，留下餘韻不斷。

5 Ma City

"你在哪裡生活
 我在哪裡生活"

嘻哈音樂中對「出身」的坦誠，無疑是保證該類型音

樂真實性最重要的因素。儘管如此，在偶像音樂歷史中，還有哪個團體對自己的出身如此坦誠呢？這就是BTS態度與行為的獨特性。雖然可以看作是對養育自己的城市飽含愛意的歌曲，但到了開始意識「成功」的時間點，他們再次回首自己走過的路，可以聽到他們不會失去初心的承諾和醒悟。

Pdogg, "hitman" bang, RM, SUGA, j-hope

Produced by Pdogg

6 Silver Spoon

> "They call me 鴉雀
> 受這個時代羞辱了吧
> 快點 chase 'em
> 拖白鸛的福 我的雙腿結實"

Pdogg, Supreme Boi, RM, Slow Rabbit

Produced by Pdogg

花樣年華時期嘻哈純度最高的歌曲代表，在時尚陷阱音樂節奏的清涼感上，將比過去任何時期都更難以生存的當代年輕人比喻為「鴉雀」，闡述他們沒有特權、總在不合理條件下挑戰的處境。精湛的饒舌魅力、濃厚情緒渲染力的旋律，正如名為BTS之歌。

花樣年華 Pt. 2

7 Skit: One Night in a Strange City

Produced by Pdogg,
"hitman" bang, Slow
Rabbit

跨越成功的門檻後，朝他們襲來的不是歡笑而是不安。「這難道不是夢嗎？」

8 Autumn Leaves

"我是你的第五個季節
即使想見也無法看到你
看 對我來說你依然是青綠色的啊"

SUGA, Slow Rabbit,
Jung Kook, "hitman"
bang, RM, j-hope,
Pdogg

Produced by SUGA,
Slow Rabbit

這是SUGA和製作人Slow Rabbit相遇時特有的協同效應，〈Autumn Leaves〉也是延續抒情氛圍的隱藏名曲。將預感快走到結局的愛情比喻為乾枯的落葉，經典而文學。V溫厚嗓音傳遞的情感、Jung Kook超齡的性感歌聲，使歌曲魅力倍增。

9 Outro: House Of Cards

"紙牌建造的房子 在那之中的我們
儘管已看到盡頭 儘管就快崩塌"

Slow Rabbit, Brother
Su, "hitman" bang

Produced by Slow
Rabbit

這首與〈Butterfly〉是《花樣年華 Pt.2》專輯中性格
鮮明的兩首歌,低音提琴的深沉牽引飽含悲壯美的構
成,充滿緊湊弦樂團的伴奏,爵士樂風的和弦帶來在
BTS音樂中從未聽過的嫻熟美,比其他歌曲聽起來更
能感受到像是演唱團體般的凝練和整體感。

花樣年華 Pt. 2

花樣年華 Young Forever

（2016，改版專輯）

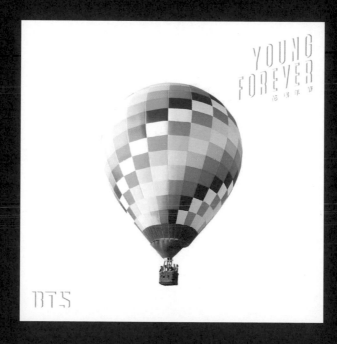

《花樣年華 Young Forever》是終極的「突破」，雖然是一張改版形式的特別專輯，但新加入的歌曲無論在商業面或音樂上都是象徵BTS成長的重要作品。「青春系列作品」，其世界觀最終透過終章「Young Forever」建立了內在敘述的完整性，取得音樂在大眾性和商業性之間的絕妙平衡，同時確立了BTS獨有且難以模仿的音樂風格，如果考量到從「弱者」起步、歷經坎坷的BTS歌手生涯，這無疑是感慨萬千的轉捩點。

〈Burning Up（FIRE）〉不僅展示BTS始終堅守身為嘻哈團體未曾丟失的本質，且展現年輕的衝勁，同時也是將他們的存在感烙印在廣泛大眾心中的作品；〈Save ME〉則展現出如何透過潮流音樂類型、獨創性的歌詞和表演，蛻變成只屬於BTS的音樂，是最防彈少年團風格的作品之一。最重要的是，〈Epilogue: Young Forever〉可以看作將青春系列所有主題和情感凝集而成的感人名曲，即使評價為BTS歌手生涯中最重要的專輯之一也不為過。

1 **Burning Up** (FIRE)

"隨你的想法過活吧 反正是你的人生
別那麼拚命 輸了也沒關係"

Pdogg, "hitman"
bang, RM, SUGA,
Devine Channel

Produced by Pdogg

在KCON 2016第一次看到這首歌的舞臺便受到衝
擊，這首歌無法形容的奇特魅力，必須從歌曲和表演
迸發的巨大整體能量中尋找頭緒，伴隨「Fire～」吶
喊聲一同在爆發的副歌中散發的這股能量，是讓觀看
的人直覺不得不狂熱起來的地方，即使不提音樂錄影
帶也是如此。音樂本身帶來的巨大能量在同時代舞曲
中也特別顯眼。如果純粹從音樂技巧的角度分析，
〈Burning Up（FIRE）〉是同時代K-pop、或是
BTS歌手生涯有史以來最嫻熟精巧的歌曲嗎？並非如
此，但這首歌的獨特力量不單只在幾行旋律、饒舌或
編舞中發現，而是將音樂、舞蹈及成員的個性融合在
一起產生的協同作用，這是難以再現或模仿的個性。

2 **Save ME**

"聽聽我心跳的聲音
不聽使喚的呼喊著你"

Pdogg, Ray Michael,
Djan Jr, Ashton Foster,
Samantha Harper, RM,
SUGA, j-hope

Produced by Pdogg

不論體裁和風格，都存在著BTS音樂特有的柔軟和悲
涼情緒，勾起對往事的懷念nostalgia也引發保護本能，
留下悲傷和餘韻。雖然是悲劇性的卻也不能說是悲
慘，這情緒並不一定只適用在節奏緩慢、浪漫的音
樂，「向我伸出手」的哀切歌詞與嫻熟、豐富多彩的
熱帶音樂風格相遇，好似嵌上BTS之名般展現了完滿
個性，也是成為BTS著名代表作的原因。

3 Epilogue: Young Forever

**"希望永遠都是今天的我
我想要永遠作為少年 "**

Slow Rabbit, RM,
"hitman" bang,
SUGA, j-hope

Produced by RM,
Slow Rabbit

這是一首匯聚BTS希望透過青春系列講述的所有訊息，歸結成美麗結尾的歌曲，福音^{gospel}感的合唱、沉靜而在內心迴響的饒舌，與「想要永遠作為少年」的吶喊中，將希望和悲傷巧妙融合，他們所說的「青春」似乎不單指年齡數字上的年輕一代，而是懷抱夢想的所有人。這是RM首次參與製作的歌曲，也是一首讓身為音樂家的他，對未來充滿積極展望的歌曲。

超越偶像
成長為音樂家的BTS

作曲家 Brother Su

BTS是偶像組合裡少有對音樂製作傾訴許多自我的團隊，儘管如此還是有很多不為人知的隱藏故事，透過採訪〈I NEED U〉的作曲家Brother Su，多少可以窺探他們在其他地方未曾公開過的花樣年華音樂故事。

金榮大	花樣年華時期一起創作了多首BTS的歌曲，這些歌曲在粉絲中大部分都是熱門名曲，是在什麼樣的契機下第一次製作BTS的音樂呢？
Brother Su	二〇一三年末透過歌手Ra.D的介紹，第一次見到房時爀首席製作人，當時是正在準備BTS《SKOOL LUV AFFAIR:SPECIAL ADDITION》專輯的狀態，初次作曲是受到他們首張專輯收錄曲〈Like〉的重混委託，以此結下緣分。
金榮大	最近在K-pop中，多位作曲家一起合作作曲的情況很常見，在BTS的音樂中，你主要負責哪些部分？
Brother Su	每首歌都不一樣，初次作曲雖然是以Track maker[18]的身分參與，但在花樣年華系列主要負責旋律和作詞。
金榮大	你說首次作曲是重混版〈Like〉，單獨委託重混曲而非創作曲，多少感到有些意外。

| Brother Su | BTS出道後這首歌雖然不是主打歌，但在社群網站上卻多次成為話題，所以在見到他們之前就已經知道了。正式以創作歌手或作曲家的身分活動前，曾參加過幾次嘻哈社群的重混比賽，並有幾次獲獎的經驗，因此首次作曲接到重混委託時，我也擁有一定程度的自信。 |

| 金榮大 | 「慢即興演奏」的重混方向，是從一開始就構想好的嗎？ |

| Brother Su | 並不是這樣，首先將原曲的BPM [19]減半，鋼琴、電鋼琴和副歌部分添加在背後襯托的pluck synth [20]之後希望能更往「慢即興演奏」的方向設定。歌曲形式基本上是重複同一個循環[loop]，為了帶來趣味性加入變化的混合，最後製作人Pdogg修改了後半部的編曲，形成現在的樣子。 |

18. 指製作歌曲的骨架，即節奏的人。
19. 「Beats per minute」的縮語，以數字表示音樂的速度，數字越大越快。
20. 像彈弦一樣具有輕快、清涼氛圍效果的虛擬樂器，電子舞曲中很常使用。

金榮大

現在來逐一聊聊花樣年華時期製作的歌曲吧！首先從〈I NEED U〉開始，這首歌在粉絲之間是以BTS代表作的方式被記住，歌曲的異國風氛圍或情緒，與現有BTS的歌或同時代的偶像音樂不同，引發獨特的氣息；當然從創下最初大眾性「熱門歌^{big hit}」紀錄的意義上來看，也是一首重要的歌曲。

Brother Su

〈I NEED U〉是花樣年華系列專輯中我首次參與製作的歌曲，印象最深刻的是房時爀製作人在作曲前說明了希望歌曲所蘊含的情緒，提出並不單純只是音樂範疇，而是包括電影在內的各種藝術作品，談到希望融入這些作品間「共有且貫通的氛圍」。一般作曲委託的情況是總會先提出音樂類型和參考範本，房時爀製作人當時提出的方式給了我新鮮的刺激，另外製作人兼作曲家Pdogg在製作好的音軌上，將房時爀製作人、BTS成員們和我製作的旋律，重新組合或編排到與原來不同的位置，誕生新旋律的過程也留下深刻的印象。

金榮大

〈Butterfly〉是我個人在花樣年華系列專輯中最喜歡的歌曲，也認為是BTS所有音樂作品中最出色的

歌曲之一，雖然原曲也很優秀，但prologue mix版本的感性特別突出。

Brother Su ────── 〈Butterfly〉是我參與製作的BTS歌曲中最常聽也最喜歡的歌之一，初期製作的版本作為《花樣年華 Pt.2》的預告使用，之後《花樣年華 Young Forever》收錄prologue mix版本。當然我也喜歡原曲版本，但不知道是不是prologue mix版本製作期間一直反覆聆聽的關係，總覺得更滿意。當時我因為很久以前就計畫好和朋友的旅行，所以人在國外，透過聊天軟體和Slow Rabbit、房時爀製作人遠距離製作top lining [21]，記得朋友睡覺時，在居住的Airbnb中錄音並傳送導唱，對我來說算是成為了第一次在海外的製作（？）。

金榮大 ────── 〈Whalien 52〉從素材和主題開始就很獨特，運用兩千年中期受到矚目的high pitch嘻哈音樂作法，印象很深刻。

────────────

21. 指樂譜上方譜寫的行為，也就是在基本伴奏上添加旋律的製作。

Brother Su	這首歌是在房時爀製作人說明「發出頻率52赫茲聲音的鯨魚」之後展開工作，我是那種要有故事或主題才能輕鬆創作的類型，這是時隔許久光聽到素材就感到興奮的製作。製作人Pdogg將各個high pitch來源重新取樣後製作的節奏，雖然是以嘻哈音樂的作法製成，但具有朦朧而寂寞的感覺，適合在感性的旋律上使用。在相對來說較短的時間內製作，結果令人滿意且感覺似乎不錯，覺得很欣慰，特別是完成副歌歌詞時，因為大家都很喜歡「像座孤島般的我也能綻放閃耀光芒嗎」這句，所以覺得很開心；饒舌隊成員們親自寫的歌詞我也很喜歡。
金榮大	〈House Of Cards〉是BTS音樂中非常獨特的一首歌，小調風的沉重感，無論對你或製作人Slow Rabbit似乎都不是平時偏好的音樂類型，因此顯得更饒有趣味。
Brother Su	沒錯，對我來說是印象很深刻的製作，因為我個人比較偏愛調性明亮的和弦還有大調風格，很少嘗試製作小調風的歌曲。但剛好在大家渴望黑暗氛圍歌曲時參與了製作，我印象中Slow Rabbit就像他本

人的性格一樣，製作很多溫暖感的節奏，所以第一次聽到這首歌的節奏時感到很新鮮；記得從我參與製作開始，這首歌早已設定好〈House Of Cards〉的主題，所以依此自由進行top lining和歌詞工作，很快就完成了。經過房時爀製作人的創意和旋律修整後，帥氣的完成了歌曲，後來受到很多BTS粉絲們喜愛。

金榮大 ——— 很好奇Big Hit的製作人Pdogg、Slow Rabbit之間如何進行分工，可以看成與一般「音樂創作營Song Camp 22」類似的進行方法嗎？

Brother Su ——— Big Hit娛樂的工作方式主要由團隊組成，工作室都位在當時Big Hit辦公大樓的一樓，專輯製作期間參與製作的人一直在裡頭，每當創作出新的旋律、音軌和歌詞後，立刻溝通並完成歌曲。雖然過程與音樂創作營相似，不過與其說是以一段時間為單位，更像是每天自然而然進行製作的感覺。

22. 指一九九○年代後期，以北歐音樂界為中心出現的共同作曲方式，由製作團隊和多名音樂人聚集在同一處，短時間內交流多元意見，共同製作歌曲並進行錄音的聚會。

金榮大	同時間你在其他經紀公司也有進行各種製作，認為Big Hit讓BTS獲得意外成功具有的獨特性是什麼？優點是什麼？
Brother Su	如果說一般情況是作曲家受委託後，負責製作完成「專輯」這幅巨大畫作中的「一首」歌曲這個小角，那麼Big Hit的狀況則可以視為幾個人同時繪畫專輯這幅巨大畫作，或許因為製作者們彼此持續溝通，收錄曲之間的條理或故事講述方面更細緻。
金榮大	聽BTS的音樂，可以感受到和其他偶像有所差異的氛圍，應該說是音樂或構成更自由、更有條理嗎？該看成是這種製作方式的緣故嗎？
Brother Su	無論如何，我認為主要還是製作方式的原因，以房時爀製作人的獨創性觀點、旋律、概念和製作為首，Pdogg令人震驚的各式音樂類型理解度，還有洗練豐富的音樂風格；Slow Rabbit溫暖甜蜜的感性，及Supreme Boi潮流和強烈野性的感覺等，整個音樂製作團隊均衡共存且互相協調，也因此認為這股自由的感覺是不是也會倍增。憑著這樣的理

由，一起工作時也得到很多刺激和靈感。

金榮大　　　　　聽著BTS的音樂，自然而然好奇當他們不是單純作為偶像，而是音樂家的音樂能力。很想知道身為一起工作的作曲家，你如何看待BTS主唱或饒舌風格的特徵、優點？

Brother Su　　　　RM雖然是負責饒舌的成員，但擁有相當嫻熟的旋律感，為很多歌曲提供創意且擔任核心角色；SUGA的音樂製作和音軌製作能力特別出色，印象很深刻；j-hope在這次的混音帶中充分展現本人的色彩，聽了很愉快；我個人對Jung Kook的唱腔和完美音程感到十分驚豔。

金榮大　　　　　成員們從出道開始就參與了饒舌製作等工作，在作曲、編曲或製作領域也都擴大參與，這種樣貌看起來是再好不過了，在音樂產業裡，雖然是偶像，但作為音樂家，具備音樂的自主性很重要。

Brother Su　　　　我同意，而且最近貢獻度似乎越來越高，為此也感到很高興。成員們的個人實力提升，在專輯中展現

他們色彩的機會也隨之增加；越來越能感受到，成員們各自都很清楚自己聲音所具有的特色和優點，且能充分運用。另外，最近很喜歡聽《LOVE YOURSELF 轉 'TEAR'》專輯中，Jung Kook參與製作的〈Magic Shop〉。

金榮大　　　　　身為音樂家，一起工作時感受到只屬於BTS的最大優點是什麼？或者認為現在成為世界超級巨星的BTS，這個團體成功的秘訣是什麼？

Brother Su　　　　BTS最大的魅力是，他們之間存在無法取代的、只屬於自己的多樣風格，無論饒舌或主唱，每個成員都具有鮮明的特色，他們將自己融入到專輯，積極參與其中。我想這不就是讓他們的音樂變得更加獨特的力量嗎？另外，不能漏掉的是緊密的團隊合作和無止盡的練習。

金榮大　　　　　和他們一起工作的所有人都提到了BTS緊密的團隊合作和熱情，更不能忽視未經加工的真實個性和人性化的魅力。

Brother Su　專輯製作期間因為是「非活動期」，所以相對來說較不忙碌，但成員們即使在節日或長假，幾乎每天都到練習室和工作室上班，進行製作或練習，看到這個樣貌深受感動。其實我是一個比較怕生的人，主動接近對方會花很長一段時間，但成員們率先走向我並和我搭話，在工作室熱情迎接的樣子讓我感受到他們的魅力。從初次見面就印象深刻，直到現在每次都能帶來驚豔，以後會更加期待他們。

Brother Su　韓國創作歌手兼製作人。2010年出道，透過正規專輯和迷你專輯展現自己的色彩後，以BTS、Zion.T、Heize、BLACKPINK等多位藝人的作詞及作曲家身分活動，展開個人的音樂世界。

AGUST D BY AGUST D

（2016‧混音帶）

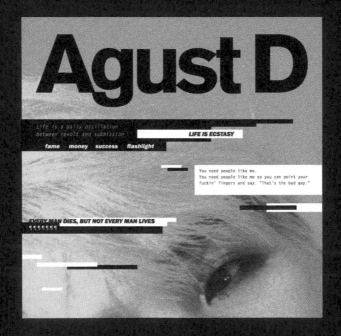

藝術家以新名字發表作品具有什麼意義呢？大多是想突破現有束縛自己的框架時，而做出這樣的決定，新的名字代表新的藝術自我，象徵作為藝術家平時未能展現的新本質。這張專輯的藝術家名不是「SUGA」而是「Agust D」的原因有很多種，但我想在這些動機之中，是想展示未經加工的真實自己。無論如何都想得到適當的音樂評價，若回顧2016年這張混音帶發行前的情況，就能理解SUGA的藝術欲望，或想要表現自我的渴望為何如此迫切。

以嘻哈偶像起步的BTS從出道初期，就必須面對獨立嘻哈音樂圈、和既有K-pop偶像粉絲的尖銳批評，甚至受到可稱為自身出發點的嘻哈界攻擊，特別痛心。SUGA既是饒舌歌手又是製作人的身分，但就連部分支持BTS音樂的人也認為BTS是RM的團體，這點非常令人惋惜。對音樂嫻熟、技巧華麗的隊長兼主饒舌RM傾心關注，雖然乍看之下合理，不過從SUGA的立場來看，也許覺得嘻哈偶像的枷鎖，無法完整呈現自己的音樂觀點和成長的一面。隨著「花樣年華」時期的開始，BTS將團體重新定位為多才多藝的男子樂團，而非僅以嘻哈為

其音樂類型，而後獲得大眾性的成功。

身為偶像、製作人、作曲家以及饒舌歌手的SUGA，地位已非同昔比，拾得了最重要的成功果實，但同時對只屬於自己音樂的渴望和欲求反而更加迫切，在此時機點登場的就是這張混音帶。RM的第一張混音帶是作為在任何地方都毫不遜色的饒舌巧匠，也是為了證明自己是超越偶像的音樂家，那麼《Agust D》呢？可以說是為了身為閔玧其同時也是製作人SUGA的角色，毫無保留展現未能表現的率真面貌和音樂潛力的製作。

這張專輯原封不動展現SUGA平常的樣子，不，還更真實。從第一首歌到最後一首歌，比起拘束在饒舌的細節技巧或音樂，粗獷、急切、尖銳的傾吐他想說的話，特別是〈The Last〉，即使是對至今為止身為BTS的他，無論饒舌和音樂性都很熟悉的人，也一定會受到衝擊，是一首充滿熱切真誠的歌曲。與BTS的音樂相比，傳遞訊息的幅度更廣泛、色彩也更複雜，他輕描淡寫了自己的童年、練習生時期直到現在成為明星的過程，比起自豪「成功」本身，從反問成功的意義是什麼的樣子中，可

以看出相較於年齡，作為成熟MC的大人感。對自己的攻擊毫不留情，對自我的軟弱不足坦率承認，這也是他的音樂中所具有的特色。團體的音樂裡，成員大多會以特定形象被記住，對SUGA而言也不例外，BTS的隱藏實力者兼音樂中樞的SUGA，以最粗獷、坦率而真實的形態，透過個人混音專輯證明了，他是一位飽含鮮明音樂自我的音樂家。

1 **Intro; Dt sugA**(Feat. DJ Friz)

Agust D, Pdogg

Produced by Agust D,
Pdogg

緊接著是使用「Agust D」進行編輯的前奏，由BTS
歌手生涯中負責第一首歌曲刷碟的DJ Friz再次擔
綱，展現古典刮盤主義turntablism 23嘻哈風格。

2 **Agust D**

Agust D

Produced by Agust D

可以說是嘻哈音樂中不可缺少的「自我介紹」時間，
以「Agust D」為名重新誕生的身分，藉由傲慢犀利
的態度、急速而精準的饒舌技巧詮釋；主題則是在
BTS音樂中也常常見到的主題，反擊身為偶像這個理
由而遭到無視和貶低的現實處境，同時在這個基礎
上，對於現在自己已充滿自信的走向成功大道。出現
「K-pop這種領域／容得下我的size是美金」的象徵
性句子，可以詮釋為想要展現不同於偶像和BTS的音
樂，只屬於自己的音樂抱負。從深沉強烈的低音階發

23. 指利用唱盤和混音器操作或編輯聲音，用以製作音樂的過程或技術。

AGUST D BY AGUST D

出的響亮聲音中，明顯感受到舊學派嘻哈的影響。

3 give it to me

Agust D

Produced by Agust D

從身為BTS成員的SUGA常常提到的話題中延伸，對「酸民」全方位攻擊，可以說是砲火全開。這首歌中，SUGA的攻擊比起著重在單方面貶低其他饒舌歌手的實力，或是虛張聲勢的自我辯解，更像是反駁那些做不好自己該做的事情卻一味批評別人的人，類似「先管好你自己吧」的嘻哈風格轉換形式。

4 skit

Produced by Agust D

為什麼不是SUGA而是Agust D呢？是一首可以簡短看出混音帶意義的skit。接續歌曲的構成，全都可以從中窺探身而為人同時為音樂家的SUGA，還有Agust D的內心世界。

5 **724148**

Agust D

Produced by Agust D

以舊學派嘻哈「咚咚」低音開場，正式展開關於
「我」的故事。這是他第一首講述關於「成功」對他
有何意義的歌曲，雖然在BTS的音樂中也一直如此，
但經常直接提及故鄉「大邱」，對於出身展現出比任
何人都坦率的面貌，將對出身坦誠以告作為音樂真實
性的要素，反映了嘻哈音樂獨有的特色。曾經夢想著
音樂的少年，如今在客觀上可以視為成功，抵達這個
位置前的故事如同圖畫般展開，「大邱」和「首爾」
形成對比，一個月生活費三十萬韓圜 24 的「練習生」
和剛畢業就收到父母進口車禮物的「某人」相比，造
成的反差很有趣。因為缺錢，而在童年時代將錢當作
成功動機的他，坦率回顧過去。

24. 約新台幣七千多元

AGUST D BY AGUST D

6 **140503 at dawn**

Agust D, Slow Rabbit
Produced by Agust D

雖然這是一首以極簡節奏構成骨架的簡樸歌曲，但凌晨安靜面對自己的樣子映照出真實的內心，講述無法如實完全展現自己的面貌，常常隱藏在另一個自我下的絕望，及憂鬱感忽然從中襲來的故事，有時以「面具」有時則以「監獄」形容，是專輯中流露最脆弱自我的歌曲。

7 **The Last**

Agust D, June, Pdogg
Produced by Agust D,
June, Pdogg

除了主打歌外，這首是專輯中最重要、最令人印象深刻的歌曲。這首歌出色的地方在於，與其說是因為戲劇性的歌曲氛圍、節奏或饒舌技巧，不如說是歌曲中散發出粗獷能量和真誠，厭世的描寫了憂鬱症、強迫、隱藏的軟弱，最後走向自我厭惡的階段，還有隨著成功，靈魂一同遭受啃齧的自身。儘管如此，最終Agust D比起被憂鬱感吞噬，選擇將這些化為自信的反轉方法，透過指出誰是真的「不做而是無法做」的

人，反問誰擁有受苦和成功的資格，提高了自己的聲量，將自己從2010年成為練習生的第一天到現在成為明星，感受到的所有憂憤和委屈，第一次也是最後一次毫無保留的傾吐。

8 **Tony Montana** (Feat. Yankie)

Agust D, Pdogg

Produced by Agust D, Pdogg

美國電影導演奧利佛・史東^{Oliver Stone}於一九八三年發表的黑幫電影名作《疤面煞星^{Scarface}》，由艾爾・帕西諾^{Al Pacino}扮演的主角Tony Montana，是一位受到音樂、電影、漫畫甚至遊戲等多種方式運用和模仿的角色。在這首歌中，Agust D使用Tony Montana將自己比喻為嘻哈的殘酷野心家，音樂的整體氛圍也是以陷阱音樂節奏為基礎，創造出蒼涼而殘酷的黑幫電影感，加入自動調諧^{Auto-Tune 25}效果的尖銳聲音延續氛圍，並以沉鬱的語調談論成功、野心和仇視。

25. 用於修正偏離的音程，透過極端的設定，消除人基本聲音的特徵，使說話或唱歌像機器一樣。

9 Interlude; Dream, Reality

Agust D, Slow Rabbit

Produced by Agust D, Slow Rabbit

雖然歌曲內容僅由「夢想」一詞構成，但歌名中卻並列了意味著「現實」的詞彙。隨著如何詮釋夢想，這首歌隱藏的色彩也會產生微妙的變化，可能是指沉睡的狀態，也可能是想要實現的夢想，又或者是徒勞的希望，而對於現在的Agust D來說，夢想似乎代表著所指的一切。

10 so far away (Feat. SURAN)

Agust D, Slow Rabbit

Produced by Agust D, Slow Rabbit

雖然常常看見饒舌歌手的犀利面貌，但SUGA是具備流行樂製作人能力的音樂家，他的音樂性尤其在和Slow Rabbit一起製作的柔和抒情歌曲中特別突出。在這首歌中，他向被迫灌輸「夢想」的現實，反問其本質是什麼。雖然談論著朝向遠方逃去，但歌詞所表達的並不是逃避現實，而是對明亮未來的渴望。

WINGS

　　《WINGS》是出道以來，BTS嘗試詮釋「成熟轉變」的專輯，也是花樣年華系列中提出「青春」的關鍵字後續，與誘惑、考驗等主題相遇，以黑暗和沉重基調完成的力作。Intro中以惡表現「誘惑」，歌名使用「謊言」、「污名」等詞彙大多蘊含宗教性的主題，「遇到誘惑的青春」設定也深深感受到英雄敘事或神話的影響。從音樂角度來看，《WINGS》最突出的成果是成員不只是團體中的一員而已，同時更是身為個體的音樂家展現自我個性和潛力，這是歌手生涯中第一次，也是最正式嘗試的個人單曲形式，明確區分各成員音樂的喜好，在日後的專輯中也採用了類似的匯編結構。

　　《WINGS》延伸探索「青春系列作品」中以青春和成長為關鍵字的概念，同時在以慰藉和激勵為主的改版專輯《YOU NEVER WALK ALONE》中，歸結出更細膩、完整的敘事。這兩張專輯可以視為一種問答，或者提示和結論的關係。像這樣提出線索，並藉由下一張專輯公布最終答案的模式，將於之後的《LOVE YOURSELF》系列中再度登場，其本身蘊含哲學性和文學性的色彩。

尤其〈Spring Day〉是BTS超越偶像團體的界限，成為召喚不同年齡層音樂粉絲的大眾組合，更足以成為重新誕生的契機；而在音樂之外，《WINGS》和《YOU NEVER WALK ALONE》所創造最引人矚目的成果是，從美國掀起熱潮的BTS現象開始出現更明顯的態勢。

Track Review

1 Intro: Boy Meets Evil

"我全都明白
這份愛情是惡魔的另一個名字
別牽起手"

Pdogg, j-hope, RM
Produced by Pdogg

藉由「惡魔Evil」表現專輯的主題——誘惑，並以一種基督教的敘事詮釋歷經試煉的苦惱和成長，這點別出心裁。j-hope作為表演者和音樂家的音樂潛力在這首歌綻放新的光芒，特別是音樂錄影帶中所展現的獨舞，充分展現吞噬畫面的壓倒性魅力。

2 Blood Sweat & Tears

"除了你以外 無法侍奉其他人
即使知道 仍嚥下盛滿毒的聖杯"

Pdogg, RM, SUGA, j-hope, "hitman" bang, Kim Do Hoon
Produced by Pdogg

這是出道以來最鮮明的轉型作品之一，是一首卸下嘻哈偶像公式，策略轉變為流行音樂團體的象徵性歌曲。吸收了2010年中期起於全世界流行的電子鎖音

樂Dancehall（牙買加的流行音樂之一）及其子類型雷鬼動reggaeton和曼波特moombahton 26所帶來的影響，與本土帶有的派對氛圍不同，這首歌將象徵性的歌詞和巴洛克式的神秘主義形象相揉合，誕生出幾乎不同於原類型風格的音樂。在沒有前奏的情況下，僅以Jimin聲音開場的強烈前半部、每一個動作都將性感極大化的舞臺表演等等，絕對足以評價為代表他們歌手生涯的歌曲之一。

3 Begin

**"Love you my brother 擁有哥哥們
產生了情感 於是我成為了我"**

Tony Esterly, David Quinones, RM

Produced by Tony Esterly

前奏的獨特聲音和非標準規格的編曲，令人耳目一新。異國風的旋律和意外感的熱帶音樂風格，與帶有性感抒情的節奏藍調相遇，呈現一場前所未有的奇妙

26. 源自於波多黎各的雷鬼動和浩室音樂的融合，濃重的低音和戲劇性的歌曲結構是其特徵。

氛圍。最重要的是，Jung Kook個性獨特的歌聲演唱「兄弟情」，深深打量每一句歌詞，可以感受到在節奏藍調中不常有的清新感。

4 Lie

"現在我依然是原本的我
　和以前一樣的我在這裡
　但變得如此巨大的謊言
　正吞噬著我"

DOCSKIM, SUMIN,
"hitman" bang, Jimin,
Pdogg

Produced by
DOCSKIM

悲愴的弦樂聲加入散發異國風的原聲吉他，在陷阱音樂節奏上Jimin迷人的嗓音引領歌曲。獨特的和聲與歌聲凝聚悲壯美，到了副歌突然改變氛圍，彷彿繪出從黑白轉換成全彩色調的圖畫，是畫龍點睛之筆。

5 Stigma

"代替我受罪的
曾如此柔弱的你"

Philtre, V, Slow
Rabbit, "hitman"
bang

Produced by Philtre

BTS主唱隊中，V的音域能從低音轉到高音域的假聲，這是一首將他的優點全數靈活展現的新靈魂樂 Neo soul 27風歌曲。新靈魂樂的核心特徵可以說，主要帶有黏膩魅惑的性感，而最大限度保留了管樂引領的律動groove和突出的韻味，以淡雅的歌唱作結，可視為這首歌差別；另外，裝點結尾的即興假聲，令人耳目一新。

6 First Love

"雖然我們的關係畫下休止符
但千萬別對我感到抱歉"

27. 一九九〇中後期獲得大眾喜愛的節奏藍調子類型，在抵制節奏藍調傾心於流行樂的同時，融合爵士樂和嘻哈音樂，希望回到「靈魂」本質的音樂思潮。

WINGS

Miss Kay, SUGA

Produced by Miss
Kay, SUGA

身為說故事的人，SUGA最大的優點是坦率、沒有一絲躊躇的闡述方式，因此不必勉強解釋他所傳遞的訊息，只需如實接受即可。雖然可以說他的坦率是因為「嘻哈音樂就是這樣」，但那是源於在音樂之前，他作為藝人所具有的真實態度。另外，圍繞鋼琴展開故事的方式就像部電影。

7 Reflection

"大家都知道自己的所在
只有我漫無目的走著"

RM, Slow Rabbit

Produced by RM,
Slow Rabbit

散發RM獨有抒情感性光芒的歌曲，多少有些抑制情感的極簡編曲，使人聯想到電子音樂歌曲帶有空間感的合成器演奏，將RM自嘲、省察的知性歌詞所飽含的虛無、孤寂與抒情美極大化，是一首不易為大眾所知的傑作。

8 MAMA

> "唯有媽媽的手是治癒之手
> 你是永遠只屬於我的placebo"

Primary, Pdogg,
j-hope

Produced by Primary,
Pdogg

Primary作為製作人參與製作，是一首大力反映出獨特爵士嘻哈風格要素的歌曲。由於是兒子獻給「媽媽」的感人告白，即使音樂以輕快、大眾感包裝，聽起來卻不單純只是明快清朗，是一首j-hope開始展現既是BTS成員，又是「個人」歌手的個性歌曲。

9 Awake

> "我回答 「不 我很害怕」
> 即使如此也緊握手中的六朵花
> 而後我只是繼續走著"

Slow Rabbit, Jin,
j-hope, JUNE, Pdogg,
RM, "hitman" bang

Produced by Slow
Rabbit

雖然不是BTS音樂的主流，不過偶爾會出現抒情敘事曲和搖滾樂傾向的編曲，這便是其中一首。雖然弦樂編曲帶來的典雅感是逸品，但歌曲最精彩的部分可說是Jin的歌唱功不可沒，從非常細膩的導入，直到必

WINGS

須融入深厚感性的地方全都豐富表現，這說明他作為
一名歌手又成長了一個階段。

10 **Lost**

**"迷失路途即是
找尋那條路的方法"**

───────

Pdogg, Supreme Boi,
Peter Ibsen, Richard
Rawson, Lee Paul
Williams, RM, JUNE

Produced by Pdogg

這是在BTS作品中，能純粹展現主唱隊技巧和魅力的
名曲，音樂面也是專輯中以最具流暢完成度著名的歌
曲，副歌不僅簡潔明快，歌曲的開展邏輯清晰的配置
著所有要素。雖然主唱們全都很優秀，不過這首歌
Jung Kook的唱腔，出色地描繪出歌詞中隱含挫折和
希望的訊息。

11 **BTS Cypher 4**

"I know I know I know myself

Ya playa haters you should love yourself Brr"

C. 'Tricky' Stewart,
J. Pierre Medor, RM,
j-hope, SUGA

Produced by
C. 'Tricky' Stewart,
J. Pierre Medor

如果說Cypher 1和2是以舊學派嘻哈和黑幫音樂風格帶來古典粗暴的感覺，而Cypher 3的核心是更加現代化的陷阱音樂節奏、加上技巧高超的饒舌猛烈攻擊，那麼這次Cypher 4則是融合幹練與嫻熟感，展現系列史上最從容、充滿自信的饒舌盛宴。另外，「love yourself」的句子再次登場。

12 Am I Wrong

"看到新聞也無所謂的話
看到留言也無所謂的話
對別人的憎恨也無所謂的話
你不是正常 是不正常"

Sam Klempner,
James Reynolds,
Josh Wilkinson, RM,
Supreme Boi, Gaeko,
Pdogg, ADORA

Produced by Sam
Klempner, James
Reynolds, Josh
Wilkinson

接續〈Silver Spoon〉傳遞的訊息，核心是提出在這個瘋狂世界裡，是否可能獨自不同流合污的疑問；整體以洗練音樂風格為主所構成的專輯中，這首歌的旋律能喚起BTS早期氛圍，盡可能展示他們未經完美修飾的魅力。

WINGS

13 **21st Century Girl**

"說出來 你很堅強
　說出來 你已經很足夠"

Pdogg, "hitman" bang, RM, Supreme Boi

Produced by Pdogg

比起抱怨和批評，可以明顯看出傳遞鼓勵和安慰是BTS的核心魅力。如果提及同時代的問題，很容易陷入對世態的批評，他們卻自然的避開了這個陷阱；連接副歌的過門bridge狂飆高音，主唱們所散發的能量相當驚人，主唱隊在這首歌中證明了他們的成熟度，足以消化困難的編曲。

14 **2! 3!** (但願有更多好日子)

"舞臺後方影子裡的我 黑暗中的我
　儘管連傷痛都不願顯露"

Slow Rabbit, Pdogg, "hitman" bang, RM, j-hope, SUGA

Produced by Slow Rabbit, Pdogg

給粉絲們的這首歌被選為《WINGS》專輯中最佳歌曲之一，這既是件特別的事情，同時也意義重大。雖然沉重的節拍和細膩的抒情調性落差極大，但比起其

他宏偉的故事，反覆傳遞「忘卻不好的記憶，以後只會有好日子」這個滿懷希望的核心訊息，帶來溫暖。

15 Interlude: Wings

"我相信自己 我背後會疼痛
是為了長出翅膀"

Pdogg, ADORA, RM,
j-hope, SUGA

Produced by Pdogg

就音樂而言，是專輯中最具異質性的歌曲，包含八〇年代流行的芝加哥風格浩室^House 28和九〇年代歐洲舞蹈的影響，光是音樂類型就足以在BTS作品中占據特殊的位置，但比起這些，讓人更專注於歌曲本身的理由是，歌詞蘊含的訊息也是整張專輯的核心關鍵字「翅膀」。考慮到續作，將歌曲命名為Interlude，而不是Outro的部分也很獨特。

28. 源自美國芝加哥的電子音樂類型。一九七〇年代風靡的迪斯可遭受主流白人大眾的反對而消亡後，以芝加哥的同志俱樂部為中心，策劃迪斯可復興，而產生的新實驗類型。

YOU NEVER WALK ALONE

（2017・改版專輯）

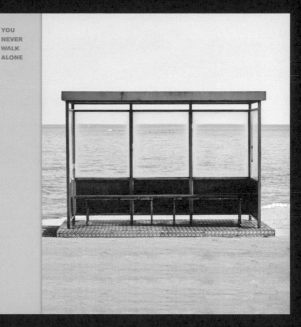

1 **Spring Day**

"櫻花似乎綻放了
這冬季也將走到盡頭
我想你 我想你
我想你 我想你"

Pdogg, RM, ADORA,
"hitman" bang,
Arlissa Ruppert,
Peter Ibsen, SUGA

Produced by Pdogg

音樂錄影帶以與春天相聯的「集體性」悲傷作為素材，其悲劇、傷感的形象絕對不能說是很大眾性的歌曲。然而出乎意料的，這首歌在各種意義上成為BTS出道後最重要的歌曲之一，即使不知道BTS或不是他們的粉絲，這首歌說是無人不曉一點也不誇張。乍看以不突出的節拍和編曲構成，但全部要素都無比優美、華麗；歌曲的不同階段全都帶有鮮明旋律，特別是歌詞「走過寒冷冬季」銜接的部分，鄉愁和哀傷湧上心頭。這首歌並非他們一直代表的「嘻哈」感性，而是散發濃厚流行樂和搖滾樂的抒情性，某種意義上開啟了BTS美學的新篇章。

2 **Not Today**

"別屈服 不哭泣
舉起雙手
Not not today
Hey Not not today"

Pdogg, "hitman"
bang, RM, Supreme
Boi, JUNE

Produced by Pdogg

歌曲整體運用曼波特音樂，與主歌單純簡約的聲音形成對比，令人留下深刻印象。體裁雖與〈Blood Sweat & Tears〉有共同點，但編曲的壯闊規模與八〇年代後期至九〇年代初期在德國等歐洲國家流行的體育場浩室 stadium house 音樂相似。詞曲傳達出對挫折的青春給予鼓勵的訊息，挫折的原因也許是某種不合理、不妥當或偏見，但強調現在還不是宣告失敗的時候，要發出比任何時候都強烈、高昂的聲音。

3 Outro: Wings

> "我在前進的路上 不會哭泣
> 不會低頭
> 那裡將是一片天空
> 我會在那飛翔 fly"

Pdogg, ADORA, RM,
j-hope, SUGA

Produced by Pdogg

在〈Interlude: Wings〉以未來future 29音樂的節奏為基調，加入一節新的饒舌，以此作為歌曲形態。這張專輯也隨著j-hope的饒舌再次強調《Wings》主題走向終局。

29. 揉合合成器流行樂、車庫和浩室等多種電子流行音樂種類的舞曲類型。

YOU NEVER WALK ALONE

4 A Supplementary Story:
You Never Walk Alone

"即使這條路又遙遠又艱辛
也願意和我一起嗎
即使跌倒 偶爾受傷
也願意和我一起嗎"

Pdogg, "hitman"
bang, RM, SUGA,
j-hope, Supreme Boi

Produced by Pdogg

如同歌名雖然是首「追加」的額外歌曲，仍不能簡單認定這首歌的意義，因為改版專輯推出主題即是《YOU NEVER WALK ALONE》。傳遞了身為今後要一起走下去的夥伴，向粉絲和活在這時代的年輕人給予慰藉和鼓勵的心，這不僅是個專輯概念，而是寫入了真誠心意、讓人共鳴的音樂。

ARMY SALON
jiminishell

粉絲翻譯帳號引領的
新媒體時代

BTS內容翻譯帳號經營者 蔡明志

BTS在國際上的成功，粉絲「A.R.M.Y」的活躍發揮了決定性的作用。全球「A.R.M.Y」本身就足以作為一個研究主題。這樣有趣的存在，其中以推特為主，積極發文的多數翻譯帳號都很特別，幾乎是自發性經營的粉絲帳號，將BTS音樂的歌詞或相關媒體報導，翻譯成英文或是其他外語，透過他們的努力，與BTS有關的內容幾乎即時和全世界粉絲們共享。接下來，訪談目前擁有十萬名以上追蹤人數的推特翻譯帳號經營者、兼自由譯者蔡明志（@BTSARMY_Salon），來瞭解粉絲翻譯帳號的特色及本質。

金榮大　　　　　　　很好奇第一次翻譯BTS相關內容的契機，起初似乎
　　　　　　　　　　並不是有意成為翻譯界的粉絲？

蔡明志　　　　　　　剛開始是為了即時觀看BTS的內容而註冊推特，但
　　　　　　　　　　BTS第一次去告示牌音樂獎^{Billboard Music Awards}（以下
　　　　　　　　　　簡稱BBMAs）的時候，出現了很多外媒的新聞，
　　　　　　　　　　當時有一家媒體非常用心撰寫關於他們的報導，查
　　　　　　　　　　詢後發現網路上還沒有英韓翻譯，因為想和韓國
　　　　　　　　　　A.R.M.Y們分享，苦惱一陣子翻譯後便上傳了，這
　　　　　　　　　　成為第一則發文。之後有一段時間，常常翻譯
　　　　　　　　　　BBMAs衍生的外媒報導，自然就成為翻譯帳號了。

金榮大　　　　　　　正式展開翻譯帳號的發文後，必須和個人的本職並
　　　　　　　　　　行，應該不是件普通忙碌的事。一天中翻譯帳號的
　　　　　　　　　　工作和過程如何進行？似乎得即時接收內容，內容
　　　　　　　　　　量不是也不少嗎？

蔡明志　　　　　　　以前BTS在國內媒體討論還不多的時候，一有時間
　　　　　　　　　　就會定期檢索，如果發現好的新聞便著手翻譯。不
　　　　　　　　　　過最近因為報導很多，主要還是翻譯所屬公司分享
　　　　　　　　　　的重要新聞，可以的話會即時翻譯成員們的推文、

提及或是在頒獎典禮季的得獎感言等，推特有很多專門傳遞訊息的帳號，有空的時候就會查看這些帳號並進行翻譯。

金榮大 ——— 翻譯帳號對無法完全不懂韓語的外國粉絲來說，說是第一手資料也不為過，特別是沒有正確說明不同國情與文化背景，可能會很難理解譯文本身。

蔡明志 ——— 是的，BTS音樂的歌詞本身有很多隱藏的含義或文字遊戲，所以當音樂剛發行時，即使是韓國粉絲，也多少需要一些時間掌握其中的意義和企圖，歌詞裡大多是唯有理解韓國情懷和社會文化才能知道的要素也是事實，在這方面如果要選出最困難但最有趣的工作，肯定是《叮Ddaeng》的歌詞，童謠中的鐘聲「叮」、冰塊「叮」[30]、錯的時候「叮」和「三八光叮」[31]等，必須拆解詞語每個字所包含的各種背景後進行說明，像是我個人不太熟悉花牌用

30. 韓國童年遊戲，規則類似臺灣童年遊戲「紅綠燈」，一人當鬼剩下的人逃走，快被抓到時喊「冰塊」的話，鬼便不能抓；成為「冰塊」的人在夥伴說「叮」之前不能移動。
31. 指韓國傳統紙牌遊戲花牌中的三八光組合，是分數最高的組合。

語，所以需要先學習再解釋。

金榮大　　　　　　為了介紹BTS必須學習花牌，既好笑又有趣。其實
　　　　　　　　這也算是一種「狂熱粉絲」，這種辛勞不會特別有
　　　　　　　　負擔嗎？不過也不是指要有金錢上的回報。

蔡明志　　　　　　翻譯帳號得盡快為等待有關BTS新消息的A.R.M.Y
　　　　　　　　們即時翻譯，因此發布歌曲或內容時，會出現不應
　　　　　　　　該好好享受，必須立即工作的念頭，不過既然如
　　　　　　　　此，就想成能和很多A.R.M.Y們一起理解內容、一
　　　　　　　　起享受，於是努力透過介紹前後脈絡，傳達內容中
　　　　　　　　的情懷。

金榮大　　　　　　但是BTS的歌詞或言論等，隨著翻譯帳號如何使用
　　　　　　　　不同語言表達一兩句話，語氣會有所不同，同時也
　　　　　　　　有可能成為海外粉絲誤會的根源，對於這部分自己
　　　　　　　　應該有些苦衷或負擔，尤其是推特無法修改，又會
　　　　　　　　在很短的時間內被轉發，因此對誤譯或失誤的負擔
　　　　　　　　似乎較為沉重。

蔡明志　　　　　　是的，推特的情況是內容一旦上傳就無法修改，所

以尤其在翻譯成員們說的話時會更加謹慎，直譯雖然不能視為好的翻譯，但很多時候是安全的，當轉入意譯時因為文化不同，如果有必要說明情況的話，會附上額外說明解釋前後脈絡，試圖減少誤會的可能。最近會先將BTS歌詞或長篇報導的翻譯內容上傳到部落格，再進行一次修改後才上傳到推特，即使已經做到這種程度，如果後來發現誤打或小失誤，心裡也會難受。

金榮大　　　　我所觀察到的偶像粉絲團，特徵是無論任何理由都很多爭議，儘管抱持好意工作，也難免遭受指責，特別是海外粉絲團的狀況，由於國籍和人種多元，文化不同，溝通存在一定的困難，政治正確的部分容易引發爭論，也有同一個團體內只喜歡特定成員的粉絲，這之間同樣存在矛盾。作為翻譯帳號，似乎不得不謹慎面對各種危險因素，即使如此，有什麼可以將矛盾最小化的方法嗎？

蔡明志　　　　因為這樣的原因，在發推文時總是小心謹慎。我認為其實並不一定是翻譯帳號，個人傾向也會在帳號中顯露，但是BTS的粉絲本來就很龐大，很難一一

注意發生的所有事情，即使很在意，也盡可能不在帳號中表露；另外，在文化上如果不是我能雙向理解的議題，就不會草率提及，因為如同大家所知，推特的字數有限且無法修改，稍有不慎可能會引起誤會，盡量防止一切衝突的可能；還有如果不是特殊情況，不會翻譯可能存在推測或爭議的報導和言論。最近體會到推特翻譯帳號對訂閱者的影響超出我的想像，在粉絲間出現話題時，儘可能在發表個人意見前，充分思量後再發推文。

金榮大　　　　　在K-pop粉絲特別是A.R.M.Y中，翻譯帳號擁有不少於名人的追蹤人數，具備很大的影響力，因此，即使不一定和翻譯有關，平時每條推文在粉絲中似乎像名人發言一樣被廣泛接受。你是否也覺察到這部分？

蔡明志　　　　　我認為自己不是名人，不過正如你說的，最近隨著粉絲擴大，不可否認翻譯帳號對粉絲帶來的影響。無論是剛開始翻譯的時候，或是現在，我都是BTS的眾多粉絲之一，這是不變的事實，不過說實話，因此會有些負擔，粉絲中有粉絲藝術、影像剪輯、

修圖等等，雖然我只是在其中選擇翻譯而已，但粉絲比起想像中成長了很多，因為是傳遞「話語」的帳號會更加謹慎，並在發推文前再次思考。

金榮大 　　　　　　　經營翻譯帳號時，印象最深刻的內容是什麼？

蔡明志 　　　　　　　2018年《LOVE YOURSELF 轉 'TEAR'》專輯的發行日期剛好是五月十八日，雖然該專輯和五月十八日民主化運動毫無關聯，但一般發行日的時候，都流行在推特上傳紀念新專輯的主題標籤，擔心不會韓文的A.R.M.Y有可能不知道就使用了民主化運動的紀念主題標籤，因此在部落格上附加關於五月十八日民主化運動的英文報導，並搭配相關電影介紹，引導大家不要混淆主題標籤。讓人驚訝的是，得到全世界很多A.R.M.Y的響應，當天特別謹慎使用韓文主題標籤。

金榮大 　　　　　　　雖然外國A.R.M.Y們起初是以購買BTS的音樂或表演開始，但看到他們努力理解韓國這個國家的樣子非常真摯。

蔡明志	A.R.M.Y們厲害的是，閱讀了我的文章之後，透過介紹自己國家發生的民主化運動或社會氛圍，展開另一個討論。由於內容必須深入探求，所以當出現某個主題時，便會頻繁進行有深度的對話，尤其該部落格的文章，是以眾多韓國A.R.M.Y們提供的資料為基礎撰寫，因此意義更是非凡。
金榮大	如果認為作為翻譯帳號這樣積極的角色是那麼辛苦，這同時也肯定會有自己才能感受到的價值。
蔡明志	一般來說，在解釋原文所蘊含的韓國情懷和文化時，還有A.R.M.Y們理解文章整體脈絡時，我會感受到自己發揮了翻譯帳號的作用。另外，以我的翻譯為基礎，二次翻譯成多國語言時，會覺得很有成就感。
金榮大	雖然是自發性投注熱情的事情，不過有些人似乎理所當然的接受，同時也有很多人很感激。
蔡明志	我本身因著翻譯得到A.R.M.Y們太多的安慰，在社會生活中，很難從別人口中聽到「辛苦了」、「謝

謝」等稱讚的話。上傳翻譯的時候，留言中「謝
謝」兩個字層層堆疊，成為了那天生活的動力。與
A.R.M.Y們直接溝通所得到的療癒，和BTS帶給我
們希望和慰藉的訊息，是完全不同的。

蔡明志 擔任翻譯公司的專案經理。二十歲後認為人生中不會有偶像，但偶然間看到BTS〈Blood Sweat & Tears〉音樂錄影帶而後遭遇了「追星交通事故 32」，最愛是BTS，其次是A.R.M.Y。現在作為自由譯者活動，曾合譯英文版《藝術國度，防彈掀起一場溫柔革命》一書。

32. 韓國新造詞，結合「追星」與「交通事故」兩詞彙，指突然成為某個人的忠實粉絲。

雑誌《大學明日》（音譯）

撫慰受傷青春的訊息

文學評論家 **申亨哲**

BTS的音樂魅力離不開獨特的世界觀和歌詞訊息，他們的歌詞簡單直白，同時兼具抒情、哲學和文學的樣貌，因此一般評價他們，本身就已經擺脫偶像音樂的侷限。接著，將與文學評論家申亨哲談談BTS的音樂脈絡，尤其是其中潛藏的訊息。

金榮大

邀請訪談的過程，自然而然想起我們被稱為「X世代」的時候，正是一九九〇年代初期。歌壇中「徐太志和孩子們」突然登場，是個顛覆所有的時代，我們親身體驗並目睹一切，某種意義上算是幸運的青少年。其實去年我聽完BTS《LOVE YOURSELF 結 'ANSWER'》專輯後，給予了「就像徐太志和孩子們在一九九〇年代那樣，現在BTS向K-pop的時代精神是什麼提出疑問」的評論，儘管有些人可能對將BTS與當時被譽為文化領袖徐太志相比感到不以為然，不過對我來說確實有著某種啟示感。

申亨哲

眾所周知「X世代」的文化英雄是「徐太志和孩子們」，音樂、表演、音樂錄影帶，三方面全都讓人感到驚奇。新專輯發行前，如果是會在節目中進行「新歌表演」的日子，我們就會在電視前彷彿失魂般，甚至感受到幾乎參與了歷史現場的崇高感。從那以後，流行音樂界以三大經紀公司為中心重組，雖然也持續關注獲得K-pop這個品牌的過程，也認真聆聽偶爾發表的優秀歌曲，卻從未再次感受到一九九二至一九九五年當時的驚奇。因為優秀和革

命是不同的，當然如果經常發生革命的話，那還會是革命嗎？事實上，我忽略了BTS初期的作品，對於經歷過「徐太志和孩子們」〈Classroom Idea〉的一代來說，BTS〈N.O〉的音樂錄影帶裡沒有什麼新奇的東西，另外十多歲年輕人自我陶醉於陽剛男性氣質滿溢的〈Boy In Luv〉，在四十多歲男性的眼裡並不有趣，之後說實話也因為沒有關注，連《花樣年華》系列和《WINGS》的專輯活動都錯過了。這麼一說，是2017年年底嗎？媒體間因為BBMAs的一陣譁然中才聽到（看到）的歌曲是〈MIC Drop〉，如果要說發生了什麼事，是睽違二十多年後，我感到了驚奇，開始以逆向回去聆聽他們的作品，當我很晚才發現〈Not Today〉和〈Burning Up（FIRE）〉時，整個人都出神了。

金榮大　　　　　從提到的歌曲，可以瞭解「驚奇」是什麼樣的狀態。趁著說到「徐太志和孩子們」的故事，進一步補充的話，當時雖然已經存在饒舌音樂，多少也有跳舞的人，但當「徐太志和孩子們」站在舞臺上唱〈I Know〉的瞬間，就會覺得「啊！這完全不一樣。」，雖然很難言喻細節，只是身體在告訴自

己，我所聽到還有舞臺上發生的都是「不一樣的」。聽到BTS的音樂後，是不是又感受到這樣的心情？

申亨哲　　遇上「好」東西時就能理解何謂「差距」，比既存的東西更往前「一步」、更洗練「一點」。但那個「一步」和「一點」的差距究竟該如何理解？我在聆聽觀看前面談論的三首歌時，反覆思考這件事。BTS的音樂、表演和音樂錄影帶，都用那較之有「差距」的水準緊密呈現，這「三位一體」帶來的衝擊（也許是我見識不廣）簡直就是「徐太志和孩子們」後的第一次。

金榮大　　BTS帶給文學評論家的衝擊，可能不僅是單純聲音或視覺上的衝擊。雖然我從事K-pop工作已很長一段時間，但是青春系列作品《花樣年華》和後續的《WINGS》專輯，除了音樂以外，光是訊息傳達也是獨特的嘗試，最有趣的是將青春的夢想、幸福、誘惑、挫折、希望等敘事，與專輯主題一致的音樂充分融合，和每個成員的性格形成一體，這種緊密感在K-pop偶像音樂中是前所未有的。

申亨哲 ——— 我很明白BTS是無法只靠幾首歌曲就掌握全貌的一個「整體BTS Universe」，身為一名文學工作者確實對這很感興趣，從來沒看過任何團體將每個成員角色化，並持續書寫集體敘事的案例。再加上令人驚訝的是，不是將與粉絲們生活相距甚遠的舞臺上明星生活，加工成素材並單方面提供的敘事，而是能引起同代年輕人共鳴的主題，創造可以投射自身處境的螢幕敘事。在這些敘事中，創作者與受眾似乎也成為一體。

金榮大 ——— 「在這些敘事中，創作者與受眾似乎也成為一體」的形容很有意思，以音樂歷史的角度或具普世價值的觀點來審視，比起說他們的作品有多麼無懈可擊，我想是更精確的應該是作品（或創作者）和受眾間的互動更加緊密。如果說音樂提供了八成，那麼剩下的兩成可以說是透過與聽者的「關係」所填滿的。在BTS Universe中，你認為能引起這種共鳴的核心要素是什麼？

申亨哲 ——— 說實話，我到現在還沒有完全理解BTS Universe，只是我曾想過，這個敘事的根本主題也許是十到

二十多歲年輕人「存在主義的脆弱性vulnerability（容易受到傷害）」，活在青少年期的人，在家人和朋友的團體內，必然會遭受到形而上或形而下的暴力傷害，然而把這代視為最重要受眾的主流流行音樂，長期以來卻只是被重複循環的老套角色與誘惑修辭「my baby！」占據，好像不怎麼關心他們的傷口，我認為試著填補這個漏洞的，正是像BTS《花樣年華》系列和《WINGS》這樣的作品。出道後在惡劣條件和酸民們批評中受傷而成長的BTS，在書寫他們自身的成長敘事時，同處境的粉絲們從這些歌曲中發現的正是自己。

金榮大　　　　那麼《LOVE YOURSELF》系列特別提出「愛自己」或「自我肯定」主題，雖然對沒有一開始就聽BTS的人來說，或許摸不著頭緒，但那畢竟是延伸前作、談論關於年輕覺醒的故事脈絡。而且我認為感受更深切的原因是，也許身為藝術家，最終直接連結到他們的本質。

申亨哲　　　　《LOVE YOURSELF》系列的歌曲〈IDOL〉中有段歌詞很引人注目，「我內在有數十數百個我，

今天又迎來另一個我，反正全部都是我，與其煩惱不如奔跑吧」，看到這段讓我立刻想起日本小說家平野啓一郎在《何謂自我》（2012）中提倡的「分人主義」，書裡是這麼寫的：「一個人不是『無法劃分 individual』的存在，而是以複數『能夠劃分 dividual』存在。」這意調著人的內在存在很多個我，如果和特定他者建立關係，就會誕生只有和特定他者的關係中才存在的特定的「我」。

金榮大 ——————— 因此覺得〈IDOL〉是BTS從出道初期一直持有疑問的終極結論（當然是從現在來看），他們是嘻哈偶像這個矛盾的存在，這個矛盾對他們來說既像弱點，也是最致命的部分，但他們並不因此自我厭惡，反而轉化為自我肯定的訊息；不是從「藝術家」和「偶像」中選擇一個，而是認同這兩者都有可能是自己，甚至可以說不論那兩者是什麼，因為都是我，所以很自由。

申亨哲 ——————— 再補充一些的話，平野啓一郎之所以撰寫《何謂自我》，是因為日本青少年攀升的自殺率，最終決定終結生命的人，有可能是因為無法認同自己，但假

如「我」不是一個而是很多個的話,那其中也會有一兩個喜歡的「我」,如果以那個「我(自己)」來面對生活,和可以讓那樣的「我」存在的特定他者一起,是不是就值得繼續活下去呢?總之,我認為以很多個我存在的想法,增加了肯定自己的可能性,這與BTS「愛自己」的訊息不也是相通的嗎?我是這樣想的。

金榮大　　　　原來是因為這樣嗎?所以很多人說被BTS的音樂「治癒」和「安慰」,而不說是受到怎樣的感動。更有趣的是,這種治癒和安慰的情感並不只限於韓國人,全世界喜歡BTS音樂的粉絲也有同樣的感受,能如此自我肯定的訊息不是透過難解的音樂,而是興奮愉快的「流行樂」傳播,這點相當突出。

申亨哲　　　　BTS與粉絲們共享青少年世代的傷痛,這樣的主題足以引起全世界的共鳴,共同的時代背景似乎也產生了影響。如大家所知,新自由主義體制支配我們現下生活的世界,強迫個人進行極端競爭,使其中絕大多數成為失敗者,這個體制的狡詐處在於,真正原因明明出於「結構性的不幸」,卻讓人誤認為

是「個人的失敗」，感到不幸是因為自我經營失敗；為了成為勝者，那些教導我們應更嚴苛壓迫自己的聲音，讓我們逐漸成為「與自己展開戰爭的人」（韓炳哲《倦怠社會》）。

金榮大 _____

BTS反對當今的年輕世代被稱為所謂「幾拋世代」，因為這標籤本身就存在扭曲的空間，將焦點放在「放棄」的現象上，讓身為受害者的年輕人將失敗原因歸咎於自己努力和意志不足。雖然跟探究夢想和幸福意義時，他們所說「停下來也沒關係、沒有夢想也沒關係」的觀念多少存在著矛盾，但我認為這與失敗主義或虛無主義明顯不同。不僅是年輕一代，就連老一代感到安慰的理由不也是一樣的脈絡嗎？

申亨哲 _____

新自由主義體制所建立的系統下，最大受害者是當今的青年世代，這是眾所皆知的事實。而青少年世代透過觀看上一代的人生感到絕望。在這種前提下，極少數（即將的）勝者除外，大多數（即將的）敗者便陷入自我厭惡的危險中，可能導致多種不可挽回的結果。為了克服自我厭惡，有些人討厭

不相干的他者；有些人罹患憂鬱症，成為自己的加害者同時也是被害者。不論過去或現在，成長本身即包含隨時受傷的可能性，但再加上新自由主義所灌輸的自我厭惡感，造成連自身都受到傷害的局面。以此脈絡來看，BTS最近所傳遞的訊息，像是以下這幾句，我認為他們會這麼說真是太理所當然，也太合適了。

"Be yourself
Speak yourself
Love yourself"

「我們終於成功愛上自己了，希望你也可以。」如果說嘻哈音樂是以Swagger為名，誇耀競爭獲勝者的自滿，換上新自由主義的系統來看嘻哈Swagger，BTS會說，無論你是誰都有資格被愛。從這點來看，能感受到兩者不同的性質，值得認同。在批評「BTS曼特羅mantra 33（愛自己）」只是

33. 在梵文中，曼特羅是給予其他人恩惠和祝福、保護自己的身體、統一自我思想或為了得到醒悟而背誦的咒語。

廉價「自我安慰」的流行變種前，應該謙虛承認他們對全世界青少年帶來的影響力，這個曼特羅若能讓我們這代青少年脫離自我厭惡，使他們的靈魂變成真正的「防彈」靈魂，那該有多幸運啊！

申亨哲 文學評論家。1976年春天出生。1995年春天起在首爾大學國語國文學科攻讀十年，2005年春天開始書寫文學評論，自2007年夏天起擔任季刊《文學村》的編輯委員，2008年冬天出版第一本評論集《沒落的論理》（音譯），另出版《感覺的共同體》（音譯）、《準確的愛情實驗》（音譯）、《學習悲傷的悲傷》（音譯）等書。現任朝鮮大學文藝創作學科教授。

地球上最好的流行音樂團體 BTS

BTS以《花樣年華》創造全新模式，
最終透過《LOVE YOURSELF》將音樂水準與地位提升至新境界。
當迎來超越K-pop最佳團體之名，
成為新一代世界流行音樂的瞬間。

BTS: THE REVIEW 3

LOVE YOURSELF 承 'HER'

（2017，迷你專輯）

從《WINGS》到《YOU NEVER WALK ALONE》，描述青春歷經「誘惑」的成長和矛盾，同時將對同代年輕人鼓勵和安慰的訊息作為核心的BTS，透過新系列《LOVE YOURSELF》挑戰至今未曾探索的問題：或許是更根本的問題和答案，也就是從愛情中領悟到的「愛自己」，雖然愛情主題與以往專輯調性不同，但這種延續前作的敘事邏輯與音樂緊密連結，產生強烈說服力。

《HER》是承接穿插的影像作品《Euphoria》中提示的「起」，負責開啟專輯「承」，可以評價為一部傳記式作品。從敘事結構上來看，是一張描寫愛情的喜悅和心動的專輯，可能也因為同年在BBMAs上獲得「最佳社群媒體藝人 Top Social Artist」獎，開始作為世界級團體受到關注，專輯脫離前作的沉重氛圍，走向明朗、充滿活力的樣貌，特別是收錄的音樂並存著實驗性與折衷調性，不僅對現有粉絲，對大眾也具有渲染力。

Jimin的獨唱曲〈Serendipity〉足以評價為BTS歌手生涯中，最令人印象深刻的獨唱曲之一；身為嘻哈團體毫無保留展現其本質的〈MIC Drop〉、〈Go Go〉和

〈Outro: Her〉全都很傑出，不過比起前作更強調流行音樂組合面貌的〈DNA〉及〈Best Of Me〉，這兩首歌是整張專輯核心基調的決定性歌曲。考量到迷你專輯的特性，雖然不能收錄更多元和更有深度的作品有些可惜，但這樣的缺憾被續作《LOVE YOURSELF 轉 'TEAR'》一掃而空。

1 Intro: Serendipity

**"你是我的青黴素
拯救我"**

Slow Rabbit, Ray
Michael, Djan Jr,
Ashton Foster, RM,
"hitman" bang

Produced by Slow
Rabbit

BTS所有Intro中，這首可說是最細膩柔軟的瞬間。以上一張專輯為起點，Jimin的華麗嗓音仿若絲綢，細緻優雅地包覆歌詞，「三色貓」和「青黴素」等新穎歌詞帶來美學上的樂趣，還有象徵性的「只是 只是」發音，是讓Jimin「可愛」的一面散發光芒的手法。色彩與前張專輯的沉重感不同，明確定位了專輯調性。

2 DNA

**"別擔心 love
這一切都不是偶然"**

Pdogg, "hitman"
bang, KASS,
Supreme Boi, SUGA,
RM

Produced by Pdogg

更進一步強化在〈Blood Sweat & Tears〉中作為流行音樂團體的整體性變化。音樂上是首非常簡潔、感性的歌曲，新穎且實驗性的聲音不只停留在嘗試，而

是歸納成讓更多人可以接受的方向，顯得更為突出，他們的音樂總是如此，突破常在流行樂中聽到類型上的慣性，這份努力讓人印象深刻。開場的口哨聲、Drop部分以未來貝斯^Future Bass為基礎的獨特布局，確認了BTS已來到引領整個K-pop圈的位置上。這是一首正式向2017年起展開BTS現象的信號彈。

3 Best Of Me

**"即使我們之間沒有約束
　也存在相愛的方式"**

Andrew Taggart,
Pdogg, Ray Michael
Djan Jr, Ashton
Foster, Sam
Klempner, RM,
"hitman" bang,
SUGA, j-hope,
ADORA

Produced by Andrew
Taggart, Pdogg

《HER》中另一首象徵新挑戰的歌曲，雖然很難說曲調與BTS過去的音樂完全不同，但值得關注的是隨著美國流行樂的最新趨勢，色彩變得特別強烈。電子舞曲組合老菸槍雙人組^The Chainsmokers成員安德魯·塔加特^Andrew Taggart的流暢製作，將這首歌創作成BTS中最具親和力的流行樂，歌曲中變身為歌手的SUGA也是隱藏的欣賞點。

LOVE YOURSELF 承 'HER'

4 Dimple

**"是天使留下的失誤
　還是深深的 一吻"**

Matthew Tishler,
Allison Kaplan, RM

Produced by Matthew
Tishler, Crash Cove

從作曲到製作，是唯一Big Hit音樂家團隊未經手的歌曲。不拐彎抹角、簡潔傳遞核心訊息，並快速進入副歌部分的構成，是充分展現美國最潮流的電子流行核心的作品。主唱隊中Jimin靈活的律動groove將歌曲可愛清新的魅力詮釋得淋漓盡致，也是為專輯製造浪漫氛圍的歌曲。

5 Pied Piper

**"就像明知危險仍被吸引的禁果般
　我的笛聲將喚醒一切"**

Pdogg, JINBO, KASS,
RM, SUGA, j-hope,
"hitman" bang

Produced by Pdogg

〈Pied Piper〉即吹笛子的男人，這個主題本身就很獨特，但從音樂角度來看，也是BTS音樂中特別「突出」的歌曲，有如拖著步伐緩慢走在迪斯可律動groove上，歌曲的情感並沒有戲劇般湧上，簡單來說屬於相

當「沉靜」的歌曲，不過使用假聲一下子提升動力而爆發的副歌部分很令人滿意。

6 Skit: Billboard Music Awards Speech

Produced by Pdogg

還需要說些什麼呢？這是K-pop歷史性的時刻。

7 MIC Drop

"抱歉了 Billboard
抱歉了 worldwide
兒子太火紅 抱歉了 媽媽"

Pdogg, Supreme
Boi, "hitman" bang,
j-hope, RM

Produced by Pdogg

如果說專輯前半部代表BTS轉變為流行音樂組合的歌曲，那麼〈Skit〉之後的最後三首歌，尤其是〈MIC Drop〉，是完整展現BTS身為嘻哈偶像的歌曲。無論播放歌曲的哪個部分都能知道是這首歌，令人印象深刻的節奏，與SUGA比起任何時候都更充滿信心的「Swagger」完美融合，雖然也喜歡原版帶有稍微更

LOVE YOURSELF 承 'HER'

粗獷些的感覺，但電子舞曲超級巨星史帝夫青木^{Steve} Aoki，用感性製作出散發光芒的重混版，稍微更有大眾化的勢頭，難分高下。獲得美國唱片業協會 ^{Recording Industry Association of America}（簡稱RIAA）白金唱片 ^{Platinum Record}（銷售達一百萬張以上紀錄的唱片）的認證，也是在美國市場最成功的單曲。

8 **Go Go**

"YOLO YOLO YO
揮霍趣 揮霍趣 揮霍趣 [34]"

Pdogg, "hitman" bang, Supreme Boi

Produced by Pdogg

雖然多少被〈MIC Drop〉的強勢掩蓋光芒，但由於是首次嘗試拉丁貝斯的陷阱嘻哈音樂，歌曲中蘊含批判的訊息，是值得細細品味的歌曲。有趣的是，美國現在的陷阱音樂偏離根源，過於「享樂主義」的傾向遭受猛烈批評，這首歌則反而對象徵「YOLO」或

34. 「揮霍」加「趣味」組成的新造詞，比喻日常生活中透過少量揮霍而感到愉悅。

「揮霍趣」的「一次主義[35]」人生觀，既一針見血卻也指出這種生活方式必然會流行的社會結構性理由。

9 Outro: Her

"我所有 wonder
的 answer
I call you her her
Cuz you're my tear tear"

SUGA, Slow Rabbit,
RM, j-hope

Produced by SUGA,
Slow Rabbit

在全部作品中，最出色展現BTS對舊學派嘻哈的關心和專業技術的歌曲。流暢演奏爵士樂和音的前半部，讓人想起九〇年代爵士嘻哈的全盛時期；RM於開頭進入厚重的饒舌，則使人聯想到八〇年代全民公敵組合的Chuck D或九〇年代的嘻哈明星2Pac，帶來一種古典的感覺。即使沒有強烈的節奏，仍悠然發揮饒舌趣味，也是一首證明饒舌成員已然成熟的歌曲。

35. 指抱持一次就想獲得大量財富或成功的思想。

10　Skit: Hesitation and Fear (Hidden Track)

Produced by
"hitman" bang,
Pdøgg

偶像是販賣華麗的職業，BTS也是經常強調其華麗和
成就，及表現出自信滿滿的組合，但BTS在歌名「猶
豫和恐懼Hesitation and Fear」下，「反省」他們成功的樣
子，K-pop偶像音樂圈中還有如此坦率的案例嗎？他
們在似乎難以承受的巨大成功面前，不沉醉於現在的
樣子，總是回頭看自己一路走來的歷程。

11　Sea (Hidden Track)

"想擁有大海 將你一飲而盡
但喉嚨卻比之前更加乾涸
我抵達的此處是真正的大海嗎
還是藍色的沙漠"

RM, Slow Rabbit,
SUGA, j-hope

Produced by RM

對BTS，特別是隊長RM而言，大海是不滅的主題，
這個主題總是反覆出現新的變化，之前曾是大海的沙
漠。在試煉中看見希望雖然常見，但在「有希望的地
方伴隨絕望」的自覺中，對主流K-pop偶像音樂中能
見到「為了試煉必須絕望」的深刻感悟令人驚豔。

談論A.R.M.Y引領的
新K-pop

「BTS流行樂」的含義和K-pop樂迷的分化局面

代表「嘻哈偶像」和「敘事真實性」的BTS，其「脫離K-pop」的方法論，是從現有偶像產業目標，針對無國籍或多國籍的國際商品，所產生的重要進化。這與YouTube和社群媒體等新媒體的特點相吻合，創造出史無前例的國際「現象」，但BTS現象在人氣強度和本質上，與其他偶像具有根本性的差異，最重要的是這個現象不是以「病毒式傳播」，而是堅固的粉絲群為基礎，另外，從不同於以往「韓流」的層級，大

規模吸取新聽眾的結果來看，也有必要與K-pop的人氣分開思考。BTS是K-pop圈造就的組合，基本上也是倚靠K-pop樂迷成長的團體這點毋庸置疑，但在BTS首次於美國亮相的2014年後情況驟變，BTS超越K-pop樂迷，吸收了廣泛的音樂粉絲是明顯的事實，而如此凝聚的粉絲們，透過線上和線下將自己定義為BTS的粉絲而非K-pop樂迷，這是非常有趣的變化，最重要的是，這股趨勢是以美國市場為中心形成的。

透過BTS在美國市場的發展和粉絲成長的歷史，可以更加理解這個背景。如同先前提到，BTS在2014年以新人團體的身分，參加了KCON，從粉絲見面會活動和表演中，獲得意想不到的好評，以KCON舞臺為導火線的BTS人氣，經過隔年展開的全美巡迴演唱會，在美國國內廣泛擴大。《花樣年華》作為中小型經紀公司所製作的專輯，首次登上《告示牌》排行榜，從這個時期開始，完全在美國當地媒體的實際關注和支援下大步邁進。一年後，在2017年舉行的BBMAs獲獎，並受全美音樂獎American Music Awards（簡稱AMAs）邀請演出。美國主流音樂產業接連示好，帶有美國比韓國更早認定BTS現象的重要涵義，且某種意義上暗

示其所有權在美國。此外，隨著BTS於2018年再次受到BBMAs欽點為獲獎者，開始漸漸出現分析，認為他們在美國當地的知名度，已超越K-pop這個類型所能解釋的範疇。

為了解BTS取得「源自美國」成功的本質與其獨特性，就要關注2017年《LOVE YOURSELF 承 'HER'》專輯前後，在美國K-pop社群內發生的一場爭論，也就是「BTS是不是K-pop」的爭論。所謂「粉絲戰爭fan war」中，關於「誰更好」的舌戰，不僅在韓國，也經常在美國K-pop社群中發生，與其說有什麼特別的契機或原因，不如說是當時最有人氣的團體們，還有最大的粉絲群之間，以網路進行交流的混亂中，時而良好時而氣勢嚴峻地擴大戰線，但圍繞BTS的爭論從幾個方向來看，局面都非常獨特。首先，該爭論並不是始於特定粉絲間的競爭，而是以K-pop論壇和推特為主，在K-pop樂迷和BTS粉絲間形成的戰線，雖然無法掌握確切的時間，但可以推測BTS在美國取得成功的前後，K-pop樂迷中，BTS的存在感開始提升，以社群媒體等為中心，他們和現有K-pop樂迷之間，就BTS音樂的本質差異展開舌戰。

BTS首次於美國亮相的2014年後情況驟變，BTS超越K-pop樂迷，吸收了廣泛的音樂粉絲是明顯的事實，而如此凝聚的粉絲們，透過線上和線下將自己定義為BTS的粉絲而不是K-pop樂迷，這是非常有趣的變化。

當然這局面不單只是出自於樂迷間音樂喜好的差異，引發這場爭論最根本的原因，是BTS的成功怎麼看都是極其意外的，例如儘管不是瞄準美國而準備的組合，最終卻成為美國最成功的團體；並非「三大」大型經紀公司的團體，卻登上《告示牌》排行榜，由此可推測，這全靠粉絲們的力量。《WINGS》專輯以專輯榜第二十六名的紀錄重新書寫K-pop歷史的巨大成功，接著於2017年BBMAs中獲獎、AMAs的邀請演出，全都是BTS創下「特殊性」成就的案例。而且以這時期為中心，原本在K-pop樂迷中，用於類似玩笑或嘲弄的詞彙「BTS流行樂[BTS-pop]」，擁有了全新、正面的意義，A.R.M.Y的BTS流行樂宣言，在社群媒體和新聞網站Reddit、K-pop入口網站allkpop等傳播下，經常擴大為深入的音樂討論，隨著時間推移，性

質也轉變為試圖將BTS與現有K-pop分開理解。

從一般人的觀點來看，可能會視為K-pop樂迷間常見的心理戰，當然，並不是所有歌手的粉絲都喜歡這種新分類或爭論，但這個現象暗示了在此前普遍被稱為「韓流粉絲」或「K-pop樂迷」的美國K-pop樂迷，產生了變化，這點非常有趣。回顧一下K-pop正式圖謀世界市場的兩千年代中期後的情況，碰巧遇到各種K-pop部落格及線上雜誌如雨後春筍一般登場，還有透過社群媒體服務，而聲勢爆發性茁壯的美國K-pop粉絲團，他們在網路上經常被稱為「KPOPPER」的「多團粉絲[36]」是主要特徵，廣義來看，他們可以視為「韓流粉絲」的一種，基本上擁有追電視劇、電影、音樂等韓國大眾文化的強烈喜好。在音樂方面，則有持續支持自己「最愛成員[bias]」所在的團體，及其所屬經紀公司音樂的傾向。美國K-pop樂迷的「多團粉絲」傾向，是過去十多年來，一直在美國介紹包含K-pop等韓國大眾文化的Koreaboo、Soompi、

36. 編註：指對k-pop有興趣，不單純只喜歡一個偶像團體的群眾。

allkpop等有力媒體的特性，也是經營K-pop的Reddit
等一般社群留言板上常見的文化。

美國K-pop樂迷具有的「多團粉絲」傾向，不論在
BTS登場前或後，都是支撐整個產業的主力，最容易
理解的，就是在美國舉行的韓流慶典「KCON」的成
長。PSY〈江南Style〉掀起熱潮的2012年，網路韓流
媒體Koreaboo和CJ首次策劃了這場活動，之後每年都
創下顯著的成長，直到2018年光在洛杉磯就動員將近
十萬名觀眾，形成名副其實的韓流慶典。這場活動包
含住宿費、機票在內，每人支出超過兩百萬韓圜 37，
僅此一項飛躍性的成長，就足以確認全K-pop樂迷依
舊如故的存在感，然而在這樣的情勢下，也能覺察到
變化的細微徵兆，就是BTS現象和粉絲A.R.M.Y的出
現。儘管前面已提到BTS的成功具有特殊性，不過也
感受到他們的粉絲A.R.M.Y超越現有的K-pop樂迷，
走向新的粉絲型態，例如2016年KCON的現場氛圍，
即使有眾多其他知名歌手團體出演，也彷彿是BTS的

37. 約新台幣五萬多元。

單獨演唱會般，尤其當時BTS尚未正式躋身明星行列，可以預想那時在美國，已經形成力量不輸現有K-pop樂迷的BTS粉絲團。此後隨著BBMAs和AMAs等K-pop無法征服的舞臺，BTS的獨奏體制變得更加堅實，這樣的趨勢不只反映在現場人氣或排行榜的結果上，還表現在Google搜尋趨勢等大數據上，自2016年起，美國關於BTS的搜尋量開始超越「K-pop」這個關鍵字的搜尋量，而後出現高達六倍的差距，與同時期其他K-pop藝人相比，也能看出差距；另外，不僅K-pop，其他團體的搜尋量也同樣提升，可以看出兩種趨勢不一定會排他，一定程度上是各別存在的。雖然最終BTS在美國市場的活躍度和粉絲群的擴大，與K-pop成長軌跡相似，但應該視他們為在獨特的「多團粉絲」文化間騰出空隙，開始走出自己的路線，同時也代表之前使用「韓流」這個關鍵字所解釋的K-pop研究，需要全新的觀點。

再回到必然的提問，BTS是如何吸引美國「A.R.M.Y」們的堅定支持？粉絲經常提出主張BTS「不同」的根據，就是音樂的獨創性，BTS的音樂顯然以美國流行音樂為基礎，卻在他們接觸的美國流行音樂，與現有

K-pop間走出了不同的樣貌，其中也有人主張BTS的音樂相對帶有較濃烈的韓國色彩，或指出他們音樂中有K-pop偶像音樂中很難發現的「忿恨」和「悲傷」情緒、對「青春」的談論，甚至是對社會和世態的批判，還有則是歌詞和態度的真實性。美國BTS粉絲描繪BTS音樂時，喜歡使用「genuine（真誠的）」、「authentic（具有真實性）」、「raw（未加工）」等辭彙，他們一致認為這是與現有K-pop偶像音樂的重要區別。對音樂的判斷當然是主觀的，很難只透過作品就能確認藝術家的真心，但只要是仔細聆聽他們的音樂和歌詞，便能認同這些想法，他們主張BTS的區別不是從音樂這個結果，而是可以在過程和態度中尋得。前面多次提及，BTS是K-pop偶像團體中，極少數能積極反映成員們個人觀點的組合，他們一起參與作曲工作，將自身感受到的生活如實寫入歌詞等態度，滿足了嘻哈或放克等流行音樂，在藝術家本質必備的要件「真實性」。現有K-pop偶像音樂主要以多種類型作曲家們的音樂創作營方式製作，反之，BTS的音樂由Big Hit製作人團隊，和BTS成員們同甘共苦緊密創作。BTS身為非主流，既不是K-pop產業的主流，也不是出身於所謂三大經紀公司，這點也是賦予

他們音樂意義與差異化的間接因素。在主流K-pop的權力下，BTS是相對未能受到矚目的非主流樂團，這個獨特位置如實反映在音樂上，對於尤其執著於音樂訊息和真實性的美國大眾來說，BTS提供了K-pop偶像意想不到的一面，為粉絲們帶來一種自豪感，這樣的自豪感成為粉絲自發活動的重要動機。

主張或同意BTS流行音樂和K-pop不同的一部分人，開始逐漸有意識地將自己劃分成非K-pop樂迷，他們對K-pop尤其是對整個偶像音樂毫無興趣、有時還表現出否定態度。自從2014年BTS於美國登場後，在各種K-pop相關的慶典或表演中，與BTS粉絲們見面交談時，經常聽到的反應之一是「雖然喜歡BTS，但未曾喜歡過其他K-pop偶像音樂」，這對一直將以「多團粉絲」為主的韓流粉絲，和K-pop粉絲劃上等號的我而言，不得不說是個相當震驚的變化。事實上我之所以更留心這種變化趨勢，是因為抱持著一個疑問，不知道這是否能代表美國K-pop粉絲的變化。目前為止的K-pop全球化與在地化，一直將「韓流」假定為大架構，並將K-pop的人氣視為子概念，新聞界和學術界也抱持這個共同觀點，在相當程度上仍是有效的

雖然最終BTS在美國市場的活躍度，和粉絲群的擴大，與K-pop成長軌跡相似，但應該視他們為在獨特的「多團粉絲」文化間騰出空隙，開始走出自己的路線，同時也代表之前使用「韓流」這個關鍵字所解釋的K-pop研究，需要全新的觀點。

分析架構，這樣的分析之所以無法避免，是因為基本上韓國文化的消費，在美國僅占非常微小的比例，是針對所謂的「狂熱」粉絲而非一般大眾，但BTS的成功超越了K-pop這類型的影響力，隨著他們一起擴張的粉絲活躍的影響力，也說明了必須重新調整現今對於K-pop的觀點。

在此將全球K-pop粉絲的歷史縮小至北美市場。在K-pop正式登陸美國之前，也就是到兩千年初期為止，K-pop粉絲主要是以拖網式與韓裔或亞裔美國群體建立連結，大部分都具有極度狂熱的傾向，其中還有許多從J-pop移轉而來的白人粉絲，他們是主要沉醉於亞洲文化或語言等所謂亞洲文化的「狂熱分子」，但2005年YouTube成立後，K-pop粉絲跨越亞洲或部

分狂熱白人，結合黑人、拉丁美洲人等人種全方位迅速擴大，這之中有不少人對K-pop毫不關心，或是不熟悉韓國文化，對他們來說，其本意並不是以K-pop的類型消費BTS，而是能夠與他們所喜歡的本國流行巨星亞莉安娜·格蘭德^{Ariana Grande}、小賈斯汀^{Justin Bieber}和1世代^{One Direction}等並列的另一名流行巨星。如果摒除K-pop一詞帶來的錯覺、韓國音樂家此一範疇給人的既定印象，就可以明白這之間存在著兩種完全不同的走向。

BTS的登場與成功是K-pop粉絲分化的重要催化劑，從這點來看是另一次革命。長期以來看成同一類型的K-pop偶像粉絲，透過BTS現象所引發市場的擴大、人種的多元化、在主流市場的成功等，首次出現具有意義的分化局面，依此請求對K-pop粉絲概念的界定，進行根本性修改的可能性逐漸提高。雖然形成K-pop圈，但BTS並未遵循此公式的成功，以及從K-pop「多團粉絲」中獨立出BTS流行樂的新方向性，日後分析K-pop產業策略將需要新的觀點。最終，BTS現象似乎也暗示了K-pop的未來，有機會轉變為不拘泥於K-pop這一範疇的「個體化」，和「脫

離韓國」的徵兆。

韓國流行音樂評論界眼中的
BTS現象

韓國大眾音樂賞 評選委員主席 **金昌南**

隨著BTS在美國等海外掀起的高人氣，開始受到主流媒體的關注，那些懷疑BTS海外人氣的眼光也逐漸消失。儘管如此，也未能好好討論他們在韓國流行音樂圈中是怎樣的存在，以及音樂上的成就具有什麼意義，他們並不只是受歡迎而已。從這個意義來看，BTS在韓國大眾音樂賞KMA的提名和獲獎，是客觀觀察其地位的重要依據，因為這是韓國唯一優先考量音樂成就、評論性質的流行音樂頒獎典禮，與其他主要以人氣為評選標準的頒獎典禮不同，品味上比任何人都挑剔的音樂評論家們，對BTS提出什麼樣的客觀評價呢？在此與評選委員主席金昌南教授兼評審委員進行了一場對談。

金榮大

BTS正在書寫韓國流行音樂的新歷史，特別是海外的反應更加熱烈，其中在美國這個足以稱之為流行音樂發源地的成功令人驚奇。我認為2010年後的全球K-pop可概括為「PSY」和「BTS」兩個關鍵字，雖然小時候也聽過很多美國流行音樂，但對於老師生活的時代而言，長期以來「流行樂」指的就是美國音樂。從一九八〇年代開始，身為一直親身經歷，且研究現代韓國流行音樂發展過程的評論家，對於K-pop在海外市場的成功，特別是BTS在美國市場的成功，感觸肯定有所不同。

金昌南

是的，讓我再次想起用收音機聽流行歌曲，用韓文發音抄寫英文歌詞並跟著唱的日子，那個時候只覺得《告示牌》排行榜是其他國家的故事而已，一九七〇年代後期，當聽到日本二人女子團體粉紅淑女Pink Lady登上《告示牌》排行榜時，心想「日本果然是先進國家啊」，完全沒有抱持期待有一天我們的音樂能夠上榜，但現在聽到美國粉絲用英語發音寫下且背誦BTS的韓文歌詞，還看到韓文歌詞大合唱的場面，覺得是一件非常厲害的事。

金榮大 究竟應該將BTS的成功視為例外的現象，還是主流 K-pop的成功，又或是應該看作是韓國流行音樂圈 整體水平提升，現在仍無法確定。

金昌南 雖然認為說稱霸世界或宣揚國威，沉醉於「國家中 毒」有點不妥，不過至少會出現一次感到欣慰和自 豪是很自然的。但看到BTS的成功，心情不一定全 然喜悅，因為PSY和BTS的成功，並不代表整個韓 國流行音樂圈的發展成功，在他們的全球成功故事 背後，韓國流行音樂圈的現實依舊存在，像是類型 或時代多元性日漸式微。BTS的成功故事可能是所 謂的K-pop成功神話，但我認為應避免這被誤解為 整體韓國流行音樂的成功。

金榮大 在您擔任評選委員主席的韓國大眾音樂賞（以下簡 稱KMA）中，2018年初BTS意外獲得「年度音樂 人」的獎項；2019年也在KMA中被提名為主要獎 項的入圍者，處於得獎可能性很高的狀態，比起只 看大眾性和紀錄的一般頒獎典禮，在更重視音樂成 就的KMA中，使得BTS的音樂持續受到提名和認 可本身，就是一件很有意義的事情。身為評選委員

主席，如何分析其中的意義？

金昌南　　　　　KMA的「年度音樂人」是綜合評價音樂的藝術成
就水準、一年間的活動、圈內產生的影響力與社會
影響等的類別，從這些意義來看，認為BTS獲獎是
理所當然的事情。我想2019年KMA無論如何也會
對BTS的成果，進行深入討論和評價[38]。

金榮大　　　　　考慮到KMA的性質，偶像團體首次獲得「年度音
樂人」的紀錄也是很重要的部分，不是很像美國流
行音樂偶像，在葛萊美獎Grammy Awards中獲得年度專
輯或年度製作一樣嗎？如果BTS今年在KMA再次
榮獲主要獎項，我認為將超越韓國大眾音樂獎層
面，成為流行音樂史上的歷史紀錄。

金昌南　　　　　雖然KMA存在無視K-pop和偶像音樂的誤解，但
只要稍微觀察過去的得獎紀錄，就能明白絕對不是
這麼一回事。由於KMA是基於頒發不同音樂類型

38. BTS於第十六屆二〇一九年韓國大眾音樂賞連續兩年榮獲「年度音樂人」的獎
項，這不僅是首位K-pop團體，也是KMA歷史上最初的紀錄。除此之外〈FAKE
LOVE〉也獲得「年度歌曲」及「最佳流行歌曲」的獎項。

獎項的屬性，因此與主流K-pop音樂家相比，各種類型的獨立音樂家可以獲得多一些獎項。當然偶像團體的音樂也逐漸進化，越來越多自己寫歌創作的藝術家型偶像，雖然是個人的想法，不過我認為BTS是目前為止K-pop潮流中發展最完善的組合，從某些方面來看，也許他們驚人的外在成果掩蓋了音樂上的表現，但我想無關他們的商業成果，應該針對音樂成就進行更認真的評價。

金榮大　　　　　各式各樣的媒體已經對他們的成功進行大量分析，我將他們評價為K-pop的新典範，也很好奇比我更長時間關注韓國流行音樂圈的您，認為只屬於BTS的成功要素是什麼？

金昌南　　　　　關於BTS的成功原因，像是普遍媒體所分析，好的音樂、帥氣的舞蹈、高品質的音樂錄影帶、卓越的時尚感和外貌、引起世代共鳴的歌詞、與粉絲的活躍溝通等大致上都有同感，只不過這些要素都是其他偶像們所具備和追求的，因此從這個意義來看，BTS的成功可以視為更努力、更用心創造每一個要素的結果。

金榮大	尤其在最近偶像音樂的洪流之中，BTS的發展在各方面都很突出，現在已經到了很難與其他K-pop或偶像團體相提並論的情況。
金昌南	如果再加上一點我個人所感受到的，BTS更強烈突顯他們屬於藝術家的自我意識，相較之下這點是其他偶像團體無法成功之處。一般提到偶像，會出現「由經紀公司打造」的強烈形象，難以欣然承認他們在藝術上的自我意識；相反的，我認為BTS成功強調他們是「自我思考的自主存在」和「以自己的方式講述自身故事的音樂家」，同時也代表著成功展現偶像音樂時，經常被認為缺少的真實性。
金榮大	從這點來看，BTS既是偶像，又身為「偶像脫離」的團體，與前面教授所說的進化形態有相同脈絡，也是我評價他們為K-pop「替代方案」的理由。
金昌南	再補充一些的話，則是BTS對待自己粉絲的態度，BTS在說得獎感言或表達感謝時，總是最先提及A.R.M.Y，不同於其他偶像將經紀公司老闆放在首位。以粉絲的立場而言，不得不對BTS「不是其他

人，而是感謝我」的態度而感動。

金榮大 如果沒有A.R.M.Y們奠定由下而上、所謂「草根」運動的熱情支持，便不會發生全世界的BTS現象。從這點來看，我認為應該從不同於現有韓流的觀點來理解，是否能夠指出BTS的成功在文化史上所具有的含義？

金昌南 我認為現在談論BTS在文化史上的意義為時過早，但可以肯定他們是K-pop全球粉絲不會忘記抵達巔峰的歌手。我特別關注BTS粉絲所展現的驚人活力，像是對於最近BTS成員T恤事件的始末，A.R.M.Y所製作的《White Paper Project》著實令人驚訝。

金榮大 我看了這份研究後，認為是出色的例子，可以向那些一直將偶像音樂的粉絲稱之為「迷（迷妹／迷弟）」而無視他們的人，展示粉絲已經發展至什麼程度。像一篇寫得很好的論文，從資料調查到犀利分析，是評論家們都不敢輕易嘗試的工作，我認為反而因為是粉絲才有可能做到。

金昌南 ──────── 是的，這不只是單純的粉絲進化，甚至認為是年輕
世代積極參與對社會議題發聲的新型態。當然這究
竟是不是一種新的參與方式，以及對現有的社會秩
序會產生什麼樣的裂痕，還有待觀察。

金昌南　聖公會大學新聞傳播學系／文化研究所教授。擔任韓國大眾音樂賞評選委員主席、韓國大眾音樂學會會長，另著有《理解流行音樂》（音譯）、《大眾文化、歌唱運動與青年文化》（音譯）與《金民基》（音譯）等書。

HOPE WORLD BY J-HOPE

（2018，混音帶）

如果要從BTS所有音樂中選出最驚豔的作品，我會毫不猶豫選擇j-hope的《Hope World》，驚豔的原因無他，而是因為這張專輯的主體，是一直以來在音樂上未能受到太多矚目的成員j-hope。雖然j-hope身為BTS的主舞，是負責表演的核心成員，但在饒舌隊RM和SUGA之後擔任副饒舌的角色，他歌唱和音樂的能力完全沒有得到驗證機會。

j-hope的首張混音帶是穿梭在繁忙的巡迴演唱會行程中，抽空延伸創意完成。饒舌歌手們的混音帶是聚焦於「饒舌」而多少有些粗糙的創意選集，然而這張作品在短短不到二十分鐘的時間裡，也具備不輸正規專輯的創意和扎實的完成度，這點非常獨特。雖然音樂上積極運用「饒舌」要素，但展現了從九〇年代浩室音樂到最新的陷阱音樂節奏等多樣編曲，比起嘻哈專輯，帶來更豐富多彩的流行音樂專輯感，最重要的是，無論播放哪首歌曲，都如實展現身為「j-hope」藝術家以及本人個性的音樂，絕對不能輕易錯過。

Big Hit的製作人團隊，為了製作出能突顯j-hope身為BTS

成員兼個人歌手優點的音樂而費盡心思，與BTS的音樂擺在一起聆聽時，其敘事和聲音具有充分的連貫性，誕生了突顯j-hope積極、樂觀、淘氣個性的音樂，是一張與BTS的正規專輯一同聆聽，也不感到違和的作品。

1 **Hope World**

DOCSKIM, j-hope

Produced by
DOCSKIM

這首歌運用潛水音效開場，以獨特的愉快氛圍揭開專輯名稱，與j-hope身為藝術家的決心。從法國近代科幻先驅儒勒・凡爾納^{Jules Verne}的小說《海底兩萬哩》構思歌詞，其中蘊藏了幾個含義，表面上來看，帶有呼喚聽眾們前往自己世界的「邀請函」之意，但這世界是個尚未顯露、未能獲得公開機會的隱藏世界。「Hope World」指的是團體活動期間一直保持的音樂熱情，還有現在才公開的自身創作j-hope的世界，同時也是樂觀的「希望^{hope}」世界。

2 **P.O.P** (Piece Of Peace) **Pt.1**

j-hope, Pdogg

Produced by j-hope,
Pdogg

這首歌是專輯中最嫻熟、無可挑剔的精湛歌曲。添加使人聯想到鋼鼓的罕見律動^{groove}聲，營造出適合夏天的清爽拉丁氛圍。歌名中提及的「和平」，比起純粹戰爭或衝突的反義詞，其意思更像是沒有憂愁或挫折的平靜狀態，從這個意義上來看，「和平」也是他的

名字「希望」的另一面。如果第一首歌〈Hope World〉是Intro的話，這首歌可說是蘊含專輯主題的核心歌曲，和聲和節奏的開展非常愉快卻隱含著微妙的孤獨感，也隱約流露他作為藝術家思索的樣貌。

3　Daydream（白日夢）

Pdogg, j-hope

Produced by Pdogg

從編曲的角度來看，是一首性質最不同的歌曲，揉合八〇年代後期到九〇年代初期所流行的浩室音樂和狂派舞，其節奏、聲音等多重要素，副歌的低音歌唱與旋律形成獨特的和諧。嘗試轉換前兩首歌的積極樂觀氛圍，選擇「白日夢」而非「夢想」的呈現方式，也可能是為了表現歌詞所蘊含的複雜層面，關於各種無法妥協的念頭，但以「白日夢」作為幻想和想像的媒介，無法改變事實這點j-hope不可能不知道，因此最終這首歌代表身為偶像、身為藝術家掏空腦海中滿載的念頭，作為暫時出口的「休息」。

4 Base Line

j-hope, Supreme Boi

Produced by j-hope,
Supreme Boi

這首歌在音樂上的獨特之處，是聽不出任何間隙，即使直接從副歌開始也是如此，因為沒有特殊的變奏和跳躍，單調的流動flow重覆行進。儘管如此，歌曲的律動groove、簡約而不失幽默的氛圍仍令人印象深刻，可以說是純粹又明確的創意，且未添加任何修飾元素的成果。

5 HANGSANG (Feat. Supreme Boi)

Supreme Boi, j-hope

Produced by
Supreme Boi

專輯中展現最BTS，同時也是最具標準規格的嘻哈音樂歌曲。在涼爽氛圍的歌曲中，完美融合淡淡炫耀成功的訊息，但歌詞中的Swagger並不讓人單純感到幼稚或討厭，是因為能夠從歌名中的「總是HANGSANG」推敲出蘊含以「兄弟情」和「友情」為基礎的訊息。

6 Airplane

j-hope, Supreme Boi

Produced by j-hope, Supreme Boi

雖然在〈HANGSANG〉中出現線索,但飛機是BTS音樂中象徵成功的代表關鍵字。將飛機比喻為成功本身在流行音樂中並不獨特,不過在BTS和j-hope的音樂中,聽起來更像是訴說他們的出身和背景,帶著滿腔熱情來到首爾、懷抱歌手夢想,直至成為世界級明星這難以置信的成功故事。飛機是這難以置信的成功故事中不可或缺的要素,也往往象徵成功本身,對自己的位置仍然沒有真實感,且感到有些不確定的同時,飛機作為一個空間,提供了土地上的所有煩惱都顯得微不足道的視角,成為他們重要的素材。

7 Blue Side (Outro)

Hiss noise, ADORA, j-hope

Produced by Hiss noise, ADORA

藍色同時是歲月長流與憂鬱意象的顏色,這首歌完美揉合兩種形象。整體情緒與BTS的〈Sea〉相連,更為平靜描繪模糊的記憶、被遺忘的悲傷、孤獨、淒涼、遺憾和留戀等複雜的內心。

LOVE YOURSELF 轉 'TEAR'

（2018・正規專輯）

BTS《HER》風靡全球，某方面也使他們面臨前所未有的壓力。在國內外開始將他們視為音樂家或藝術家，而不是又一個常見K-pop團體，在這種種視線下，他們透過比過去都更真摯、悲壯且沉重的作品回應，專輯名稱也以非常切合時宜的《TEAR》命名。

透過BBMAs的新歌首演舞臺發表的〈FAKE LOVE〉，是定義該張專輯的歌曲，兼具現有偶像流行音樂中難以聽到的悲壯美、浪漫氣息與文學感性。專輯中充滿完成度更扎實的歌曲，〈The Truth Untold〉是BTS歌手生涯中音樂純度最高的演唱曲之一；〈134340〉則具有絕佳的實驗性編曲與知性氛圍；〈Magic Shop〉是專輯中最感人的歌曲之一，可說是將偶像音樂中常見到對粉絲的甜蜜演唱曲，所謂「粉絲頌」的地位提升至另一個階段。Big Hit製作人團隊嫻熟的音樂技術、海外作曲組注入趨勢與國際感的協助，還有最重要的是BTS成員們身為藝術家進一步成長的能力，比過去任何時候都更高水準的藝術家本質，在音樂中處處綻放著光芒。這是在訊息傳達、音樂及聲音技術等各方面，都能與世界競爭的韓國產流行音樂。

1 Intro: Singularity

"Tell me 連這痛苦也是虛假的話
那時我該做些什麼"

———————

Charlie J. Perry, RM
Produced by Charlie

這首是BTS音樂中，最具催眠美學的「魅惑性」節奏
藍調敘事曲。V在偶像團體中極為罕見的中低音調歌
聲，出色消化新靈魂樂類型的暗黑爵士樂風格。這首
歌對《TEAR》專輯的嫻熟、沉重且複雜微妙氣息定
調，不能錯過欣賞經華麗表演將戲劇性魅力最大化的
現場舞臺。

2 FAKE LOVE

"Love you so bad Love you so bad
為你編織的美麗謊言
Love it's so mad
Love it's so mad
抹滅自我 為了成為你的玩偶"

Pdogg, "hitman" bang, RM

Produced by Pdogg

《LOVE YOURSELF》系列的非凡敘事在《LOVE YOURSELF 轉 'TEAR'》主打歌〈FAKE LOVE〉中完整揭開其真實面貌，以吶喊「虛假的愛」表現「不愛自己的愛」這矛盾的醒悟，與音樂家希望「愛只能透過愛而完滿」的苦惱串連，倍增音樂上的淨化作用。這首歌的敘事透過音樂細緻展現了類型的選擇和編曲的細節，採用情緒嘻哈 Emo HipHop 39 固有的憂鬱感，圍繞對愛情的深刻領悟，保持音樂的一致性，以此誕生了暗黑而獨特的悲壯美歌曲，不僅在BTS的音樂，即使在最近K-pop中也難以見到。如果說專輯中收錄的原版透過電吉他和嘻哈節奏的對比營造緊張感，使舞臺能夠充滿活力，那麼作為單曲公開的「Rocking Vibe Mix」版本則進一步突顯情緒搖滾 Emo Rock 特有的憂鬱感和悲劇性，更直接感受到情感變化。雖然〈FAKE LOVE〉在《告示牌》百大單曲榜登上第十名，是一首K-pop的歷史性歌曲，然而即使撤除大眾性的成果，就算只針對音樂水準評價，也毫無疑問是2018年K-pop最閃耀的成就之一。

39. 「Emotional Hip hop」的縮語，結合另類放克搖滾和嘻哈音樂的類型。其特色是在小調風的音樂上加入陷阱音樂節奏，並融合蘊含傷痛與憂鬱的歌詞。

3 **The Truth Untold** (Feat. Steve Aoki)

> "也許當時
> 只要鼓起一點點
> 就那麼一點點勇氣
> 站到你面前的話
> 現在一切會有所不同嗎"

Steve Aoki, Roland
Spreckley, Jake
Torrey, Noah Conrad,
Annika Wells, RM,
Slow Rabbit

Produced by Steve
Aoki

如果說《TEAR》比過往專輯更成熟，是最具「流行樂」感性的專輯，最重要的依據就是〈The Truth Untold〉這首歌。流暢的旋律沒有任何累贅，不需刻意爆發也能自然提升的感情變化，樂曲展開的手法足以稱為專家的本領，尤其是擔綱製作人的電子音樂家史帝夫青木風格非常顯著，儘管是以電子舞曲為主力的音樂家，仍在敘事曲中發揮毫不遜色的能力，能感受到他音樂範圍之寬廣。撇開歌曲，光是成員們歌聲帶來的痛快感，就非常值得一聽，這首歌中，BTS展現了高純度的流行演唱。

4 **134340**

**"你抹除了我 你遺忘了我
曾經屬於太陽系的"**

Pdogg, ADORA,
Bobby Chung, RM,
Martin Luke Brown,
Orla Gartland, SUGA,
j-hope

Produced by Pdogg

在K-pop偶像音樂圈能像製作人Pdogg一樣，自由穿梭在變化多端的音樂和現代曲風間，整合融入偶像音樂中的實力者並不多。〈134340〉獨特的編曲和氛圍營造，再次證明Pdogg卓越的製作能力，他創造出K-pop中很難接觸到的酸爵士$^{\text{Acid jazz }40}$與爵士嘻哈風格揉和；將失去太陽系「行星」地位的矮行星$^{\text{Dwarf Planet}}$冥王星$^{\text{134340 Pluto}}$的處境，比喻為遭到拋棄的自己，另外也提到矮行星兼行星候選的鬩神星$^{\text{Eris}}$，素材的選擇獨特。RM標誌性的知性饒舌，和SUGA訕笑而自嘲的饒舌形成對比，且營造出的氛圍也與歌曲的感覺很般配。

40. 揉合放克、爵士、靈魂等類型的俱樂部音樂，特色是輕快的律動。

5 Paradise

"沒有夢想也無妨
你吐出的所有氣息
已經身處天堂"

Tyler Acord, Uzoechi
Emenike, RM, Song
Jaekyung, SUGA, j-hope

Produced by Lophiile

音樂風格延續前作《HER》中〈Dimple〉的未來節奏藍調，在成熟的主題與歌曲密度上，展現比〈Dimple〉更緊湊的完成度。雖然大眾可能沒有發現，但音樂家所提出的訊息經常是針對他們的內在，而不是其他人，向一直奔跑、即使不知道終點也不明白原因，但仍繼續奔跑的自己，傳遞撫慰的訊息；「停下來也無妨」的歌詞，也是向身處類似情況的所有人傳遞的鼓勵訊息。

6 Love Maze

"在紛亂的謊言中
只要我們一起
連無止盡的迷宮都是樂園"

LOVE YOURSELF 轉 'TEAR'

如同歌名「Maze」，這首歌描寫出愛情複雜又微妙的情緒交錯。是厚重低音鼓搭配輕快節奏感的都市流行樂，副歌的旋律比任何歌曲都展現出細膩的感性，特別是Jimin，從頭到尾細膩地表現出這首歌所具有的哀切與深情。

Pdogg, Jordan "DJ
Swivel" Young,
Candace Nicole Sosa,
RM, SUGA, j-hope,
Bobby Chung, ADORA

Produced by Pdogg

7 Magic Shop

> "喝一杯熱茶
> 仰望那片銀河
> 你會沒事的 oh
> 這裡是Magic Shop"

Jung Kook, Hiss
noise, RM, Jordan
"DJ Swivel" Young,
Candace Nicole Sosa,
ADORA, j-hope,
SUGA

Produced by Jung
Kook, Hiss noise,
ADORA

無論哪個團體，對偶像而言，與粉絲的關係無疑是珍貴的。依靠粉絲的熱情支持、以此向前奔跑，並成為世界級的BTS，他們對粉絲的心意必定與眾不同。〈Magic Shop〉正是一首真誠、盛裝懇切心意，將藝術家與粉絲的關係提升至新水平的歌曲，不只是把製作好的音樂輸出這麼單向的關係，而是包含著當對生活感到疲憊無法堅持下去時，作為給予彼此安慰的

存在，這對藝術家與粉絲間的覺察來說非常獨特。選擇「Magic Shop」這個題材雖然有點陌生，但音樂所蘊含的溫暖情感及扎實音樂技術，使這首歌被選為《TEAR》專輯中最佳名曲之一也毫不為過。SUGA的饒舌以極為溫暖的聲音傳達希望訊息，心頭感到莫名的暖意；歌唱方式與前首〈Love Maze〉有著一致和連續性，情感轉換流暢。

8 Airplane pt. 2

"We goin' from NY to Cali
London to Paris
無論我們去的地方在哪裡
都是party"

Pdogg, RM, Ali
Tamposi, Liza Owens,
Roman Campolo,
"hitman" bang,
SUGA, j-hope

Produced by Pdogg

「Airplane」一詞象徵著成功、華麗與明星，但如同j-hope混音帶中的收錄曲〈Airplane〉，不能輕易認為這首歌是充滿作勢的「Swagger歌」。他們在歌詞中使用「Mariachi」一詞稱呼自己，指的是演奏墨西

LOVE YOURSELF 轉 'TEAR'

哥傳統音樂的街頭樂隊，音樂雖然蘊含傳統根源，但有點俗氣，因此可以詮釋為自稱「Mariachi」的BTS，即使現在取得無可質疑的成功，他們仍想守護作為流浪樂手並未忘記渺小過去的本質。這首歌也充分展現卡蜜拉・卡貝羅^{Camila Cabello}〈Havana〉和路易斯・馮西^{Luis Fonsi}〈Despacito〉等美國流行音樂中掀起的拉丁流行音樂熱潮。

9 Anpanman

"儘管會再次跌倒
儘管會再次犯錯
儘管又會陷入泥濘
但相信我 因為我是hero"

———————

Pdogg, Supreme Boi,
"hitman" bang, RM,
SUGA, Jinbo

Produced by Pdogg

專輯中最具正能量的歌曲，以世界上最弱小的英雄「Anpanman [41]」為名，將自己定義成「平凡的英雄」，讓人想起BTS沒有值得誇耀的背景，僅憑藉音

41. 日本動畫《麵包超人》（アンパンマン）的主角。

樂和熱情出發，帶給很多人靈感的樣貌，極具說服力。這首歌也再次證明Pdogg和Supreme Boi擅長舊學派嘻哈節奏的優點。

10 So What

"偶爾像傻子般愚笨的向前跑
　在失誤與眼淚中 we just go"

<div style="float:left">

———————

Pdogg, "hitman"
bang, ADORA, RM,
SUGA, j-hope

Produced by Pdogg

</div>

如果說〈Go Go〉的命名 [42] 包含相互矛盾的意義，那麼〈So What〉也是如此，帶有與其胡思亂想，不如憨直前進的含義。同時，音樂也隨著這個訊息，簡明俐落的奔馳。

———

42.〈Go Go〉的韓文原歌名為〈與其煩惱 Go〉(音譯)，「與其煩惱」(待在原地苦惱) 和「Go」(不如行動) 在一組歌名中前後兩詞有著相互矛盾的意思。

11 **Outro: Tear**

**"曾以為做著相同的夢
但這個夢最終成為了夢"**

Shin Myungsoo,
DOCSKIM, SUGA, RM,
j-hope

Produced by
DOCSKIM

BTS嘻哈歌曲的另一個巔峰，也是凝集《TEAR》核心的璀璨終曲，展現華麗的韻腳rhyme和流動flow的盛宴，難以選出印象最深刻的一段。歌詞深切描寫離別後滿懷絕望與淚水，流露真摯而黑暗的氛圍，令人無法想像是偶像音樂。是一首受到過低評價的傑作。

BTS在美國真的受歡迎嗎？

BBMAs連續兩年獲獎與BTS的人氣

2018年五月二十日，前往於美國拉斯維加斯舉行的BBMAs。BTS彷彿置身單獨演唱會的巨大歡呼聲中，被唱名到「最佳社群媒體藝人」的獲獎者時，舉起獎杯的樣子讓人感到意外，這是繼2017年後連續兩年獲獎，再次刷新K-pop歷史上的首個紀錄，是一項驚人的成就。現場分成連聲高喊他們名字的多數粉絲，以及不知道為什麼會聽到如此大聲呼喊的人，粉絲們像在演唱會一樣大喊粉絲口號，每當畫面出現他們的臉時就會尖叫。現場的頒獎人、安全人員，還有擔任主持人的歌手凱莉‧克萊森Kelly Clarkson在熱烈的歡呼聲中也綻放笑容，同時看見媒體和一般觀眾忙著相互談論狂熱的本質，並抓住身為韓國新聞工作者的我，提出一連串關於BTS細節的疑問。雖然長時間在美國進行

K-pop相關的採訪，但這是如果沒有親眼見到，便難以相信的光景。

雖然這是韓國流行音樂史上無可置疑的歷史性時刻，但撇除韓國音樂家獲獎的特別感受，對頒獎典禮中的「人氣獎」，也就是獲得「最佳社群媒體藝人」這個獎項具有多大的意義，看法有所分歧。首先，先理解美國流行音樂界頒獎典禮的意義。在美國流行音樂界，隨著歷史悠久也存在多元的音樂頒獎典禮，各自具有其認可的價值與意義，就像奧斯卡金像獎和艾美獎是推動電影和電視劇產業的動力一樣，在流行音樂中，頒獎典禮的意義超越了單純讚頌特定藝術家的成就，不過在眾多頒獎典禮中，除了靈魂列車音樂獎Soul Train Music Awards、鄉村音樂協會獎Country Music Awards等以特定音樂類型為主的頒獎典禮外，在「流行音樂」這個普遍的大範疇中，地位獲得認可的頒獎典禮大約有四個，其中之一當然是葛萊美獎，由名為國家錄音藝術科學學院The Recording Academy（簡稱錄音學院）的音樂團體主導、評選。葛萊美獎是目前美國主要頒獎典禮中，唯一以音樂的藝術成就來決定入圍者和獲獎者的獎項，這也是為什麼儘管每年都引發爭議，其權威性

仍獲得認可的原因。但除了葛萊美獎外的其他三個主要頒獎典禮，便具有以大眾成功為指標來決定獲獎者的特點，其中繼AMAs、MTV音樂錄影帶大獎^{MTV Video Music Awards: VMA}之後的代表性音樂獎，就是BTS獲獎的BBMAs。比起上述提到的任何頒獎典禮，BBMAs以全然依照大眾標準決定獲獎者而聞名，因為該頒獎典禮的評選依據是頒獎典禮的主體，即《告示牌》每週發布的《告示牌》排行榜，外界對於BBMAs的評選標準並不完全了解，作為依據的《告示牌》排行榜也是如此，只有大致的標準，確切的評選規則如同商業機密般沒有對外公開，不過據說基本上是以「音頻掃描^{Soundscan}」之類具有公信力的數據公司，蒐集專輯及串流音樂銷售、下載、串流數據與播放次數等合計。可以肯定的一點是，BBMAs基本上不是以評論家或新聞工作者的音樂性「評價」，而是以能夠實際統計且量化的「數據」作為基礎的頒獎典禮。如果這樣的話便會產生疑問，BTS連續兩年獲得的「最佳社群媒體藝人」，隱約帶來一種畫蛇添足的感覺，以可數據化的大眾性為基礎的頒獎典禮BBMAs，為什麼非要依據社群媒體測定人氣並單獨頒獎呢？當然，這裡必須考量頒獎典禮本身具有「獎項分類過多」的性

質，頒獎典禮無論是哪一種主體，會盡可能細分不同類型和領域，結果變成給予眾多主體讚譽的情形，例如葛萊美獎有超過八十項得獎類別，其中大多數是一般人根本不認識或不清楚確切含義的獎項；BBMAs也有將近六十項得獎類別，各個獎項都是以不同方式提名特定類型的人氣音樂家或受歡迎的歌曲。那麼在眾多獎項中「最佳社群媒體藝人」具有的意義和代表性是什麼？最佳社群媒體藝人是頒獎典禮中唯一可以投票的獎項，在韓國的話則稱之為「SNS」，反映社群媒體上的人氣指標。簡單來說，這是最能呈現社群媒體反應、投票（使用主題標籤）取得結果的獎項，而《告示牌》為什麼非要經營一個在社群媒體上投票的獎項，來決定獲獎者呢？最重要的原因，還是為了提高大眾對頒獎典禮的關注度。使用社群媒體的音樂大眾中，無論如何都是以十到二十歲的年輕人居多，與上一代相比，他們對自己喜愛的藝人獲獎賦予了更大的意義，也更熱情。將他們的熱情與關心引向頒獎典禮的成功，基本上可以視為「最佳社群媒體藝人」的宗旨，當然這並不是全部，「最佳社群媒體藝人」的登場，與美國核心音樂大眾的消費模式緊密相連，而且儘管BTS是韓國藝術家，但與美國藝術家並列的根

社群媒體取代了過去音樂雜誌所負責知識和資訊的傳遞，YouTube則扮演了過去MTV等傳統節目形式的角色。

據就在此處。

根據BBMAs的說法，該頒獎典禮的所有獎項均以關鍵粉絲與音樂的互動key fan interactions with music為基礎決定入圍者，還有專輯和數位單曲的銷售、電臺廣播、巡迴演出、串流和社群網站等透過網路社群媒體的互動也全都考量在內。值得注意的是，對於趨勢最敏銳的頒獎典禮BBMAs，直接提及推特、Facebook、YouTube等社群網站，強調社群媒體的作用。流行音樂的消費，已經從過去由實體專輯銷售和電臺廣播所組成的時代，轉變為以社群媒體為主的音樂和圖像消費，以及透過YouTube欣賞音樂錄影帶等。社群媒體取代了過去音樂雜誌所負責知識和資訊的傳遞，YouTube則扮演了過去MTV等傳統節目形式的角色。在這個時代，社群媒體已成為最有力的音樂消費平台，運用社群媒體測定人氣的方法不僅直觀，且與過去其他傳統方法一樣可靠，BBMAs很早就捕捉到這樣的變化。

然而這之間產生了這樣的疑問。如果BTS在美國是「最佳社群媒體藝人」如此受歡迎的歌手，為什麼他們未能在其他主要獎項獲得提名呢？想要理解這部分，必須同時考慮當前K-pop等外國音樂在美國的處境，以及美國測定人氣方式的特點和侷限。美國是全球音樂市場中，唯一擁有多個地域「圈」的獨特產業結構，美國是個非常大的國家，音樂產業除了大的主流市場以外，還擁有眾多當地、獨立和不同類型的市場和群眾。流行音樂普遍的人氣多少有些抽象，難以明確測定，因此傳統上會以大型唱片行為主的專輯銷量，還有主流廣播媒體的播放次數，作為人氣參考的樣本。但這兩項要素更澈底受到資本法則支配，沒有大型唱片公司、發行公司、扎發與零售商、出資者、媒體、廣告商等全力支持，幾乎不可能誕生「全國」熱門唱片，尤其是廣播電臺暗地與唱片公司、出資者的勾結關係，製作所謂「播放清單」的播放曲目，誘導特定音樂的人氣。這份播放清單就是知名度的標準，因為廣播電臺大部分的播放清單會在一定時間內持續反覆播放，所以音樂的人氣最終會經由廣播電臺傳向大眾，也就是「由上而下Top-Down」的方式流通。換句話說，是一個聽眾申請的歌曲並不多，但播放很

多次的歌曲會受到矚目且再次流行的結構。因此，在龐大市場和大量新曲持續湧現的美國，偶然獲得大眾的關注並成為熱門歌曲近乎是奇蹟，更何況BTS的音樂是由外語組成，美國主流廣播絕對會避免外國音樂的選曲與宣傳，因為可能會引起主流聽眾的反彈，PSY〈江南Style〉掀起全球性病毒式傳播時，美國主流廣播電臺也只因為是外國歌曲而避諱播放，這在電臺廣播的播放次數上絕對造成不利的影響，最終未能登上《告示牌》百大單曲榜的冠軍寶座。在這樣敵對的產業環境下，僅依靠粉絲支持而躋身明星行列的BTS，事實上要在主要獎項與美國本土流行歌手公平競爭並入圍候選名單，近乎是不可能的事情。但社群媒體卻有所不同，粉絲們可以不受任何限制為喜愛的藝術家投票，能夠直接從結果反映他們熱烈的支持度。BTS還稱不上是美國國內最受歡迎的歌手，更何況對於音樂趨勢或多樣性相對不敏銳的一般大眾而言，仍是個存在感渺小的樂團，但假如縮小至流行樂的主要客群，即以年輕人為中心的新一代來看的話，則會大幅降低差距，而BBMAs「最佳社群媒體藝人」獎項的成就，也證明了核心聽眾們影響力擴大的結果，他們重新定義流行音樂的「人氣」，這不是對錯的問題，而

是趨勢的巨大轉變。

對於BBMAs「最佳社群媒體藝人」獎項賦予多少意義，依各自主觀判斷可能有所不同，不過有一種讓任何人都可以理解的方法，瞭解該獎項性質最簡單的方式是回顧過去的獲獎者，過去「最佳社群媒體藝人」獎項的結果非常簡明，小賈斯汀的獨霸。毫無疑問，在二〇一〇年代擁有最多年輕粉絲的美國流行音樂最佳偶像，獲獎成果如實呈現他的人氣，自2011年起首次設立該獎項後，到目前為止小賈斯汀不僅一次都未曾落選，且從邀請開始直至2016年足足獨占該獎項六年的時間。這個獎項的其他入圍者也是這時代的青少年「偶像icon」，凱蒂・佩芮Katy Perry、蕾哈娜Rihanna、泰勒絲Taylor Swift、麥莉・希拉Miley Cyrus、席琳娜・戈梅茲Selena Gomez、亞莉安娜・格蘭德、尚恩・曼德斯Shawn Mende⋯⋯等，他們的共同點不只是長於創作音樂或知名的藝術家而已，還被讚譽為一個時代的偶像，是擁有爆發性且熱情粉絲的藝術家。這裡不涉及任何主觀判斷，不過小賈斯汀的人氣源自於他的強力粉絲，起初並不是能與同時代明星相比的對象，因為即使在BTS登場前，一直稱霸最佳男子樂團的1世代也未能超

越他的堡壘。但2017年BTS突然阻斷小賈斯汀看似理所當然的連續七年獲獎，成為該獎項的意外之星。這是與小賈斯汀、席琳娜・戈梅茲、亞莉安娜・格蘭德、尚恩・曼德斯等頂級流行巨星競爭過後所獲得的驚人結果，當然也在主辦方和美國流行音樂界中引起一陣騷動。無論國內或國外，遲來的忙著尋找他們到底是誰，也說明了在網路上掀起風潮，與被主流媒體捕捉間存在一定的時間差。而且在一年後，2018年的BBMAs上，BTS再次以壓倒性的差距獲得這個獎項。這次音樂界似乎更快就理解，甚至連主辦方也似乎已經預測到結果，提供BTS新歌首演的機會，演出順序也安排在終場前，展現作為現任偶像的最高待遇。這對於幾年前還只是個不受關注或嘲諷對象的K-pop團體來說，是非常破格的矚目。在現場注視所有過程的《告示牌》，最先察覺這一局面正發生變化。

「最佳社群媒體藝人」獎並不是BBMAs的最高榮耀，也不代表完全占據主流市場，論及征服還有很長的路要走。但該獎項真正的意義在於，BTS是美國最「炙熱」的歌手，同時也是擁有最忠實且熱情粉絲的流行巨星。自從艾維斯・普里斯萊 Elvis Presley 後，除了英國流

行音樂外，從未將最佳偶像地位讓給其他文化圈的高傲美國音樂界，如今連續兩年讓韓國團體BTS坐擁這個位置。無論如何，最好的地方在於，這是融合自身文化和產業的美國獨特熔爐文化，以及美國唱片產業不以名分，而澈底使用實績和金錢運轉的利害關係，兩者所造就的「款待」，其意義非凡。

新K-pop產業運作方法

《告示牌》專欄作家 **傑夫・班傑明**

BTS在全球成功的核心，是美國市場的爆發性反應，托《告示牌》等外媒報導的福，美國市場對他們的反應才真正被大眾所知。本篇與《告示牌》專欄作家傑夫・班傑明進行一場對話，談談BTS能夠在美國成功的理由和本質為何。

| 金榮大 | 一起回到2014年，BTS首次於美國洛杉磯KCON舞臺亮相的瞬間，那時在現場我也是第一次看到BTS。記得之前我們曾談論過這樣的話題，當時有什麼事情正在發生的感覺嗎？ |

| 傑夫·班傑明 | 現場是非常驚人的反應，當時我在《告示牌》上寫過「生手男子樂團BTS是剛出道的新人，但驚人的聽眾反應可能會改變你的想法」的報導。當然心裡一直認為是個必須關注的團體。 |

| 金榮大 | 如大家所知，當時是BIGBANG和EXO的全盛時期，而從男子團體來看，Block B等其他組合也最先受到矚目，但忽然間BTS開始獲得美國大眾的熱烈反應，儘管是一個近乎無名的團體，但粉絲們為了參加粉絲見面會活動和表演排起很長的隊伍，且戴著黑色帽子和口罩，至今「A.R.M.Y」們的樣貌仍歷歷在目。 |

| 傑夫·班傑明 | 我知道BTS是出身於中小型經紀公司的偶像，不過在這之前，當我將所認知的K-pop印象與此連結思考時，就我的立場而言，他們所得到的驚人反應是 |

個處在找不到任何準確頭緒的情況。那時提到K-pop，對我來說是有幾間大公司主宰，其中只有幾個團體取得顯著的成績，從這個意義來看，BTS不僅是受到矚目的嶄新組合，也是昭示K-pop產業如何展開全新運作的團體。

金榮大　記得從KCON回來後，我記錄下「感覺好似受到啟發」的字句。老實說，其實並不知道BTS會像現在這樣成為世界級明星（笑），但我認同如你所說，產業形勢可能會發生新的變化，不過令我驚訝的是源自於美國的這個事實。您是美國新聞工作者中唯一從開始就與BTS結緣的人，某方面來看，也是最近距離傳遞BTS美國反應的人。

傑夫・班傑明　2014年時記憶鮮明的一件事，就是他們對美國媒體採取的開放態度。也不是我先主動聯繫要求採訪，而是BTS透過KCON，傳達隨時都會以開放的心態與美國媒體進行溝通的心意，這點令人驚訝。在K-pop相關媒體工作時，應該均衡協調美國和韓國雙方的要求，但他們從一開始就對我採取非常開放的態度，且欣然回答我的各種問題，非常配合我使

用美國媒體宣傳他們的活動。

金榮大　　　　　　　我認為在他們未經修飾的坦率態度、真誠的音樂和有條理的創作方式上，是K-pop的新典範，不只是華麗的表演，那樣真誠的風格是在美國獲得熱烈迴響的核心原因。在你看來，BTS與他們的音樂有什麼獨特之處？

傑夫・班傑明　　　　我認為BTS將他們各自的個性融為藝術的一部分，無論是歌詞、概念，或是音樂所提出的龐大主題，這之中全都融和他們創作當時的想法，以及身為一個人想要溝通與表達的個人生命。即使撤除BTS是帥氣且時尚的男子，他們也以只有他們才能做的獨創方式為自己的世代發聲，同時也以非常容易理解的方式實現這一點。

金榮大　　　　　　　K-pop偶像音樂中，很難找到像BTS一樣以社會批判為題材，或直接向同世代的年輕人發聲、傳遞慰藉訊息的團體。這點對早已熟悉K-pop的外國粉絲而言，是否能成為感受到他們音樂「不同」的契機呢？

傑夫・班傑明

正好可以在2017年發布的〈Go Go〉中看到這部分，《LOVE YOURSELF 承 'HER'》專輯發行前，我獲得大概是唯一的海外採訪機會。RM在說明這首歌時，談到現今韓國年輕一代對自身活著的期望有多低，根據他的介紹，是一首希望講述他在韓國經歷到「YOLO」文化的歌曲。我忘不了他所舉的例子，關於韓國遊樂場裡的夾娃娃機，故事是人們為了抓到一隻動物玩偶，最終花費很多錢在使人丟失錢財的機器上。身為美國人的我，未曾體驗過這種文化，直到隔年親自去韓國看了夾娃娃機才知道那是什麼意思。看到一名男子為了送娃娃給女友，不停投錢進去，我想著「啊！原來這就是RM所說的」，也發現他在觀察這種現象的同時，將自身感受轉化為具有魅力又易懂的歌詞。這樣的創作，是流行音樂產業的「音樂創作營」等系統無法創作出的獨特經驗。像〈Go Go〉這類音樂反映現實中的經驗，產生了更多聆聽的趣味性。

金榮大

很明顯這類訊息的真實性，和嚴謹的音樂創作過程，是BTS的區別所在。他們透過「嘻哈音樂」這一類型作為音樂的起點，且依舊以他們的文化和態

度為基礎創作，或許這也是重要的原因？不過回顧過去，嘻哈偶像在K-pop中並非初次嘗試。另外就進軍海外的技術來說，其他經紀公司具備更專業的系統，儘管如此，除了音樂上的差異外，只有BTS能在美國當地受到關注的原因還有哪些呢？

傑夫・班傑明

我認為與外國媒體建立緊密而靈巧的關係，也是他們足以「跨界」進入海外市場的重要原因。有些K-pop團體在應對海外媒體上相當消極，也有很多乾脆不和美國市場的媒體建立任何關係。我想這是很大的失誤，因為會失去向更多人和媒體展現粉絲對他們的反應的機會。當然嘻哈男子樂團的實驗性嘗試，並不純粹因為與媒體關係友好，而得到好的反應，我認為他們的粉絲「A.R.M.Y」扮演非常重要的角色，他們向全世界的人展現為什麼這個樂團很重要，還有他們對BTS充滿熱情的原因，這對BTS的成功有所貢獻。他們不分線上線下互相建立關係發揮影響力，同時協助BTS前往下一個階段，足以改變這個產業的局面。

金榮大

如同2018年我在《紐約雜誌》的文化線《Vulture》

上所撰寫的英文專欄中所說，男子樂團在英美國家的流行音樂中，具有超過半個多世紀的歷史，可以追溯至傑克森五人組The Jackson 5或奧斯蒙家族The Osmonds，並經過街頭頑童New Kids On The Block和超級男孩N Sync，再到1世代。從某種意義上來說，K-pop偶像是延續美國男子樂團和日本偶像文化傳統的形式，BTS當然也是從傳統中誕生的組合。但對我來說，他們不像又一個男子樂團出現的感覺。不同於西方和日本偶像，以製作人為中心的泡泡糖流行樂Bubblegum Pop 43，而是以嘻哈音樂為基礎，他們傳達的訊息或態度，也不是我們在男子樂團音樂中曾期待的。

傑夫・班傑明　　現在看來，我認為BTS扎根於嘻哈音樂而非流行樂非常合適，嘻哈音樂是從「需要」和「抗爭」的場域開始的類型，BTS具備這部分音樂上的脈絡。BTS不是非得創作有關他們的內心、文化，或代表世代抗爭的歌曲，但也許他們只能（我也不太確

43. 一九六〇年代後期源自於美國的流行音樂類型，追求容易記住的旋律、簡單的和弦、適合跳舞的節奏和輕快的聲音。

定）這樣做嗎？當然我們不能忘記BTS是經由Big Hit娛樂的公司策略打造出的偶像團體，但團體成立後，在他們的發展中「流行樂」打造的足跡也隨之消失，BTS是基於自身的需要而創作屬於他們音樂和藝術的團體，我不認為是受強迫演唱特定歌曲或概念的音樂家，他們創作自己內在所想以及對他們而言具有意義的主題，而且從他們的社群媒體策略也可以看出這點，他們的訊息總以非常私人的內容組成，沒有透過經紀人或經紀公司的篩選。

金榮大　　　　　我認為BTS正在撼動美國流行音樂，甚至K-pop「男子樂團」的公式本身。

傑夫・班傑明　　從流行音樂的歷史來看，BTS帶給很多人新的感悟。歷史上，男子樂團基本上是黑人或白人五人組的團體，幾乎不參與音樂製作；但BTS是七人組且僅由韓國人組成的團體，他們自己寫詞、一起製作音樂，很多人認為這樣的結構不會成功，實際上流行樂的歷史也是這樣告訴我們，不過BTS已經取得相當於、或甚至超越幾個經典男子樂團的成就，證明所謂歷史可能是錯的。

| 金榮大 | 我認為傑克森五人組和新版本合唱團^{New Edition}可以說是例外，大部分男子樂團只由長相英俊的白人組成，因為美國的主流有座高牆，無須多說明原因，然而儘管BTS受到身為亞洲人的限制，竟然能被美國媒體稱為「世界最好的男子樂團」。 |

我認為傑克森五人組和新版本合唱團[New Edition]可以說是例外，大部分男子樂團只由長相英俊的白人組成，因為美國的主流有座高牆，無須多說明原因，然而儘管BTS受到身為亞洲人的限制，竟然能被美國媒體稱為「世界最好的男子樂團」。

傑夫・班傑明　沒錯，BTS不僅打破男子樂團所具有的偏見，還推翻對於亞洲人甚至韓國人的刻板印象，這個事實很重要。他們透過跨越比起其他男子樂團更艱辛的難關，同時實現很多人認為不可能做到的事情，展現出與幾代經典同等的重要性。

金榮大　我從BTS出道初期，見到他們現場演出許多次後便知道了，雖然他們的演唱會影片中也會出現各種樣貌，但還是想要親眼見到他們才能感受（笑），特別是想聽聽關於他們人性化樣貌的一面。

傑夫・班傑明　我覺得能有機會見到他們真的很幸運。記得是2015年，透過《告示牌》採訪了他們的工作室和表演場景，因為我想在畫面中展現他們努力的樣子。那時是非常炎熱的七月夏天，擔心會收進雜音所以無法

開空調。我們進行了長時間的採訪，同時拍攝彩排，分別是〈I NEED U〉和〈DOPE〉，每當喊「停」時，他們都會汗流浹背跑到空調前，但沒有任何人皺眉或抱怨，他們對每件事情都心存感激、對獲得的機會露出幸福面容，我一直很感謝他們，留下了深刻的印象。

金榮大　　　　上次BBMAs，我第一次面對面見到他們，即使登上了韓國音樂家無法觸及的舞臺，他們對自身的能力和地位都表現出謙虛的態度，也感受到待人的真心和細膩。

傑夫・班傑明　　雖然無法說詳細的內容，但對於我個人所發生的事情，BTS成員們還特別透過社群網站聯繫，對我說了鼓勵的話。讓我感到了不起的是，儘管他們身為藝人過著如此忙碌的生活，仍特別抽出時間關心我、和我交談，也有可能是他們看到我在網路上與A.R.M.Y們建立很多關係，總之對我來說是一次特別的回憶，看見他們親切、細膩的一面。

金榮大 韓國人和BTS的粉絲正在期盼他們登上葛萊美，身為一名熱愛音樂的人，我也夢想著韓國音樂家登上葛萊美的樣貌，而我認為到目前為止最接近的就是BTS。最近，雖然不是音樂類別，但也獲得入圍「最佳唱片包裝」獎項的成績，不過面對現實的話，的確還未能出現在重要頒獎典禮的主要獎項中。即使已經被稱為全世界最受歡迎的樂團之一，遺憾的是仍未反映在美國頒獎典禮的結果上。

傑夫·班傑明 就我個人的想法而言，美國尚未對BTS的成功做出應有的評價，看起來似乎只想貶損在線上的成功，不僅是頒獎典禮，就連電視或廣播電臺也只在推特或社群網站上消費BTS的相關內容而已，不會透過更大的主流平臺提及。在電視和廣播電臺中，他們不會採用與其他美國人氣藝術家相同的方式報導BTS，偶爾會覺得他們好像在利用粉絲，感到很慚愧。因此我告訴粉絲們要仔細觀察，哪家媒體未利用他們作為「社群網站用的誘餌」並真正支持BTS。

金榮大 也有輕視的眼光將BTS的人氣歸功於社群網站或只

來自少數粉絲，但這是不瞭解美國市場才會說出口的話，他們的成功早已透過像是《告示牌》排行榜或RIAA等數據得到證明。我認為已經到了在主要頒獎典禮上給予他們更多認可的時候。

傑夫・班傑明　　假如在AMAs或iHeartRadio音樂獎之類的頒獎典禮上，只要消除BTS是「社群」或「數位」現象的偏見，專注於實際的數據，我認為能正當肯定BTS的成就。隨著2018年的出色表現，我相信一定會在2019年的BBMAs上獲得更大的認可，希望這些舉世聞名的頒獎典禮，能夠給予BTS更好的待遇。

金榮大　　　　　在網路，尤其是海外K-pop樂迷和A.R.M.Y之間，曾發生過有趣的爭論，也就是BTS的音樂是K-pop還是新型流行樂。有趣的地方在於，這不只是單純粉絲之間的爭論，而是與K-pop的本質相關。不過由於各自對K-pop的定義本身使用不同的標準，因此我認為從某方面來看，是個沒有擴大必要的爭論；同時，能夠充分理解他們覺得BTS與其他K-pop音樂，特別是偶像音樂「不同」的原因。

傑夫·班傑明	我也明白為什麼會發生這樣的爭論，當K-pop這個詞彙常常被認為帶有貶義時也會感到遺憾。房時爀製作人曾說過，BTS是代表K-pop的團體，同時也是身為K-pop藝術家盡全力做到最好的組合。剛才也提到，BTS是由K-pop經紀公司Big Hit策略性組織而成的團體，如果從他們的活動方式或音樂形式來看，也都屬於K-pop產業，但BTS的行為使他們脫穎而出。我與他們在美國活動時一同工作的律師、公關公司、廠牌等相關人員逐一交談，所有人都表示BTS展現出新的活動方式，他們身為韓國團體並沒有為了進軍全球市場而改變自己的本質，反而創造出讓全球市場與他們一致的工作模式。
金榮大	最後，想聽聽你喜歡的BTS專輯和音樂。其實這題的目的是想為難你。（笑）
傑夫·班傑明	啊，真的是個拷問啊……（笑）歌曲中喜歡〈Butterfly〉，這首為我帶來慰藉的感受和印象一直留在內心某處；〈Autumn Leaves〉隱喻的歌詞也很不錯，喜歡歌曲中渴望愛情、最終成為枯葉掉落而腐朽的感覺；〈Whalien 52〉講述使用其他人

聽不見的頻率說話的「世界上最孤獨的動物」，歌詞飽含才氣，我認為是最有魅力的歌曲，因為我們時常覺得是世界上最孤獨的人，而且自己是只有自己才能理解的存在；另外也喜歡〈134340〉的隱喻感，這首歌有線電視新聞網CNN曾在採訪中單獨介紹過。BTS透過通俗的主題，製作出即使不懂韓文也能理解的音樂主題，這點讓人滿意。

金榮大　　　　　　〈Butterfly〉也是我最喜歡的歌曲之一，那麼我們來聊聊喜歡的專輯吧。

傑夫・班傑明　　　首先我認為《WINGS》不僅是團體，是連獨唱曲都取得驚人成績的作品，但是《花樣年華 Pt.1》是我初次迷上BTS音樂的專輯，因此對我來說更獨特。當然從這之前開始就喜歡他們，不過我無法完全理解初期的專輯，音樂上也有需要更精練的地方，彌補一切遺憾的專輯是《花樣年華 Pt.1》，以那張專輯為起點，他們的音樂變得更加堅實。

金榮大　　　　　　如同BTS的專輯一樣，我從他們的個人混音帶中留下最深刻的音樂印象，不只是純粹的偶像團體，而

是展現他們身為一名音樂家的潛力，從這點來看，我認為是非常有意義的作品。

傑夫・班傑明　關於這點，我想提一下RM的《mono.》播放清單，是我最喜歡的專輯之一，我認為這張專輯展示了一個主題如何營造氛圍和整體風格的最佳範例。雖然K-pop將焦點放在以涵蓋各式各樣的類型為核心，BTS也一直是如此，但《mono.》卻帶來彷彿是一個故事的印象，而且其獨特的藝術眼光也是不容忽視的。

傑夫・班傑明　音樂新聞工作者。2013年起於《告示牌》雜誌以K-pop專欄作家身分展開活動，也在《紐約時報》、《滾石》、《全國公共廣播電台NPR》等媒體發表文章，並接受CNN等電視臺關於K-pop的訪問。同時是自2015年首次BTS工作室的訪問以來，最近距離採訪他們足跡的人物之一。

LOVE YOURSELF 結 'ANSWER

（2018·改版專輯）

《LOVE YOURSELF 結 'ANSWER'》是將BTS自花樣年華系列以來談論的青春與成長，以終極形態完成的「結論」，同時是一張高純度概念專輯，不僅在偶像音樂，目前整個韓國流行音樂界中也難以找到。專輯不只是單純重新運用現有歌曲的選集，或加入幾首新歌再銷售的改版專輯，《ANSWER》中發行的所有歌曲都以新的意義被賦予在「起、承、轉、結」的敘事結構中，在音樂上與《HER》和《TEAR》所發表的歌曲之間，各自具有完整的用途。

愛以觸動開始歷經離別的痛苦，而後透過愛自己的醒悟，最終在悲傷中尋得希望的漫長旅程，雖然這本身就是能夠完全理解的過程，但不只停留在故事，而是使用具體的音樂語法表現類型與編曲，這點很出色。特別是第一部分收尾的《Epiphany》、《I'm Fine》與《Answer: Love Myself》，三者的連續故事留下餘韻，考量到目前K-pop圈以簡單、淺易訊息為主流的趨勢，反而感到有些冒險。這是K-pop提升水準的話題作品，也是BTS歌手生涯中，一個章節的華麗落幕。

1 **Euphoria**

"你是否也和我一樣
 找尋消逝的夢而徘徊"

Jordan "DJ Swivel"
Young, Candace
Nicole Sosa, Melanie
Joy Fontana,
"hitman" bang,
Supreme Boi, Adora,
RM

Produced by Jordan
"DJ Swivel" Young

這首歌曾使用於〈LOVE YOURSELF 起 'Wonder'〉為名的影像與主題曲，在《LOVE YOURSELF》系列中具有重要位置，及傳遞主題深意的重任。歌曲抒情性和美妙可與〈Spring Day〉並列，如果說〈Spring Day〉描寫了惆悵與悲涼的思念，那麼〈Euphoria〉則細膩表現了彷彿青春才能感受到愛情的悸動與依戀。這首歌的重要性在於，讓我們再次發現Jung Kook的主唱能力，不僅是歌唱技巧，同時能感受到作為歌手出色描繪細膩情感的能力。光從歌曲所帶有的聲音情緒，可直接連結〈Magic Shop〉，合成器的清涼感與Jung Kook的嗓音相融合，精巧刻畫悸動的憧憬及興奮。

LOVE YOURSELF 結 'Answer'

2 Trivia 起: Just Dance

"和你一起的感覺真好
和你一起的舞蹈真好"

Hiss noise, j-hope

Produced by Hiss noise

j-hope獨有積極無害的能量,無法僅憑幾個音符、幾行歌詞輕易解釋。〈Just Dance〉是一首如j-hope般開朗清爽、輕快舞曲,無論是聲音的方向或音調,使人聯想到個人混音帶《Hope World》的延伸關係。

3 Trivia 承: Love

"是你讓我明白
為什麼人與愛的發音如此相近 44"

Slow Rabbit, RM, Hiss noise

Produced by Slow Rabbit

與〈Her〉的情感直接相連的歌曲,有條理銜接「人生、人、愛情」的普世主題,是一首RM型知性與直白歌詞閃耀著光芒的浪漫嘻哈歌曲。歌唱方面也展現

44. 韓文中,「人」與「愛」的發音相似。

出完滿的一面，完整呈現歌聲與饒舌；在編曲中，古
樸靈魂感濃厚的銅管樂器聲令人印象深刻。

4 Trivia 轉: Seesaw

"無論誰先下降 別看彼此眼色
 只要跟隨心意 別猶疑不定"

Slow Rabbit, SUGA

Produced by Slow
Rabbit, SUGA

《ANSWER》中隱藏的名曲，這首歌結合了總是默
契卓越的製作人Slow Rabbit和SUGA的優點。雖然
迪斯可放克所具有的彈性律動groove是音樂的主軸，但
整體聲音不僅呈現愛情的興奮感，同時也反映出「蹺
蹺板」歌名所指愛情的「上與下」，還有從中帶來的
疲憊，感受到獨特的苦澀感。SUGA的個性一向擅長
運用人性而諷刺的語調，因此造就絕妙的情感。

5 Epiphany

"如今才醒悟 So I love me
 儘管有些不足 仍如此美麗"

這首歌雖然是BTS少有的搖滾敘事曲風，但考量到專輯整體的構成和行進、情感的開展，將其視為專輯中最重要的歌曲之一也不為過。Jin猶如遇見最終的歌曲般，毫無保留傾瀉懷有的情感，「歌謠般的」旋律抒情將歌詞「絕望的盡頭遇見醒悟」的核心訊息，描繪得無比淒涼與哀切。

Slow Rabbit,
"hitman" bang,
ADORA

Produced by Slow
Rabbit

6 I'm Fine

"雖然我冰冷的心臟
遺忘了呼喚你的方法
但我並不孤單　沒關係　沒關係"

Pdogg, Ray Michael
Djan, Ashton Foster,
Lauren Dyson,
RM, Bobby Chung,
yoonguitar, Jordan
"DJ Swivel" Young,
Candace Nicole
Sosa, SUGA, j-hope,
Samantha Harper

Produced by Pdogg

這首以BTS粉絲鍾愛的〈Save ME〉倒轉旋律為基礎，朝向《LOVE YOURSELF》核心敘事奔跑的歌曲，可以說是負責專輯高潮部分的曲子。活力洋溢的節奏召喚了鼓打貝斯^{Drum&Bass}，這個自九〇年代後期開始流行的電子舞曲類型，雖然強調獨特的碎拍與切分音^{syncopation}，但旋律中充滿抒情與哀愁非常特別。這樣的抒情性在疾馳的節奏中，「I'm Fine」與極力撫慰自己的悲傷形成巧妙的和諧。

7 IDOL

"我內在有數十數百個我
今天又迎來另一個我
反正全部都是我"

Pdogg, Supreme Boi, "hitman" bang, Ali Tamposi, Roman Campolo, RM

Produced by Pdogg

忘不了〈IDOL〉預告片公開的那一刻。小鑼、八角屋頂和「哎喲！」[45]相融合，這首歌雖不能說是率先創造了韓國趨勢，卻說出BTS身為韓國誕生的歌手，他們所苦惱的根源與本質是什麼的瞬間。另外，美國流行樂著名女歌手妮姬米娜 Nicki Minaj 參與的特別版本，除了與人氣藝術家合作以外，更意謂著代表美國頂級巨星因認同這個剛成為全球最佳男子團體的BTS，共同合作的壯觀場面。在《告示牌》百大單曲榜中寫下第十一名紀錄的這首歌，本身即代表著K-pop的新時代。

45. 韓國盤索里中使用的助興感嘆詞，帶有「好啊！」之意。

LOVE YOURSELF 結 'Answer'

8　Answer: Love Myself

**"以我的呼吸 我所走過的路 回答一切
昨日的我 今日的我 明日的我"**

Pdogg, Bobby Chung,
Jordan "DJ Swivel"
Young, Candace
Nicole Sosa, RM,
SUGA, j-hope,
Ray Michael Djan,
Ashton Foster, Conor
Maynard

Produced by Pdogg

BTS歌手生涯中最重要的章節《LOVE YOURSELF》時代的巨幕就這樣來到尾聲，〈Answer〉不只是「答案」，而是為新的開始而有所領悟的最終結論。在流行樂逐漸喪失正面價值傳遞的時代，不是由流行樂大國美國或西歐、而是K-pop的偶像團體來接棒傳承，令人感動而意味深長。

IDOL的「哎喲！」和K-pop的韓國元素

〈IDOL〉所講述韓國元素的歷史脈絡與意義

K-pop的流行在過去二十多年間已成為一種國際現象，但K-pop的本質與定義仍存在爭論，引發爭論的原因在於K-pop並無明確的解釋依據。K-pop是韓國公司製作的音樂，所以叫K-pop嗎？K-pop是擁有韓國「國籍」的人所製作的音樂嗎？K-pop代表偶像音樂嗎？提問的觀點各不相同，無法給出任何一個完美答案，但K-pop還面臨另一個問題，「K-pop是具有韓國特色的音樂嗎？」在起源於美國的流行音樂被全世界稱為「流行樂」的時代，K-pop一詞顯得極為矛盾。那麼韓國的（或韓國特色的）西方流行音樂究竟意味著什麼？BTS的音樂，尤其是2018年發表的〈IDOL〉對此提出有趣的嘗試。

〈IDOL〉並不是韓國國樂，但也很難認定是以國樂為基礎的跨界音樂，不過考量到音樂的企圖和細節，至少可以視為具有韓國元素的歌曲。採用首爾大學製作的國樂虛擬樂器、添加小鑼聲，結合國樂節奏的預告片在公開時就引發熱議。專輯版本的〈IDOL〉未使用國樂樂器，而是以非洲浩室音樂的節奏為主，有趣的是那獨特的複節奏polyrhythm 46倒也給人一種與國樂相似的感覺。〈IDOL〉的韓國元素雖然有些低調，但像歌詞中「哎喲」、「哎嗨喲」和「咚鏘咚 哐噠隆隆 47」是盤索里 48中使用的助興感嘆詞，儘管這遠不能稱為流行音樂與國樂的相遇，其中的意圖卻很明確。目前K-pop音樂中，歌曲的企圖不只能在聲音上處理，從〈IDOL〉的音樂錄影帶中可以看出，「民族風」的東方或韓國情感已融合在以韓國傳統為素材的視覺中，八角屋頂 49、老虎、水墨畫，還有似乎從韓服中尋得靈感的服裝，也說明了韓國傳統的標誌。

46. 指同時演奏兩個連續的節奏。
47. 敲打長鼓的擬聲詞。
48. 韓國傳統曲藝，以一人說唱、一人擊鼓的形式演出。
49. 韓國傳統建築韓屋的屋頂形式之一。

「K-pop是具有韓國特色的音樂嗎？」在起源於美國的流行音樂被全世界稱為「流行樂」的時代，K-pop一詞顯得極為矛盾。那麼韓國的（或韓國特色的）西方流行音樂究竟意味著什麼？

已是國際明星的BTS在音樂和視覺上使用韓國元素創作，這本身便是珍貴的嘗試，因為兩千年以後，在瞄準全球市場的K-pop策略中，「韓國特色」反而是需要迴避的要素，K-pop一直以來採取立足在所謂「無國籍」美學的超國家製作和策略，例如消除韓國元素的視覺，排除本地空間感的音樂錄影帶、追求完美的西方聲音，同時全面模仿斯堪的那維亞、美國、英國和日本等先進國家的音樂風格，謀求國際化的混合，以此作為美學的核心。當然無論是什麼類型，只要稍微放寬視野，就會發現並非完全沒有追求韓國特色的案例，最具代表性的是地下饒舌歌手們聚在一起製作的〈不汗黨歌〉，這首歌與盤索里〈赤壁歌〉裡的一句話「上一層 用四人／各人」相呼應，融合國樂節奏和嘻哈音樂的實驗性歌曲，是韓國嘻哈音樂史上的里程碑；儘管偶像音樂中這類例子極其稀少，不過像VIXX於2017年發表的〈桃源境〉，就是一首運用音

樂與視覺展示伽倻琴和韓服，體現東方幻想概念的有趣作品。

即使縱觀廿一世紀韓國流行音樂而非K-pop的歷史，對韓國風的追求也是罕見的，被稱為韓國「搖滾樂教父」的申重鉉是其中先驅，他推出許多有趣的作品，展現解放後處於文化殖民狀態的韓國音樂家們，在西方音樂浪潮如何尋找自身的本質。申重鉉將吉米‧罕醉克斯Jimi Hendrix流派的迷幻搖滾Psychedelic Rock 50和五聲音階pentatonic scale 51結合，製作出與藍調和國樂相似的〈Beautiful Woman〉；他所創作的〈A Cup of Coffee〉、〈Beautiful Landscape〉等歌曲也具有韓國人都能共鳴的獨特旋律抒情性，同時充分融入西方搖滾樂的音樂語法，成為韓國式流行音樂的典範作品。與申重鉉融合的音樂相比，被稱為「小巨人」的金秀哲以更直率和實驗方式，從搖滾音樂家的角度結合韓國之美，他是繼申重鉉之後，在七〇到八〇年代將韓國重金屬音樂和硬式搖滾融為一體的頂尖搖滾音

50. 一九六〇年代以舊金山為中心所流行的音樂類型，彷彿服用迷幻藥般夢幻的風琴演奏和扭曲的吉他聲音是其特色。
51. 五音階，常見於亞洲的民俗音樂中。

樂家。自流行音樂全盛時期的八○年代中期以來，金秀哲重新思考自己身為韓國音樂家的本質並嘗試轉型，他從頭開始學習國樂，縝密而細膩的思考與搖滾樂相遇的方式，創作出的力作有《Road To Hwangchon》（1989年）、《西便制》電影原聲帶（1993）、《Guitar Sanjo》（2002）等專輯。金秀哲的國樂和流行音樂正式跨界後，在申海澈的〈Komerican Blues〉和《Monocrom》（1999）中承接；進入兩千年則延續至融合樂團2nd Moon和後搖滾組合Jambinai，以不拘泥於形式的多元方式發展。

還有一首令人難忘的作品，就是九○年代標誌人物「徐太志和孩子們」的〈何如歌〉。「徐太志和孩子們」在音樂類型和產業方面可說是現代K-pop始祖，他們當時在韓國社會的地位，還有身為十多歲偶像所帶來的影響，甚至是記不起在韓國史上有哪些音樂家能單獨與之相比的程度。〈何如歌〉是躋身明星行列後作為饒舌舞曲〈I Know〉的後續曲 [52]，從其摸不著

52. 韓國音樂市場用語，有兩種意思。一種是指延續前張專輯或歌曲的風格、故事，以原有基礎延伸創作的歌曲；另一種則是繼同張專輯主打歌之後的第二首以上活動曲，於主打歌活動結束後，在同張專輯中選擇其他收錄曲進行活動。此處的意思為前者。

頭緒的混搭編曲來看，是個令人感到衝擊的作品，不過事實上這首歌也不能算彗星般的國樂跨界歌曲。雖然主要以搖滾為基礎鍛鍊了音樂性，但對於廣泛汲取嘻哈和Techno等多種音樂類型的徐太志而言，國樂是能夠運用的有趣音樂要素，〈何如歌〉是徐太志的奔放想像力與國樂聲音相遇的傑作，這首歌描繪對離去戀人的惋惜，特別在中間添加國樂家金德守的太平簫獨奏，使用韓國式憂愁的感性表現惋惜，是韓國流行音樂史上印象最深的八小節；同時在舞臺上的表演，成員李朱諾和梁鉉錫以嘻哈音樂為基礎的編舞中，加入韓國民俗舞的動作，精湛表現歌曲所帶有的韓國特色。撇開〈何如歌〉中韓國元素和國樂的音樂純度，是流行音樂史上引用國樂旋律和節奏最難以忘懷的瞬間，還是當時僅十多歲的饒舌音樂家「徐太志和孩子們」的歌曲，因此引起更大的迴響。

〈IDOL〉在很多方面與〈何如歌〉相似，如果說〈何如歌〉是將鞭擊金屬 thrash metal 53與雷鬼風格的饒舌和時

53. 一九七〇年代中期，發跡於英國和美國的重金屬音樂子類型，其特色是疾速的重低音和鼓點。

尚，以及農樂節奏與情緒相融合的終極跨界歌曲，那麼〈IDOL〉則是在源自南非浩室類型的「Gqom」[54]中，添加嘻哈和偶像團體獨特的群舞，還有從國樂尋得旋律靈感的歌曲。首先在嘻哈音樂的共通點，以及混合類型組合的多元性上，感受到相似的紋理；表演方面可以發現更確切的相同處，事實上〈何如歌〉比起音樂錄影帶，現場舞臺更直接展現韓國式的美學，1993年舉行的《'93 Last Festival》演唱會現場中，「徐太志和孩子們」融合說唱藝人張思翼的太平簫演奏，形成農樂隊的壯觀場景。而〈IDOL〉的表演中，最出色體現韓國風的演出，則是2018年十二月的《2018 Melon Music Awards》特別公演，一掃專輯版的遺憾，這場表演中BTS足足用了近乎三分多鐘的時間，將〈IDOL〉的副歌與國樂節奏、舞姿結合：開場由j-hope伴隨韓國傳統音樂演奏中被譽為最美麗的曲目「三鼓舞（敲擊三架鼓的舞蹈）」，展開強烈的現代舞表演；而後Jimin充滿細節的舞蹈線條搭配扇子舞，以及身穿水袖的Jung Kook展現充滿活力的假面

54. 源於2010年初南非德本，為電子舞曲的類型之一。

舞，為表演畫下句點。但這並不是結束，隨著Jung Kook所戴的面具變成舞臺上的巨大面具轉場，主舞台展開一場北青舞獅與農樂相融合的國樂民俗表演後，再次迎入BTS的主場。堪稱BTS是「徐太志和孩子們」接班人的經典舞台案例。

那麼〈何如歌〉和〈IDOL〉的最大差異什麼？正是觀看者屬性，〈何如歌〉的農樂和太平簫演奏，顯然針對他們的韓國粉絲，考量到這首是K-pop走向全球前的作品，也是理所當然的；但〈IDOL〉或是在Melon Music Awards上展現的BTS表演，基本上也是以韓國大眾為對象，某種意義上好似登上世界舞臺的韓國男子團體衣錦還鄉，獻給韓國的粉絲福利般。不過他們也清楚知道在YouTube等社群媒體活躍，即時共享各式內容的時代，以全球為舞臺的BTS，所有音樂和演出都將成為全世界的內容。這也是為什麼必須在跨界國樂、充滿韓國美學的表演和服裝，都具有宣揚韓國人文化自豪感的同時，向全世界粉絲毫無保留展示BTS身為韓國團體本質的目的。

〈IDOL〉之所以更精細，不只是因為出色的音樂或表

演，歌詞的內容也帶來許多反思。這首歌是關於身為「偶像」的自我身分，除了偶像談論偶像本身很破格外，更驚豔的是內容的新穎，「You can call me artist, you can call me idol」在藝術家與偶像中，無論稱為哪種都喜歡，他們在開頭宣告，不管他人怎麼說我都會是我，這樣的自我肯定最終將煩惱愉快消解為「哎喲 哎嗨喲」的場面，BTS與所有人一同走向和諧與慶典的「場域」。類似民俗農樂參與性質的快閃 flash-mob 55 風格集體群舞，與他們呼籲愛自己或自我肯定的訊息相呼應。儘管是輕快的音樂，卻帶來深奧的寓意。〈IDOL〉的歌詞從廣義的角度來看，連結他們的一貫主題「愛自己」，因此與其說是純粹關於自我認同的故事，更是對生活在現代的所有年輕人，提出安慰及和解的訊息。韓國流行音樂的本質不只侷限在韓國「民族」的傳統，還必須思考如何與生活在這個社會的大眾建立緊密關係與發揮良好的影響力，正因如此，〈IDOL〉和其專輯《LOVE YOURSELF 結 'ANSWER'》足以評價為即使在K-pop圈製作的「西方」和「無國籍」音樂中，仍孤寂閃爍著韓國流行音

55. 指非特定的多數群眾，突然聚集成團體一同短暫跳舞的行為。

樂的本質和時代精神。

BTS〈IDOL〉中的韓國特色,在誰也意想不到的時間點發表出來。BTS以2017至2018年連續兩年獲得BBMAs「最佳社群媒體藝人」為起點,成為世界上最受矚目的音樂家之一。然而他們推出的《LOVE YOURSELF 轉 'TEAR'》以亞洲流行音樂藝術家之姿,首次登上《告示牌》二百大專輯榜的冠軍寶座,上演了美國各大主流媒體的評論和採訪紛紛湧至,還有世界巡迴演唱會僅在幾分鐘內全數售罄的奇景。〈IDOL〉是一首在人氣與話題巔峰所推出的音樂,不僅是在導入西方音樂並致力於韓國本土化的過程中,進行本質的尋找而已,顯然是在意識到全球的情況下出現的某種「挑釁」。在出自美學因素或策略考量而刻意迴避韓國特色的K-pop產業中,推出更突顯韓國特色的音樂,毫無疑問是自信心與責任感的表現。

〈IDOL〉和其專輯《LOVE YOURSELF 結 'ANSWER'》足以評價為即使在 K-pop圈製作的「西方」和「無國籍」音樂中,仍孤寂閃爍著韓國流行音樂的本質和時代精神。

　　〈IDOL〉不是流行音樂與國樂的跨界,也似乎沒有抱持這樣的意圖,但他們卻在音樂的裡外編排了能識別的韓國元素。如先驅金秀哲在一場訪問中指出,即使結合國樂也不必非將國樂推向前頭,因此不能只從國樂的比例,判斷擁有世界影響力的BTS,其歌曲〈IDOL〉帶有的韓國元素脈絡。他們提出的「哎喲!」蘊含的韓國式美學,儘管在音樂上揉雜非洲節奏和西方流行音樂,不過以世界為市場的BTS的音樂這點來看,絕不能輕視其重要性。

RM
playlist

mono.

RM的第二張混音帶拒絕以常規命名，並取名為「播放清單」，只要跟著專輯的腳步一首一首聆聽就能明白原因。《mono.》中綿延流淌的兩個中心主題是「異鄉人」或「他者」的情感、還有「孤獨」，這裡的異鄉人並不單指「外國人」，而是既屬於任何地方又無法全然屬於任何地方、反覆成為陌生存在的自我意識，這樣的情感在前兩首歌〈tokyo〉和〈seoul〉隱約對比鋪陳，如果說東京是讓他感受到身為外國人的他者性空間，那麼更私人隱晦描寫的首爾，則是自己必須屬於但仍感到孤獨的空間。

這樣的思索經常透過「雙重性 duality」來展現，不停往返於太陽和月亮、喜愛與嫌惡、永恆和虛無的情感之間，反覆矛盾對比流露出RM本身的孤獨。看著落下的雨，希望雨能永遠當我朋友的〈forever rain〉，從這層意義來看可說是整張專輯的決定性歌曲，不過「雨」終究只是媒介，他想尋找的是自己，「我」是我感到孤獨的根本原因，同時也是解決方法。

從「獨白」的標題中可以看出，這張專輯是極為私人的

告白，所有訊息都朝內而非朝外、所有主題都探究辨別
「我」的雙重性、矛盾及孤獨感的根源。撤除專輯主題
《mono.》是RM親自作曲，形式是屬於自己的播放清
單。這張專輯不是傳統意義上的嘻哈音樂或饒舌專輯，
雖然也探索了各種音樂類型，但比起類型的摸索更是情
感的探尋，想到他以犀利話語填滿的第一張混音帶專
輯，這張確實是個劇烈的轉變。脆弱、抒情與RM獨特
的知性面貌構成，即使不說是饒舌歌手而是音樂家RM
的新起點也無妨。過去他總是朝向某人的音樂，現在開
始朝向自己。

1 tokyo

Produced by
Supreme Boi, RM

專輯的起點是外國城市,是從既遠又近的日本東京展開。東京是個很現代、富有異國情調同時很東方的空間,以鋼琴演奏五聲音階為基礎的異國風聲音,如實描繪其複合多元的氛圍。充滿空間感的空蕩聲音,表現出身處異地感受到的陌生與孤獨,類似鐘聲等效果音彷彿也訴說著某種無言的壓迫,是一首與「獨白」的專輯主題相符的開場。

2 seoul (produced by HONNE)

Produced by HONNE,
RM

對韓國人而言首爾不僅是地域,也是精神故鄉的象徵;同時,首爾也是許多人未與之連結,卻一輩子生活在其中的大都市。這座城市給予歸屬感,但有時也充滿剝奪感。描繪出首爾儘管是帶給自我孤獨與憂愁之處,仍是即使討厭也離不開、從未予以情感卻不知不覺成為自己「家」的地方。簡潔高雅的完成度讓〈seoul〉可說是專輯中最好的歌曲之一,沒有磅礴的開場、悠悠吟唱旋律的饒舌,去除技巧或浮誇炫

mono. BY RM

耀，就像日常隨筆般流動的思緒交錯。如「如果愛與恨是相同意思，I love you Seoul；如果愛與恨是相同意思，I hate you Seoul」中所暗示，這首歌蘊含專輯最重要的主軸「雙重性」，與兩者之間無止盡反覆的複雜、矛盾情感，依然強調空間感的營造，還有溫暖的合成器流行樂聲音，與RM隨筆般的饒舌自然融合。有趣的是，〈tokyo〉是由韓國製作人負責，〈seoul〉則是由外國製作人擔綱。

3 moonchild

Produced by RM, Hiss Noise

並非生於明亮的陽光下，而是在昏暗月光中出生，懷著悲傷和憂慮生活的人們，在這層意義上選擇〈moonchild〉的題目。如果考慮與「太陽」對立的「月亮」所代表的意義，也可以再次詮釋為對「雙重性」的探求。有趣的是，月亮只會反射太陽的光芒，本身不會發光，因此可以將moonchild視為不是獨立存在的個體，而是日落天黑時浮現的另一個自我或內心。專輯中最具魅力與氛圍的嘻哈音樂歌曲，雖然是

與黯淡荒涼的城市陰影互相揉合的音軌，旋律卻充滿感性、溫暖。這首歌足以確認RM作為旋律製作人的感性。

4 **badbye** (with eAeon)

Produced by RM,
El Capitan

悲壯而淒涼的基調使人想起電影配樂，同時也是一首充滿畫面感與視覺意象的歌曲，聯想到感覺像是身體墜入深淵、在噩夢中游泳等各種畫面，好似〈badbye〉的歌名或「將我粉碎」的歌詞般，是一首滿懷厭世氣息的歌曲。

5 **uhgood**

Produced by Sam
Klempner, RM

韓文以「錯位」為名與「uhgood」相襯的發音，帶來既有趣又新穎的感覺。同時理想與現實的「雙重性」主題再次登場，這裡可以詮釋為訴說著無論我如何改變，總會在只有相信自己才是真實的過程，面臨

mono. BY RM

與我相悖的現實，發現自己的真正面貌。與歌詞多少帶有絕望旅程的內容不同，音樂充滿希望的基調，是專輯中最具BTS感性的歌曲。

6 everythingoes （with Nell）

Produced by RM,
JW of Nell

《mono.》中最具現代搖滾氣息的歌曲，不受類型拘束的自由風格和旋律感令人印象深刻。雖然克服苦惱和憂愁的方法有很多種，但「放下」是最遲的醒悟。儘管貫穿整張專輯的孤獨、矛盾和憂愁情感，以「一切都會過去」的簡明醒悟歸結，比起空虛或厭世，聽起來更接近正面的感覺。

7 forever rain

Produced by RM, Hiss
Noise, Adora

專輯的核心情感「孤獨」觸動內心最深處，在這首終章點題曲收尾。彷彿勉強拉長的音調般，音軌充滿微妙的倦怠和無力感，與RM緩慢的饒舌形成主歌部分

的情緒，緊接的電吉他扭轉提高了氛圍。雖然說「雨」是自己唯一的朋友，但真正的朋友卻是透過雨而相遇的自己，領悟到對於人們、尤其對於藝術家而言，孤獨絕對不是悲傷而是夥伴的RM，期盼雨永不停歇。歌曲後半部持續以吉他形成的渺然聲響，營造出希望音樂不要結束的氛圍。這是包含BTS音樂在內，RM所製作的最佳作品之一。

mono. BY RM

響徹紐約夜空的
韓語大合唱

《LOVE YOURSELF》美國巡迴演唱會中確認的BTS現象本質

2018年十月，將近五萬人潮聚集在美國職業棒球大聯盟紐約大都會隊 <small>New York Mets</small> 的主場「花旗球場 <small>Citi Field</small>」，看著終場舞臺中合唱〈Answer:Love Myself〉（一大群人同時唱一首歌）的不同種族觀眾，忽然想起小時候在韓國目睹的兩場演出。1992年，足以形容為「狂風」的街頭頑童首次來韓演出；還有1996年，終於踏上韓國土地的流行音樂之王麥可・傑克森舉行

的奧林匹克主競技場演唱會。在那個年代，美國人的偶像就是我們的偶像，然而現在，我們的偶像成為他們的偶像，這樣的光景竟在眼前展開。對於一生懷抱著對美國流行音樂的嚮往，為了近距離學習他們的音樂和文化而來到美國的我來說，BTS聚集五萬名美國觀眾的呼喊聲，並不只是單純訴說一組團體的人氣，而是意謂著典範的變化，讓人不禁起了雞皮疙瘩。

《LOVE YOURSELF》巡迴演唱與其他K-pop偶像的美國舞臺性質不同，既有K-pop演出的舞臺是以非常有限的觀眾為對象，或像對陌生的美國大眾宣傳其存在的發表會形式，就像BTS的首次巡迴演唱會《Wings》。但《LOVE YOURSELF》卻處於完全不同的脈絡，能感受到這次的巡迴演唱會，更像是已經成為超級巨星的BTS，向整個美國音樂圈展示其人氣和地位的慶典舞臺，光從巡迴演唱會的規模就能確認。2018年八月，由首爾奧林匹克主競技場展開的巡迴演唱會，在十二個國家共四十多場全席售罄，其中光是包含美國和加拿大的北美地區就進行了十五場演出，而在象徵洛杉磯的史坦波中心舉行的四場演出同樣全數售罄，完全證明該巡迴演唱會所具有的地位。

這種持續在大型體育館演出的巡迴演唱會，是整個K-pop都找不到的規模，而是只有如美國頂級巨星才能站上的大型體育場演出。與一般歌手的新歌或團體宣傳舞臺不同，BTS完全沒有進行任何瑣碎的採訪或活動，幾乎全部投入巡迴演唱會的行程，這與其說是進軍美國的K-pop明星，更像是美國超級巨星的行動。他們的演唱會場地，尤其是洛杉磯和紐約等大城市，有許多美國當地的媒體人士出席，罕見刊登了多場演唱會的評論和分析報導，而且都不是K-pop屬性媒體或音樂部落格，是《紐約時報》、《滾石》、《紐約雜誌》等主流媒體。他們在當地的知名度已不是某些人質疑的那樣，而是可以實際感受到的關注程度。

花旗球場演出的四天前，我先前往芝加哥公牛隊和芝加哥黑鷹隊的主場聯合中心^{United Center}，因為這是他們的公演中最基本的體育館舞臺，不同於體育場的演出，可以更容易感受到獨特的專注力及觀眾間的一體感。雖然早已透過當地新聞和推特對演出有了一定程度的想像，但在現場親眼見到的景象實在非常驚人，當天在芝加哥歐海爾國際機場和芝加哥市中心，不難找到身穿黑色服裝，上面寫有BTS成員名字的

A.R.M.Y；公演場地周圍從一大早就為了交通及徒步管制而部署許多警察。另外，多數粉絲一同前往演唱會場地的樣子也是神奇景象，即使不問也能夠知道演出位置。聯合中心四周從演出三天前開始，就被露營的粉絲搭起的帳篷團團圍繞，彷彿簡易露營場般。在芝加哥公牛隊的傳奇人物麥可·喬丹^{Michael Jordan}銅像後方，掛著BTS的演唱會橫幅，無數粉絲以此為背景留下紀念照的樣貌，看起來感覺非常奇妙。終於來到公演，容納兩萬名以上觀眾的體育館，和想像的一樣，氣氛相當熱烈。

三天後的十月六日，匆忙向一家日報提交芝加哥演唱會評論的稿子後，我立刻搭上夜間飛機前往花旗球場的所在地紐約。早晨抵達紐約的現場氣氛與芝加哥完全不同，主要街道上可以輕易捕捉到BTS粉絲早早前往公演場地的景象，尤其在紐約人潮最多的賓夕法尼亞車站^{Pennsylvania Station}周圍，隨處可看見為了去花旗球場，等待火車和地鐵的一群粉絲。紐約市早已預料到會有大量人群出沒，因此特別加開往返市中心與花旗球場的列車，而且處處貼滿韓語和英語並存的交通標誌。這是如果沒有親眼目睹一切，簡直難以相信的光

景。花旗球場周圍與芝加哥公演相同，從三天前開始形成的帳篷村、充滿等待購買BTS「周邊商品goods（特定品牌或藝人等推出的企劃商品）」的粉絲，還可以見到許多早在洛杉磯和芝加哥演唱會開始，就幾乎一起巡迴的人們。由於時程關係，沒有在自己居住的美國西岸，反而來到遙遠的紐約觀看演場會的粉絲；還有考慮到或許是最後一次機會，索性辭職一同巡迴的熱情粉絲，可以感受到這次巡迴演唱會的意義。最重要的是，所有人對於在超級巨星的體育場專屬演出具有的歷史性，似乎都懷著同樣的感動。

花旗球場演唱會是美國第一個舉行K-pop的體育場演出，與接受BBMAs採訪時感覺有點像，但真的從未想過韓國流行音樂能有站上這個舞臺的一天。從評論韓國流行音樂將近二十多年的立場來看，感到既激動又不真實；對於親眼見到BTS第一年進軍美國的我而言，是別具意義的舞臺。只不過是四年前，在K-pop男子樂團中還只是新人，有點生疏卻充滿熱情的他們，現在已成為全世界的焦點、受到美國主流媒體記者和評論家們的關注，還在五萬名觀眾聚集的體育場內，進行北美巡迴演唱會的終場演出。

印象最深刻的是觀眾的年齡層和種族構成的多樣性。

美國的流行音樂演唱會普遍來說是依照類型區分觀眾，特別是被稱為「非裔美國人 African American」的黑人觀眾，在非嘻哈音樂或節奏藍調的一般流行樂明星或搖滾明星演唱會中比例明顯較少。但 BTS 身為流行組合，同時是 K-pop 團體，卻更罕見擁有包括黑人在內的眾多拉丁美洲和多元種族的粉絲，其理由有幾點，首先 BTS 自由運用嘻哈和都會風，態度也更柔和而樸拙，在類型上可以接近黑人與拉丁美洲樂迷；另一方面則是表演，與現有 K-pop 偶像團體相比，BTS 的表演具有超凡魅力，在舞臺上散發的熱情很驚人，這也和黑人及拉丁美洲人喜愛強烈舞蹈的取向非常吻合。自 2010 年以來，K-pop 樂迷中多元種族的比例大幅增加，成為 K-pop 將觀眾群擴展至美國並延伸南美的主要原因。透過這次的演出，再次證明 BTS 正引領這股趨勢。

如美國流行歌手演唱會中見過的，BTS 演唱會也常看見以年輕粉絲為中心的家庭一同前來觀賞。即使如此，粉絲年齡層的多樣性也難以讓人想像是偶像公

演，BTS演唱會的特色是其中可以看見許多中年女性粉絲，通常流行歌手的中年粉絲主要會在過往明星們的重聚reunion（已解散的團體再相聚）公演，或在賭場等以成人為中心的演出中看到。不僅是潮流的音樂，出道不過四年的年輕偶像團體粉絲群如此多元，代表BTS音樂中有著結合世代、激發中年粉絲情感的獨特魅力。現場遇到的BTS中年女性粉絲一致表示，BTS具有一種獨特魅力，無法單從好的音樂或帥氣表演解釋，他們常常形容為「對往事的懷念」，可以轉化成鄉愁和哀傷。以此作為喜歡潮流的K-pop男子樂團的理由，令我感到非常特別。猜想可能是因為以《花樣年華》為代表的BTS音樂，具有特殊的抒情主義和真誠的歌詞，引發中年人的童年或他們內心的青春感性，而且這與中年粉絲聽到BTS音樂時，所說的「受到安慰」一脈相承。終究這與《LOVE YOURSELF》系列一直強調透過愛自己的覺察而得以治癒相關，BTS的音樂對想念青春時期的人、內心懷有青春的人，還有現在為人父母望向子女而想起青春歲月的人，喚起了相似的感動。BTS傳遞的訊息和音樂具有的力量，就這樣讓不同年齡、性別、國籍和種族的粉絲們相聚，誰會想過K-pop偶像音樂擁有能夠產生共

鳴的力量呢？

歷經兩個城市採訪BTS的美國巡迴演唱會後，看到後續媒體的新聞報導也感到些遺憾。目前在韓國，看到對BTS的關注還沒有達到「Do you know Gangnam Style？」那種肉眼可見的程度，與其說是本質更接近現象，重要的是在熱情的吶喊聲中能察覺什麼？對我而言，比起聚集在花旗球場的五萬名數字本身，更重要的是韓國培養的男子樂團，匯聚了在任何美國年輕流行巨星中都難以找到的廣大粉絲群。亞洲人與拉丁美洲人一同狂熱、黑人與白人同時產生共鳴的流行音樂的誕生，紐約夜空中響起美國A.R.M.Y的韓語大合唱，說明著這個時代已經來到眼前。

入圍葛萊美獎的
隱藏含義

K-pop首次獲得葛萊美獎提名的歷史意義

傳來BTS獲得葛萊美獎提名的消息，內心期待韓國流
行音樂首次入圍幾個類型或重要獎項的提名，可惜未
能實現。韓國媒體評價這是「失敗」，與將焦點放在
成就上的美國媒體相反。如果知道葛萊美獎是什麼樣
的獎項，也真正瞭解K-pop歷史的話，就會明白「失
敗」是多麼短淺的評價。想想看九〇年代以前，韓國
流行音樂產業並不在世界地圖上，是近似於無人島的

存在，韓國歌謠無法超越韓國人喜歡聽的「流行歌」，遭國外音樂強勢掩蓋而地位不高。提到「流行樂」就自動代入美國音樂，稍微熟悉的，自然會醉心於美國或英國等地的流行或搖滾樂，而非歌謠；對流行敏銳的年輕人，以非法的方式，尋找早已趕上西方音樂趨勢的日本流行樂，我也經歷過這樣的青少年時期，成為了樂迷。進入九〇年代，徐太志和孩子們、015B、申海澈、尹尚等年輕音樂家，奠定了今日我們所熟悉的K-pop基礎；兩千年代以偶像音樂為中心，K-pop敲開了世界市場的大門，但沒人能預測到，韓國音樂能進軍流行市場的發源地美國，能有競爭力或取得成功。

我們來看看過去一年發生的事情。BTS在BBMAs上被認可為全世界最有人氣的團體，他們推出的兩張專輯都登上《告示牌》排行榜的冠軍寶座；〈FAKE LOVE〉和〈IDOL〉則分別拿下百大單曲榜的第十名與十一名，證明受歡迎的實力。而現在，他們的地位終於來到獲得葛萊美獎召喚的程度，這一切都無關本國的聲援和支持，而是身處流行音樂發源地的美國大眾，發現了BTS這個團體，認可他們的潛力，使他們

成為明星，提升到可以自信地與美國流行歌手競爭的地位。儘管BTS的登場和成功具有特殊成就與意義，但為什麼仍有很多人無法合理的評價，甚至只將歷史性的葛萊美獎提名描述為「失敗」呢？或許是BTS現象的特殊性帶來太大的衝擊，還是這一切現象對我們來說，完全無法直接體會的關係呢？無論原因為何，都令人感到遺憾。

總而言之，葛萊美獎的提名本身就是一種成功，所代表的含義可能遠比大家所想的重要。在詳細說明之前，先沉靜下來驗證事實，BTS在這次（準確來說是BTS的專輯《LOVE YOURSELF 轉 'TEAR'》）葛萊美獎入圍的正式名稱為「葛萊美獎最佳唱片包裝 Grammy Award for Best Recording Package」，雖然其中的「Package」一詞指的是「包裝」，但在專輯中指的則是以封面圖像為主，構成CD或LP的所有內容物。如同大家所知，這個獎項基本上不是對於音樂的頒獎。這個獎項在1959年以「最佳專輯封面 Best Album Cover」為名設立，意即評選專輯（在當時指的是LP唱片）封面藝術性的獎項；曾有一段時間被劃分為「平面藝術設計」和「攝影」兩個領域，現在重新合併改名為「唱

片包裝」，意義調整為評價專輯整體設計的獎項，當然會一同標示作品和藝人的名字，但實際上入圍的是該專輯，受到提名與獲獎的不是專輯的藝術家，而是創作封面和包裝的設計師。

BTS的專輯獲得葛萊美獎提名，這本身是個重要的進展；但同時，對於為什麼不是音樂獎項，而是專輯設計相關的獎項，也確實留下遺憾。BTS的音樂在葛萊美獎還未能得到音樂方面的認可嗎？為了正確回答這個問題，首先應該更仔細分析葛萊美獎是什麼樣的獎項，以及入圍（或者無法入圍）葛萊美獎的確切含義。葛萊美獎是代表美國音樂產業最悠久的頒獎典禮，不僅是總結一整年音樂的場域，也是為促進音樂產業的重要盛事。在美國，葛萊美獎就像運動選手在履歷第一行提到的奧運獎牌數一樣，是表現自己職業生涯最重要的榮耀。因為葛萊美獎與其他頒獎典禮不同，最大的特色是不參考大眾性的數據和指標，葛萊美獎的所有獎項皆由主辦單位錄音學院的會員進行審查選定，在學會會員中只有少數被認定為投票成員，才具有資格參加該過程。錄音學院的會員分成三種類別，與葛萊美獎相關的會員被稱為投票會員，是最高

總而言之，葛萊美獎的提名本身就是一種成功，這所代表的含義，可能遠比大家所想的重要。

的等級，他們都是曾參與多數唱片製作的現任音樂家，唯有通過非常嚴格的標準與驗證程序，才能被委任為錄音學院的評審委員，參與葛萊美獎的審查過程。葛萊美獎的傳統和信譽之所以得到認可，是因為這樣嚴苛的「關卡」，早在評審委員選定過程中就已存在。不僅如此，唱片也是經過複雜而嚴格的過程，才進到入圍名單，當提交希望接受審查的作品時，各領域的專家以此為基礎進行第一輪審查 Screening，放映工作，依照類型、項目分類；再透過第二輪審查 voting，投票工作，成為我們所熟知的「葛萊美入圍名單」。

葛萊美獎被認為是最保守的音樂頒獎典禮，理由可以從頒獎典禮的得獎歷史來判斷，最具代表性的例子，是他們面對嘻哈音樂這個足以稱為流行音樂中最「年輕」類型的態度。葛萊美獎在第一張嘻哈唱片問世十年後，才匆忙設立「最佳饒舌表演 Best Rap Performance」的獎項；唯一在主要獎項中誕生獲獎者，則是十年後，

1999年第四十一屆葛萊美獎，將年度專輯^{Album of the Year}頒給羅倫‧希爾^{Lauryn Hill}的《失學的羅倫希爾^{The Miseducation of Lauryn Hill}》。當然，由無數人組成的葛萊美獎評審團集體無視嘻哈，並不意味著不認可此類型的音樂性，只是排除大眾的反應。優先考量音樂品味的葛萊美獎審查過程，有著對趨勢反映相對緩慢的特性，與其說是偏狹，倒不如說是保守與折衷。不可否認的是，錄音學院在屬性上，被委任為評審委員的大多是美國的主流社會，即年齡層較高，種族或階級也如實反映白人中產階級的比例，因此比起黑人音樂，他們更喜歡流行樂或搖滾樂；比起實驗性、流行性的人氣音樂，偏好穩定、老練的音樂。很常見到在流行音樂潮流中，能受葛萊美獎成員好評的作品，大多侷限在商業中獲得巨大迴響的少數作品，而男子樂團或流行樂偶像音樂受提名的案例屈指可數。

再次回到對BTS入圍葛萊美獎的疑問。BTS獲得提名的「最佳唱片包裝」意義是什麼？我認為比起這次出現的現象，必須讀懂「寓意」。從結論來說，與其說純粹認可BTS專輯設計本身，不如說是葛萊美獎會員們至少覺察到，BTS的音樂也有部分值得認可。葛萊

美獎的所有獎項，最終都是為了讚揚美國音樂產業中每個人的辛勞而策劃，之所以頒發獎項給那些和一般大眾沒有太多接觸的工程師，甚至攝影師或設計師，是因為他們自己清楚知道從更宏觀的角度來看，這些人是成就音樂作品的重要主體。但BTS是K-pop藝術家，儘管在美國國內發行專輯，並登上《告示牌》排行榜的冠軍寶座，在產業上仍屬於K-pop專輯；即使如此，性質上主要是對美國音樂產業的辛勞表示讚揚的葛萊美獎，在美國藝術家創作眾多的專輯中，仍給予韓國團體BTS專輯入圍機會，不得不說是非常罕見的事情，況且葛萊美獎也沒有像BBMAs一樣，會反映社群媒體的迴響或知名度。湊巧的是，去年BTS美國巡迴演唱會期間，葛萊美博物館 Grammy Museum（展示葛萊美獎獲獎者相關紀錄的博物館）還親自邀請BTS，進行深度的音樂採訪，這說明了他們的關心並不只侷限在商業上，儘管最終只是設計領域，卻促成BTS專輯獲得提名的成果。因此必須串連整體趨勢，而非以片面真相來理解。首先可能是因為構成專輯包裝的整體設計很突出，不過稍微深入探究的話，將去年讓美國沸騰的「BTS現象」，視為葛萊美獎會員們開始關注的旁證，更具說服力。

葛萊美獎是個保守的地方，幾乎沒有讓出主要獎項給流行樂團體，甚至男子團體的案例。這之中，BTS雖然不是入圍主要獎項或音樂類型獎項，但在與音樂密不可分的美學相關設計獎項獲得初次認可，從某個角度來看，這可能是緩慢而保守的葛萊美獎評審團，目前能夠即時反應最多關注的做法。即使感到有些消極，不過回顧K-pop過去的歷史，這首次出現的榮耀也是難以忽視的進展。想再補充一點，韓國流行音樂的偉大之處，並不是受到美國音樂產業的認可，其音樂也不是透過「獎項」證明，我相信總有一天會克服以美國為中心，評斷一切的老式觀點。不過現實就是現實，誰也無法否認，美國唱片產業的權威依舊是絕對的，美國流行音樂依舊支配著全球音樂潮流的事實。葛萊美獎被賦予的權威性，並不是個人品味的問題，在這樣的情況下，BTS成為葛萊美獎中，首先跨出第一步的韓國流行音樂歌手，僅是這點就應該獲得認可並為此高興。在我們未能意識到的同時，很多東西正在發生變化，當然這還不是終點，不過我們並不知道未來會如何發展。

葛萊美獎韓國評審眼中
BTS現象的意義

歌劇流行音樂男高音 林亨柱

BTS進軍葛萊美獎,是韓國流行音樂的壯舉與重要進展,但是對其意義的客觀分析仍遠遠不足。身為世界級歌劇流行音樂歌手^{Popera}的男高音林亨柱,他在社群網站上以BTS的狂熱支持者被大家所知,同時是美國錄音學院的正式會員,也是葛萊美獎的評審委員。一起來聽聽他所認為的BTS魅力,以及入圍葛萊美獎的意義。

金榮大　　　　對於包括我在內的樂迷來說，林亨柱先生是歌劇流
行音樂男高音；但對於喜歡BTS音樂的人來說，會
感到更加特別，因為你透過社群網站比任何公眾人
物都更積極公開支持BTS的活動。很好奇第一次認
識他們並予以關注的契機。

林亨柱　　　　回想起來，我第一次知道BTS，可以回溯至2013年
他們的出道時期。當時我所屬的全球主要唱片公司
之一「環球音樂集團Universal Music Group」推出名為
「少年共和國」的新人偶像團體，BTS與他們相同
時期出道，自然而然知道了他們的存在。

金榮大　　　　那麼是在什麼契機下，特別關注BTS的音樂呢？是
因為與其他偶像音樂不同，只屬於他們的獨特性
嗎？

林亨柱　　　　我正式著迷BTS的歌曲是2016年發表的〈Blood
Sweat & Tears〉。在我眼裡，他們的音樂沒有任
何誇大或修飾，這在其他偶像團體中多少很難找
到，同時能夠感受到毫無虛假的真誠。看著他們掏
出內心深處的真實歌詞與旋律，加上在舞臺總是竭

盡全力的舞姿，我只能如同宿命般深陷他們之中。

金榮大　　　　BTS雖然是偶像卻一同參與音樂製作，不僅自己寫
歌詞，還經常展現未加以修飾的坦率、真實的面
貌，從這一點來看，被評價為打破現有偶像音樂框
架的團體。林亨柱先生認為BTS在音樂方面是什麼
樣的音樂家呢？在同樣身為音樂家的眼裡，他們如
此受到全世界喜愛的原因是什麼？

林亨柱　　　　事實上我已經出道超過二十週年了，轉眼間進入
二十二個年頭，某方面也許可以視為中堅音樂家。
我一直認為，無論是什麼類型的音樂，都應該澈底
以真實性為基礎，傳遞只屬於個人特質的真誠訊
息，這也可以說是我對音樂的基本哲學和信念。以
這個角度來看，BTS是相當優秀的音樂家，他們的
音樂是不願偽裝的；不僅如此，他們也不會追求為
了受到大眾歡迎而順應潮流，束縛在所謂「熱門公
式」的典型中，也就是打造只屬於自己的獨創公
式、確立特有的世界觀，反而是創造「趨勢」引領
大眾前進。正是將這些優點極大化，現在才能夠掀
起全球炫風。

金榮大

我在美國待了將近十年，持續觀察和記錄K-pop的反應，起初是出於身為評論家的好奇心而開始，但看到PSY和BTS在國外向全世界宣傳韓國的樣貌感到自豪。其實這樣看來，雖然類型不同，但我認為與林亨柱先生的舉動具有相似處。長期以來一直作為國內外的文化推廣大使宣傳韓國，被國外經典音樂雜誌等媒體認可為超越韓國、代表世界的歌劇流行音樂男高音，同時也宣揚國威，在「韓流」中扮演重要角色；最重要的是，在無數和平演唱會中進行演出，獲得聯合國UN「和平勳章」。正如現在K-pop偶像中的BTS所展現的，不久前他們還在聯合國演講。

林亨柱

除了個人音樂活動外，我仍有些不足，還希望透過音樂，對世界和平、人類大愛、文化和宗教多樣性的保障等社會貢獻活動有所幫助。秉持這個理念，作為聯合國、聯合國教科文組織UNESCO、大韓紅十字會等國際組織或代表性非政府組織NGO團體的親善大使，長期以來投身其中，盡量抽出個人時間，在相關演唱會或活動中無償的貢獻才能積極參與其中。因此，看著BTS在聯合國總部發表特別演說或

在聯合國兒童基金會官方活動中的活躍表現，感到非常自豪、欣慰。

金榮大 　　　　上次在BBMAs現場，有機會與BTS碰面聊天，儘管充滿熱烈的慶典氛圍，他們沉穩謙虛的樣子令人印象深刻。連自己都未意識到的情況下，就必須代表K-pop這個音樂圈，甚至是整個韓國，看得出來他們似乎感受到龐大的壓力，我認為這是一般人難以體會、唯有處境相似的藝術家才能相通的情感。

林亨柱 　　　　我比任何人都明白，在變化萬千的世界舞臺上宣傳韓國文化與弘揚國威，實際上是責任感多麼重大、內心負擔和壓迫感有多沉重的一件事，這就是為什麼看著BTS的活躍表現，不禁由衷的熱烈支持和喝采的原因。雖然從我口中說出來有些不好意思，但看著BTS，我有無數次「同病相憐」的感覺，如大家所知，我不是透過大型古典音樂經紀公司，而是以一人經紀公司出道，當時標榜國內非常陌生的跨界音樂類型「歌劇流行音樂」，作為小眾的音樂家為了吸引大眾而長期孤軍奮戰，國內主要媒體不關心，也幾乎沒有多少可以站上的舞臺，所以也曾有

過獨自吞下辛酸淚水的心痛時期，儘管如此，在我的官方粉絲團「Salley Garden」熱情支持和聲援下，才能成為世界歌劇流行音樂界唯一活躍的全球歌劇流行音樂歌手。

金榮大

聽完這番話，自然而然聯想到BTS的粉絲團「A.R.M.Y」。BTS成員們在接受我的採訪時，也多次表達了對A.R.M.Y的特別心意，似乎與過去熱衷於搖滾明星的樂迷們不同的緊密感。

林亨柱

BTS也不屬於國內三大經紀公司，而是中小型經紀公司，歷經與眾不同的辛苦，一步步艱辛走到現在，並在A.R.M.Y的重量級支持與熾熱的喜愛才能登上現在的位置。對BTS而言，A.R.M.Y成為成功的原動力；對A.R.M.Y而言，則相信BTS會成為生活的活力泉源，現在很難想像沒有A.R.M.Y的BTS，我認為他們超越粉絲與藝術家之間的關係，以近乎「家人情誼」緊密聯繫。

金榮大

上次Mnet亞洲音樂大獎MAMA的得獎感言中，BTS也委婉傾吐作為頂級巨星的苦衷和煩惱，不同於外

表上的華麗，我認為一般人難以理解身為創作者與藝術家所感受到的壓力。林亨柱先生也從十歲出頭的童年時期開始站上大舞臺，同時要出國學習和進行音樂活動，而且當時挑戰「歌劇流行音樂」這個陌生的類型，經歷許多困難與挫折。在這部分，雖然類型不同，但看到BTS的活動懷有什麼樣不同的心思，或有什麼感受？

林亨柱　　　透過媒體報導得知，他們是面臨續約，甚至討論過解散的團體，聽到他們這段時間的苦衷和壓力，不禁陷入苦思。我在十二歲的年紀正式出道，二十多年的時間裡，在所謂沒有風平浪靜、除了艱辛仍是艱辛的世界舞臺上飽經風霜；現在作為三十多歲的音樂界前輩或人生的前輩，可以想像他們現在在音樂上所經歷的憂愁和苦惱，還有身為「全球巨星」的各種苦衷，對於未來茫然的無聲壓迫感。雖然我無法百分之百理解他們的各種煩惱，但我堅信的是，他們肯定會像一直以來那樣克服困難，因為他們內心深處擁有對音樂永不熄滅的熱情火花，還有直到世界末日都會珍愛並保護他們的A.R.M.Y，作為堅強的後盾站在身旁。

金榮大　　　　　　　雖然可以從音樂和表演等各方面分析BTS的魅力，但成員們各自獨特的嗓音和出色的唱功也是重要因素。很好奇作為歌手，如何評價BTS主唱成員的能力與風格？

林亨柱　　　　　　　首先，我一直認為團體中主唱成員最重要必備要項之一，就是為了完美和聲的「音樂體貼」。如果以聲樂系教授或歌劇流行音樂歌手的身分，對他們的主唱進行全面評價的話，第一個是Jimin的清晰發音diction、像直線般延伸的高音技巧，及帶有節奏藍調感性的假聲技能非常突出，使聽他們音樂的人從中感受到渲染力，正是這部分發揮了重要的作用；Jung Kook則是有非常出色的節制美，在少年與男子之間端莊而清亮的美聲基礎上，有時以頭聲柔和銜接「連奏Legato 56」，想為他的歌唱技巧給予高度讚賞；與其他成員相比，V的男性中低音音色極具魅力，同時擅長詮釋優美柔和的音調，我認為他具有將深沉情感融入音樂中的優點，對任何類型的音樂家來說，在歌曲中能夠自然反映情感，足以視為

56. 指音和音之間不間斷、持續順暢歌唱或演奏的方式。

很大的優勢；另外想以「銀色聲音」形容Jin的嗓音，好似在耳邊喃喃細語般，沒有顯眼的華麗或宏偉感，與生俱來的嗓音雖不至嘹亮，但呼吸穩定又飽含潤澤的假聲，輕鬆穿梭在自然共鳴的真音和頭聲之間，這是非常堅實的優點，再加上每張專輯都展現了超越期待的歌唱技巧，可以如實感受到Jin平時對於聲音訓練有多麼努力、進行多少研究，非常期待他未來的發展。其他成員雖然不是主唱，但基本上具備流暢控制和音的能力，節奏感也是高水準，而且在舞臺上無論是舞蹈、饒舌還是歌唱，他們充滿真誠對待音樂的態度，對於所有類型的音樂家都成為了很大的借鏡。

金榮大　　　　在BTS的歌曲中，有沒有特別珍愛的歌曲？想知道原因。

林亨柱　　　　聽過BTS大部分的歌曲，且發現幾乎所有歌曲中，各自的特性與令人印象深刻的地方都具有難以抉擇的優勢。不過要從中特別選出幾首的話，我想選擇使我入門BTS的〈Blood Sweat & Tears〉、全球熱門歌曲之一〈DNA〉，還有流露真情為

A.R.M.Y演唱的歌曲〈Paradise〉。

金榮大　　　　　想請問有喜歡的成員嗎？（笑）

林亨柱　　　　　這個嗎，這是目前為止最困難的問題了。（笑）每位成員對我來說都很有魅力，非常難選出一位。

金榮大　　　　　在林亨柱先生的職業生涯中，不能漏掉「葛萊美獎評審委員」的頭銜，成為以關卡嚴苛著稱的錄音學院會員，更擔任評審委員的角色，這對於身為流行音樂評論家的我而言，感到自豪且極具意義。恰巧碰上這次BTS入圍葛萊美獎的喜事，作為評審委員的一員，也一同度過歷史性的時刻。請分享一下在評審委員眼中所認為的BTS成就。

林亨柱　　　　　如您所說，2017年初我獲准加入主辦葛萊美獎的美國錄音學院正式會員，成為葛萊美獎最高等級的評審委員兼投票團員。身為亞洲音樂家，能夠為所有音樂人都稱之為「夢想音樂獎」的美國葛萊美獎付出微薄之力，感到非常榮幸，同時也成為我音樂生涯中不可或缺的重要部分。BTS於2019年二月所舉

行的第六十一屆葛萊美獎中，獲得「最佳唱片包裝」獎項的提名，雖然未能入圍原先謹慎預測的「最佳流行組合／團體 Best Pop Duo/Group Performance」和「最佳電子／舞曲專輯 Best Electronic/Dance Album」獎項，不過我認為，如同公布入圍名單時，我在個人官方社群網站帳號所寫下的那樣，這是另一個奇蹟，也是成功的一小步。儘管如此，國內部分媒體在頭條上使用葛萊美獎入圍「啞彈」、「失敗」等詞彙，別說是同意，我反而想再次積極表示不滿與遺憾。

金榮大　　　　葛萊美獎在所有面向都以挑剔聞名，有許多優秀的音樂家甚至未能獲得提名，從這個意義上來看，雖然只有一人，但是葛萊美獎評審委員中增加了真正理解BTS音樂的人，認為這對於韓國音樂界而言是個令人感到踏實的消息。（笑）

林亨柱　　　　今後作為葛萊美獎委員，將明確堅守中立義務。不過，儘管撇除同樣身為韓國人，或是後輩音樂家的事實，以客觀的眼光、標準和尺度評價BTS，我相信BTS會在極短的時間內，入圍葛萊美獎主要獎

項，我對BTS的音樂予以這樣的高度評價。

金榮大　　　雖然BTS現在已成為眾所皆知的音樂家，我認為商
業上的成功與認可卻是另一個問題。部分西方媒體
將BTS的成功視為一種特有的文化偏見，然而即便
不是國外，我認為是國內媒體無法真正瞭解他們的
成就，對身為從事新聞業的我來說感到很挫折；另
一方面也想著，他們是因為不知道這樣的成功，在
西方國家壟斷的音樂界是一件多麼困難的事情。

林亨柱　　　這是一件令人非常遺憾的事情，所以我也時常透過
個人官方社群網站帳號發表想法。作為亞洲音樂家
根本無法想像，在所有人都未能提出異議的公認世
界最佳音樂榜單「美國《告示牌》主要排行榜」
上，看著每張專輯都創下奇蹟，且排名大幅上升的
BTS發展，同樣身為韓國人甚至是音樂界的前輩，
對他們感到難以言喻的欣慰與自豪。尤其是最終奪
得《告示牌》二百大專輯榜的第一名，以及在《告
示牌》百大單曲榜中打入前十名紀錄時，我所感受
到的顫慄與感動。但是國內媒體多少有些冷淡的態
度，還有身為BTS前後輩偶像音樂家們的安靜反

應，不只令我感到訝異，還懷有一絲憤怒。不僅如此，反對者們製造出明顯與事實不符，像三流小說般假新聞式的「流言蜚語」，讓人感到心寒。但真相終究會揭開，我認為BTS正在跨越所有限制與障礙，默默地成功走在「世界巨星」的路上，正因如此，我們要不斷以勇氣和力量激勵他們，因為他們是超越韓國，成為世界人的BTS。

金榮大 ——— 已經活動超過二十多年，雖然類型不同，但從音樂界來看，他們是仍有很長一段路要走的後輩兼同事。同樣身為音樂人，想對BTS提出什麼建議？

林亨柱 ——— 1998年出道的時候，對當時的我來說「出道二十週年」是無法想像的時間和數字，二十年的時間彷彿射出的箭般迅速飛逝，現在我能持續在世界舞臺上堅持下去的秘訣是，對音樂的熱情和不懈的努力，即使說只有這兩點也毫不為過。BTS開闢至今無人走過的獨特道路，無論誰說什麼都走在成功的路上，別想著要做得更好，只要像現在一樣好好守護對音樂的純粹初心、熱情，還有對A.R.M.Y飽含的真心。我堅信只要這樣，就能夠超越任何人都夢想

的「活著的傳說」，成為「不朽的巨星」。

林亨柱　歌劇流行音樂男高音及歌手。現任羅馬藝術大學聲樂系客座教授。2017年成為葛萊美獎評審委員兼投票團員，並擔任聯合國及聯合國教科文組織親善大使。

超越地球上最好的男子樂團

打破男子樂團公式，作為大眾流行音樂藝術家的潛力

當BTS因《LOVE YOURSELF》世界巡迴演唱會抵達洛杉磯國際機場時，美國當地媒體開始以英國披頭四^{The Beatles}占領美國市場，也就是「英倫入侵^{British Invasion}」比喻他們進入美國。直接將K-pop團體前所未有的大規模體育館巡迴演唱會、歷史性的紐約花旗球場演出，與披頭四歷史性的謝亞球場^{Shea Stadium}演唱會相比；舉行演唱會的當地電視臺，也將聚集到演出場

地的人潮視為話題，進行很多報導。即使考量到原本就喜歡浮誇話題的美國媒體性質，也無疑是非常罕見的態度。

BTS能與流行音樂史上最偉大的藝術家披頭四相提並論，本身就是一種榮幸，不過回顧BTS現象的歷史脈絡，不難理解這並非憑空而來的比較，想想看，七名來自亞洲的陌生年輕人引發完全無法解釋的狂熱反應，數萬名觀眾為之瘋狂，這是在最近的流行音樂歷史上前所未見的。對於記得1964年進入甘迺迪國際機場表示歡迎的熱情粉絲，以及掀起全美熱潮的披頭四巡迴演唱會的搖滾樂迷來說，這一幕帶來充分的既視感。此外，一年前只不過在美國市場以新人之姿突然收到AMAs的邀請，就被稱為「全球轟動Global sensation」的他們，現在所有媒體幾乎都稱他們為「地球上最好的男子樂團The greatest boy band on the planet」，重要的是，這主張不是出自被認為「國家中毒者」的韓國媒體，而是來自美國媒體。

誰也沒有想到這一天來得如此迅速，就在幾年前，K-pop還被認為是美國流行音樂全球化製造的有趣混

合或模仿樂種，即使在PSY的〈江南Style〉登上《告示牌》巔峰的情況下，K-pop代表的意義仍停留在網路時代的奇異病毒式傳播文化；更何況，誰會想到站在潮流最前端的流行音樂，將由韓國出身的偶像團體接替由街頭頑童、超級男孩，和1世代等掀起全球性熱潮的偶像男子樂團，成為新一代的領軍人物呢？不過我認為，這些評價絕不是喜歡「炒熱話題」的美國媒體在吹噓而已，相反的，僅將他們定義為「男子樂團」可能低估BTS現象所具有的重量，仔細端詳只屬於他們的獨特音樂和訊息，肯定會有產生共鳴之處。

「男子樂團」的概念可追溯至英美國家流行音樂，其中更是美國搖滾時代極為西方的音樂史產物，當然會附加一定的先決條件。六〇年代的美國流行音樂，尤其是傑克森五人組、奧斯蒙家族等成為男子樂團原型的團體，一般是以家庭為基礎的人聲合唱樂團形式，這個時期的男子樂團基本上指的是「巨擘製作人」選拔有才能的成員，進行音樂和表演的訓練，由該製作人行使所有音樂決定權，也就是以製作人為中心澈底受到控制的「打造好的」流行樂團體，這個趨勢在進入七〇到八〇年代後，由迪巴吉家族樂團^{DeBarge}和新版

本合唱團部分承接，直到八〇年末街頭頑童提出完整模式。才華洋溢的作曲家兼製作人莫里斯・斯塔爾 Maurice Starr 透過選秀徵選並訓練擅長唱歌和舞蹈的白人少年，該團體幾乎具備現代男子樂團的所有要素，全面征服美國流行音樂市場的「街頭頑童」症候群最終蔓延到全世界，他們的成功完美樹立「由外貌出眾的年輕男子組成的流行音樂組合，並演出獨斷製作人所創作的音樂」此一公式，街頭頑童在各方面都是現代男子樂團的典型，他們推出泡泡糖流行樂風格，這個源自搖滾樂和節奏藍調的甜美流行音樂子類型，並以十多歲至二十多歲女性為具體目標，調整成他們想聽的音樂或訊息，將浪漫愛情與生活中不怎麼嚴肅的故事填成甜蜜歌詞，包裝成亮麗的外表和流暢的舞蹈，最終誕生出任誰都毫無負擔且舒服聆聽的流行樂。以街頭頑童為代表的男子樂團音樂，與實驗性或冒險性是不同的概念，就連三十年後的今天，這個趨勢在英美流行樂男子樂團的傳統中也沒有太大的轉變。

BTS在歷史脈絡中也被歸類為「男子樂團」，因為他們是直接扎根於美國和英國流行樂偶像製作系統的K-pop團體。九〇年代初期征服美國，也在韓國掀起

熱潮的街頭頑童，從他們的人氣中獲得靈感的SM娛樂負責人李秀滿，迅速洞察韓國音樂產業的未來在偶像音樂，將美國的舞曲所具有的潮流感，與日本十年前開始發展的偶像培育系統相結合，誕生「K-pop偶像」的絕佳混合體；JYP和YG等在八〇年代聽著美國流行樂長大的音樂家們，他們創立的音樂經紀公司也以後進者的身分加入此趨勢，最終形成現在以「練習生系統」為主軸的K-pop偶像全盛時期，一同建立起今日的K-pop產業。作為JYP娛樂製作人，奠定音樂和經營基礎的房時爀，其Big Hit娛樂也承接這一傳統，以人才選拔與訓練系統為基礎推出偶像團體BTS。從傑克森五人組開始，到街頭頑童，直至K-pop男子樂團的體系背景，如同流行樂歷史上的眾多偶像男子樂團，由帥氣的青年組成，致力於視覺美學和優美表演的團體，BTS的出道也延續著此段歷史。然而除了表面上形式如此，若稍微深入探究音樂的細節和態度，就不難看出，BTS擁有與過去著名男子樂團，在根本上的差異，他們正經營著足以號召大眾的不同模式與內容。

BTS與現有男子樂團的決定性差異在於，他們並不完

然而除了表面上形式如此，若稍微深入探究音樂的細節和態度，就不難看出，
BTS擁有與過去著名男子樂團，在根本上的差異。

全倚賴製作人，成員在一定程度上具有音樂的主導
權。回顧流行音樂歷史，男子樂團只不過是外在形
象，呈現出挑選組織該團隊的經紀人、或是音樂製作
人的音樂藍圖。回想一下摩城的例子，最初建立了以
製作人和資方為中心的偶像團體概念，代表六〇年代
的女子組合至上女聲三重唱^{The Supremes}，與七〇年代男
子團體傑克森五人組的音樂，一直處於摩城負責人貝
里・戈迪^{Barry Gordy}的澈底控制與音樂藍圖中，所有音樂
都由其組織內部^{In-house}的作曲團隊The corporation或
霍蘭-多澤-霍蘭^{Holland–Dozier–Holland}等作曲或製作團隊全
權負責，組合成員的參與或發言權是不容許或極少
的，現代男子樂團基本上也是如此。由作曲家莫里
斯・斯塔爾打造的新版本合唱團和街頭頑童，是只有
種族不同的雙胞胎團體，唯有聽眾的種族結構產生變
化而已，在他音樂藍圖的出口上並沒有差異。尤其是
街頭頑童，不顧成員們希望更接近嘻哈音樂風格的意

願，偏重於斯塔爾喜愛的泡泡糖流行樂風格，最終未能打破框架。當然，做這樣的選擇是因為在商業上是一條「安全」之路。不僅如此，繼街頭頑童後，延續男子樂團全盛時代的兩組代表性團體新好男孩^{Backstreet Boys}與超級男孩，在經紀人婁‧珀爾曼^{Lou Pearlman}的全盤獨裁下，掌握作曲家或編曲家等所有音樂策略；另外，二〇一〇年代最佳男子樂團1世代，也是由西蒙‧高維爾^{Simon Cowell}集結選秀出身的歌手組成，在他的全權音樂操縱下經營該團體。以英美國家偶像為基礎打造商業模式的K-pop也沒有太大的差異，以SM、JYP、YG娛樂為代表的K-pop偶像音樂，三家公司名稱都與創辦人的首字母相同，從這點似乎可以推測他們會打造出外在形象遵循各製作人喜好和傾向的團體，在此過程中成員們的音樂主導權受到極度限制，如果說有例外，可能是在各團體取得一定的成功後。雖然不常見到賦予偶像創作自由或音樂主導權的情形，但相反的，這是偶像音樂才具有的優點，同時也是商業上的優勢。

不過如果仔細觀察BTS與Big Hit娛樂的關係，就會發現明顯的差異。製作人房時爀比起公司的任何特定風

格，更重視BTS這個組合的個性和藝術自由，以饒舌為中心，成員們不僅正式涉及歌詞製作，也在少數組織內部製作人的協助下，深入參與作曲或編曲等音樂製作的所有過程。當然在BTS的音樂中，房時爀或Big Hit所屬的製作人無疑發揮很大的影響，儘管如此，他們的音樂並不是製作人單方面的獨裁，而是反映出成員們的自由思想與見解，帶著自然與真實；另外，他們的音樂根源是對藝術家本質和真實性有最嚴苛標準的「嘻哈音樂」，這也成為重要的原因，BTS的意圖接近於穿著偶像衣服的嘻哈團體，在嘻哈音樂中，藝人是否對饒舌歌詞或音樂擁有一定的主控權是「真」與「假」的判斷標準，幸運的是BTS從新人時期開始，透過寫下自己的歌詞且共同參與節奏製作，身為偶像卻例外地可以在團體音樂中注入真實個性。

BTS的本質包含音樂主控權，這代表他們的音樂擁有傳統男子樂團罕見的獨創性。獨創性總是透過坦誠對待自己而獲得力量，因此BTS的藝術價值如他們日漸嫻熟的音樂，在他們所寫所唱的歌詞中更加閃耀。雖然也會像其他男子團體一樣，歌唱關於平凡愛情或戀愛的歌曲，但他們對世界的反思且哲學性的訊息傳

達，那獨特的魅力和感動，是偶像音樂中只有BTS才有的特色；特別是他們以開放的態度展現偶像文化中視為禁忌的「誠實」，他們的歌詞不是虛構或抽象，而是真實而具體，毫無顧忌表達自己的情感與脆弱。儘管對他們的對手或社會所面臨的挑戰具有批判或反抗性，卻對一同生活在當代的年輕人而言，有著無盡的同伴意識，不斷激勵、安慰他們。更珍貴的是這都是以他們的感受和經驗為基礎，傳遞真實的訊息。在K-pop歷史上，不，在全世界男子樂團歷史上，從來沒有唱出如此獨創、坦率又正面訊息的團體。

BTS的本質包含音樂主控權，這代表他們的音樂，擁有傳統男子樂團罕見的獨創性。

 BTS雖不同於K-pop偶像的性質，但同時也是與整個流行樂史上其他「最佳男子團體」不同。他們對音樂的個性化與主導權，讓他們擁有比以往任何流行音樂偶像男子樂團都來得廣大的粉絲團。BTS的粉絲A.R.M.Y比起曾存在過的其他男子團體粉絲團，由更豐富的文化、種族和世代組成，正因他們的音樂有著超越一切的普遍性。在流行樂中，「跨界」一詞指的是流行音樂的普遍性，概念來自於依不同種族、地域、類型，而存在不同市場和消費群體的美國流行音樂；從字面上來看，意即一種音樂從特定組合到其他組合的「跨越界線」，我斗膽評價BTS展現的全球性人氣，是K-pop音樂中首次出現，也是男子樂團史上真正的「跨界」現象。A.R.M.Y不只在亞洲和北美，還廣泛延伸至南美、中東、非洲、歐洲，與過去被稱為最佳男子樂團或同時代K-pop偶像相比，無論數字或熱情都是壓倒性的。在BTS《LOVE YOURSELF》巡迴演唱會中，不僅是一般男子樂團或偶像粉絲的十

到二十多歲女性，也不難發現大量的中年粉絲。通常男子樂團的中年粉絲，頂多只能在重聚演唱會中見到，但在BTS的演出中卻是例外；除了二代、三代的女性粉絲一起看演唱會，還可以看到女兒跟隨身為BTS粉絲的母親等神奇組合。

BTS這樣的男子樂團，其影響力與音樂性已經難與現有的偶像團體，甚至街頭頑童或1世代相比較。如果說BTS現象帶來的文化衝擊，也就是從亞洲突如其來的「進攻」革命面貌中，與他們最相近的典範是披頭四；而整體包裝的才華，及結合多元種族和文化的流行巨星，那普遍性及超然性使人想起麥可·傑克森；從表演的超凡魅力、壓倒性的舞臺，以及不在意類型語法的開放態度來看，聯想到皇后樂團Queen和佛萊迪·墨裘瑞Freddie Mercury。這些藝術家們有一個重要的共同點，他們並不安於音樂或現有文化的框架，在邁向新領域的同時也說服了大眾。披頭四雖然追求美國搖滾樂創始人查克·貝里Chuck Berry和搖滾樂創作歌手巴迪·霍利Buddy Holly風格的搖滾樂，但他們並未滿足於此，進而吸收印度音樂和古典音樂等類型，開啟藝術流行音樂與迷幻的時代；麥可·傑克森身為MTV最早

的黑人藝術家，與既有黑人藝術家安於節奏藍調此一類型不同，他果敢擁抱搖滾樂與流行音樂，甚至吸引了白人聽眾，走上流行音樂藝術家的道路；萊迪・墨裘瑞也拒絕搖滾團體這個典型的範疇，透過嶄新風格的表演和超越類型的音樂開放性，成為搖滾音樂史上最獨特的「代表人物frontman」。BTS雖然是K-pop團體，但打破K-pop偶像的公式；即使達到男子樂團所擁有的魅力，仍不滿足於該模式。他們踏上K-pop尚未抵達的美國主流市場，吸收男子樂團未能獲得的廣泛聽眾，他們的比較對象已經不是K-pop偶像團體。

無論美國流行音樂、J-pop還是K-pop，男子樂團總是標榜流行樂，但隨著無數團體的出現與消失，沒有任何歌手達到像披頭四、麥可・傑克森或佛萊迪・墨裘瑞那樣超越流行音樂的地位。英美國家的男子樂團大部分由白人組成，主要只對中產階級的白人青少年具有吸引力，在黑人、南美及亞洲地區未能產生太大的影響，他們不僅鮮少嘗試破格且實驗性的音樂，在視覺、舞蹈、歌唱這三點上，大部分不具備精緻感。但BTS在這裡更向前邁進一步，他們在技術上忠於美國流行音樂的製作、承接K-pop偶像的公式，同時提出

突破此公式的進化模式。不同於一般由所有成員或一、兩名擔任主唱的美國或英國男子樂團，以及大多由主唱組成的K-pop偶像團體，BTS擁有三名突出的饒舌歌手，以及具備不同音色的四名出色主唱，能夠消化的音樂範圍也很廣泛，這樣的多才多藝是他們每張專輯中，能夠不斷在音樂嘗試上超越時代與類型的基礎。BTS的饒舌歌手們具備非偶像音樂，而是接近嘻哈音樂圈饒舌歌手們的堅強實力；主唱們即使與任何節奏藍調歌手相比也毫不遜色。他們成功跨越偶像音樂避諱的話題，引起了廣泛聽眾的「感動」和「共鳴」，也成為引領他們到聯合國兒童基金會反暴力運動，或聯合國總部演講的重要原因。

目前不僅韓國，美國媒體也在尋找一種架構說明突然襲來的BTS現象，BTS熱潮是無法使用他們過去所知的韓流或K-pop架構完整分析的，因此以他們的音樂歷史為依據，得出「地球上最佳男子樂團」的結論，雖然這在韓國流行音樂史上可能是前所未有的榮譽，不過很難全然符合BTS現象的特性和本質。BTS已超越亞洲男子樂團這一種族界限，儘管以韓語構成的音樂存在語言限制，但透過表演及音樂和訊息傳達的魅

力，他們吸引了各階層與種族；以嘻哈音樂為基礎的多元、實驗性音樂，完全不同於一般男子樂團。人們稱BTS為地球上最佳男子樂團，然而我們看到的是，跨越偶像男子樂團界限的新流行樂組合。

電視裡不會說的
BTS現象本質

我從未想過會寫一本關於BTS的書。但忽然回首過去的歲月，似乎並非出乎意料的事情。2006年，我和同事們合寫《韓國嘻哈：熱情的足跡》（音譯）一書，可以說是關於韓國嘻哈音樂史、文化和產業的第一本著作，此後也持續關注以《Show Me The Money》為首的韓國嘻哈音樂大眾化（或商業化），還有包括1TYM和BIGBANG等，在K-pop中融入嘻哈音樂或與之妥協的方式。自2007年為了深入學習音樂到美國

留學，對K-pop與韓國嘻哈音樂的關注，開始朝更學術性的方向發展。

事實上，我最早關注的是在美國活動的韓裔美國或亞裔美國音樂家，但實際來到美國，看到小學生對K-pop熱烈的反應後，觀察到只有現場才能感受到的某種微妙趨勢，正當思考那是什麼的時候，〈江南Style〉掀起了無法忘懷的熱潮，所有人都開始談論K-pop，伴隨這股熱潮韓國流行音樂的多種面貌正式廣為美國所知。

如同流行音樂一樣，趨勢並不會像評論家預言的那樣流動，不過偶爾也有幸運的時候。不同於我的悲觀預測，我曾認為嘻哈音樂最終難以在韓國主流音樂圈站穩腳步，然而在主流歌曲中，韓國嘻哈轉眼就同時抓住了商業化和評論界認可的兩隻兔子[57]，更進一步乘勝追擊。《Show Me The Money》以刺激的結構與敘事，從一開始就引發轟動；BIGBANG出身的GD，第二張專輯《One Of A Kind》（2012）更不

57. 原為韓國諺語「無法同時抓到兩隻兔子」，意思接近「魚與熊掌不可兼得」。

顧第一張專輯中出現的大量爭議和苛刻評價，讓嘻哈繼續站上前頭，受到嘻哈音樂媒體的欽點，最終獲得韓國大眾音樂賞嘻哈音樂獎項，而2013年KCON中GD和美國饒舌歌手梅西・埃利奧特 ^{Missy Elliott}《Niliria》的合作，在韓國嘻哈音樂史上是無法忘卻的時刻。大概在那時候，我開始特別關注「嘻哈偶像」的形式，比起其他類型，在嘻哈音樂所具有的文化特性上，我猜想這個新形式會得到美國大眾的好評，碰巧從嘻哈音樂新聞工作者金奉賢（本書受訪者）那裡聽到名為BTS的組合出現了。2014年在KCON陣容中確認他們的名字後，一股按耐不住的強烈好奇心湧上心頭，那年在洛杉磯現場感受到的熱烈反應，使我產生了莫名的信心，認為這可能是新時代的徵兆，雖然也是長期在業界工作的評論家直覺，但透過和現場的各種媒體、粉絲對話，也證實了這種感覺並不茫然；每年參與KCON追尋這股趨勢，看著2016年再次訪問的BTS獲得難以置信的反應，我堅信實際上已經發生了些什麼。回想起來，如果我沒有在美國，也沒有透過KCON親身感受正在發生什麼新變化，還能像現在一樣對BTS現象如此關注嗎？我不禁感到疑惑，人生是看似偶然的緣分延續。

從KCON回來後，一有機會就提及BTS和嘻哈偶像的新趨勢，但任誰都沒有表現出太大的興趣。對於BTS這個團體的漠不關心可能也是原因之一，但我猜更多的是對於嘻哈偶像這個矛盾形式的不關心或抗拒，因此我在觀察他們歌手生涯的同時，主要以美國為舞臺，開始漸漸透過學會、大學演講、研討會等，發表以BTS為主的K-pop新動向觀點。終於在2017年BTS被欽點為BBMAs獲獎者，才感受到國內氛圍稍微有所轉變，特別當受到AMAs邀請進行特別演出時，國內媒體也開始正式接受並記錄大量BTS的國外人氣，但從我在一開始就關注他們的立場來看，媒體並未完全理解這個現象的本質與脈絡，對此感到無比鬱悶。因為這份遺憾，我開始透過經營中的YouTube個人頻道，分析在美國觀察到他們的人氣與音樂所蘊含的意義，這些影片得到微小的共鳴。每當有空，還有BTS活動範圍逐漸擴大的時候，我都會盡我所能分析並上傳影片，這些影片之後受到眾多網民、媒體人士和學者等轉載或引用，現在也常常收到相關提問。儘管是忙碌的一年，仍未想到會發表有關BTS的研究或評論書。

正好他們站上BBMAs的舞臺，有機會可以近距離看到

他們的活躍和熱烈反應。雖然親自參與了小時候只在電視上看到的BBMAs，還有站在紅毯上與流行巨星們見面、採訪也很有趣，不過最重要的是擁有無法忘懷的經歷，那就是在BBMAs現場與BTS的相遇，他們在繁忙的行程中騰出時間很幸運能促成採訪，雖然時間很短暫，但獲得與他們面對面的機會，聆聽在節目中難以聽到的內心故事。採訪結束後返回西雅圖的飛機上，我終於下定決心，將一直以來我所說過、所想的內容，透過更系統性的思考整理成一本書。接續的《LOVE YOURSELF》世界巡迴演唱會，成為我更進一步發展各種想法的機會，在跟著巡迴的四天期間，透過YouTube頻道述說往返於西雅圖、芝加哥和紐約的無過夜行程裡，理解與感受到的部分內容，其中有些內容也曾在報紙或雜誌報導介紹過。在意外忙碌的一年間，花費好幾個月延伸YouTube頻道、報紙、雜誌等發布過的談論，進行重新書寫、整理的內容，就是各位手上正拿著的這本書。雖然也有出現過擔憂的念頭，我對出版職業生涯仍在前行的藝術家評論集也不是沒有壓力，無論如何，這本書所闡述的內容是我身為評論家的「解釋」，當然不能反映BTS今後的歌手生涯，因此所謂分析或含義的詮釋可能隨時

都會改變，或者產生矛盾；我所主張的許多內容，任何時候都存在著以其他方式反駁或修正的餘地，儘管如此，我認為現在所提出的觀點仍具有意義。不過隨著他們歌手生涯的進程，希望未來只要有機會，能夠再透過新的研究和採訪，加入更深入的分析。最重要的是，哪怕只是一些，期盼能表達我對音樂及藝術家的真誠。

回到最初翻開這本書時向各位提出的疑問，「BTS現象的本質是什麼？」，如序中所說，我想說的是，如果各位聽著他們的音樂而感動，聽著我的談論而點頭的話，那麼正是在這份感動和共鳴中，存在所有的答案。BTS的音樂與現象的本質，最終應該從引起共鳴和撫慰的「普遍性」中尋找，而且這普遍性不是電視或無線電節目的權力，而是透過與粉絲的密切互動，因此其破壞力正在大幅擴增。BTS與他們的音樂占了八成，成為說服大眾以A.R.M.Y為首的緊密關係，剩餘的兩成是化學作用，這樣才形成完整的「現象」。BTS的音樂在廿一世紀整個K-pop中有最普遍的力量，訊息具有說服力，沒有教育任何人的感覺；在承認內心黑暗與憂鬱的同時，也未走向失敗主義。他們

的音樂雖然走在潮流上，其中卻遺傳了九〇年代以後韓國流行音樂懷有的情感和專業技術。BTS音樂和表演的魅力，具有讓年輕世代與上一代和解的力量，也有讓其他文化、種族和好的潛力；帶有西方美學和韓國價值，以及自我與內心另一個我和解的力量。在這個所有人都只朝向某處，人聲疾呼自己想說的話的世代，如今已變質又令人感到厭惡的「溝通」，其中重要的價值正透過BTS具深度的音樂與美麗的表演，走向新的意義。另外，讓他們成為全球現象的最大力量，是遍佈世界各地文化圈的A.R.M.Y，他們的自發性與熱情，造就了超越國家和文化的巨大浪潮。BTS現象並不是由BTS這個藝術家獨自創造，而是A.R.M.Y與BTS共同創造的潮流。音樂的普遍性、與粉絲的緊密連結所形成的協同作用，就是我想透過這本書持續強調，且至今為止沒有任何人清楚說明的BTS現象的堅實本質。

THE REVIEW當我們討論BTS：嘻哈歌手與
IDOL之間的音樂世界，專輯評論×音樂市場分
析×跨領域專家對談，深度剖析防彈少年團／
金榮大著；曹雅晴譯. -- 初版. -- 新北市：遠
足文化事業股份有限公司堡壘文化，2021.06

面； 公分. -- (Self-heal ; 4)

譯自：BTS: the review 방탄소년단을 리뷰하다

ISBN 978-986-06513-5-5(平裝)

1.歌星 2.流行音樂 3.樂評 4.韓國

913.6032 110008092

Self-Heal 004

**BTS: THE REVIEW 當我們討論BTS：
嘻哈歌手與IDOL之間的音樂世界，
專輯評論×音樂市場分析×跨領域專家對談，
深度剖析防彈少年團**

BTS: THE REVIEW 방탄소년단을 리뷰하다

作者｜金榮大（김영대）

譯者｜曹雅晴

執行主編｜簡欣彥

特約編輯｜倪玭瑜

校對｜曹雅晴、倪玭瑜、簡欣彥

行銷企劃｜許凱棣

封面設計｜IAT-HUÂN TIUNN

內頁排版｜IAT-HUÂN TIUNN

社長｜郭重興

發行人兼出版總監｜曾大福

出版｜遠足文化事業股份有限公司 堡壘文化

地址｜231新北市新店區民權路108-2號9樓

電話｜02-22181417

傳真｜02-22188057

Email｜service@bookrep.com.tw

郵撥帳號｜19504465

客服專線｜0800-221-029

網址｜http://www.bookrep.com.tw

法律顧問｜華洋法律事務所　蘇文生律師

印製｜呈靖彩藝有限公司

初版1刷｜2021年6月

定價｜新臺幣560元

有著作權　翻印必究

特別聲明：有關本書中的言論內容，不代表本公司
／出版集團之立場與意見，文責由作者自行承擔